KB001182

유럽
인문
산책

* 이 도서의 국립중앙도서관 출판예정도서목록(CIP)은 서지정보유통지원시스템 홈페이지
(http://seoji.nl.go.kr)와 국가자료종합목록 구축시스템(http://kolis-net.nl.go.kr)에서
이용하실 수 있습니다.(CIP제어번호 : CIP2020009789)

느리게 걷고 깊게 사유하는 길

유럽
인문
산책

윤재웅 지음

은행나무

목차

일러두기

• 책은 《 》, 영화와 그림, 조각과 예술품은 〈 〉, 시와 음악은 「 」로 표기하였습니다.
• 이 책에 나오는 인명, 지명을 비롯한 고유명사의 표기는 국립국어원 외래어 표기법 규정을 따랐습니다. 다만, 이미 굳어진 외래어, 한국어 화자 대부분이 관용적으로 사용하는 외래어 표기는 표기법 규정에 어긋나더라도 관용을 존중해 관용대로 표기하였습니다.

작가의 말

　여행의 자유가 주어졌습니다. 유럽 이곳저곳을 걷고 싶었습니다. 푸른 하늘, 맑은 공기, 부드러운 언덕과 진초록 밀밭 길. 민들레와 유채꽃이 춤추는 들판을 지나는 동안 풍경이 음악이라는 걸 느꼈습니다. 온갖 사물이 저마다 아름다운 소리를 내는 악기일 뿐만 아니라 서로 어울려 화음을 낸다는 것도 알았습니다. 부엔 까미노! 좋은 길! 이방의 사람들을 만나 다정하게 교감하기도 했지요. 개와 고양이, 바람과 강물의 이야기를 문장으로 옮겨보는 건 또 다른 즐거움이었습니다. 천국은 공간이 아니라 시간이란 걸 느꼈을 때의 조용한 기쁨을 아직도 잊지 못합니다.

느끼고, 생각하고, 표현하는 일이 잘 어우러져야 한다는 걸 깨치게 되었습니다. 의식주가 삶의 물질적 기반이라면 느낌과 생각과 표현은 정신의 디자인이 아니겠는지요. 표현하지 않았다면 살아날 수 없었던 감각과 기억과 상상력은 제게 큰 기쁨입니다. 감각의 새로운 꽃들이 피어나고 문장들이 나비처럼 날아오기 시작했습니다. 생각의 한 매듭을 맺게 되었습니다. 여행의 경험과 기록은 공간에 대한 단순한 관찰이 아닙니다. 감각과 지각이 만나 오래와 새로가 포옹하는 삶의 새로운 탄생입니다.

산티아고 순례길을 프랑스의 르퓌앙블레에서 시작했는데 초행길에 얼마나 무모한 결정이었는지 걸으면서 절감했습니다. 그래도 유럽의 들판을 종일토록 걸어 다니는 경험은 제게 문학청년 시절의 시심과 영감을 불러일으켰습니다. 프랑스 산골마을 들판에 지천으로 핀 민들레가 지상으로 쏟아진 은하수 같았습니다. 세상에서 가장 아름다운 골목도 이탈리아 로코로톤도에서 보았지요. 들판에 쏟아진 은하수꽃도, 아름다운 골목길도, 제게는 다 걸어야 할 길이었습니다.

걸으면서 새로 태어나는 기분, 거듭난다는 느낌. 제 걷기의 인문학이 이렇게 말을 걸어오곤 했습니다. 쉬운 말과 단순한 행동이 삶의 소중한 가치임을 발견한 것도 이번 여행의 축복

입니다. 이웃에게 다정하자! 제 삶의 결론은 이 한 마디면 충분합니다. 나누고 베풀 수 있다면 아낄 일이 무엇입니까.

좋은 여행자는 공간을 새롭게 탄생시킵니다. 저는 여행하는 모든 이들이 자기만의 느낌과 생각으로 여행지를 새롭게 만나기를 바랍니다. 유럽을 처음 가는 분들이나 새롭게 보고 싶은 분들께, 이 책이 도움이 되면 좋겠습니다.

2020년 3월 윤재웅

1

폐허에서
피어오른
지성의 힘

이탈리아

돌길과 신발,
강인한 흙길 위에 피어난 문명

'모든 길은 로마로 통한다.' 이 말은 로마가 대제국을 이루던 시절 유럽 전역으로 뻗어나가던 교통망을 가리킵니다. 말과 마차, 대규모 병력 이동이 가능한 조건을 갖춰야 하기 때문에 로마인들은 도로를 튼튼하고 실용적으로 건설해야 했지요. 흙 바닥을 2미터쯤 파고 모래를 넣어 다진 후, 자갈을 30센티미터쯤 깔고 석회를 붓습니다. 그 위에 주먹돌로 층을 만들고 맨 위엔 사각뿔 모양의 긴 돌을 박아 넣어 포장하는 방식입니다. 겉으로는 편평하고 납작하게 생겼어도 파보면 이빨처럼 뿌리 깊게 박혀 있지요. 마차가 질주해도 어지간해서는 파손되지 않습니다.

로마 전역에 이런 돌길이 많습니다. 로마의 상징은 콜로세움일 테지만 저는 시내 곳곳에 깔린 돌길이 '진정한 로마스러움'이라고 봅니다. 네모반듯하고 두툼한 작은 돌들이 정방형의 질서 정연한 문양으로 배열되기도 하고 부채꼴을 이루기도 하면서 우툴두툴 머리를 내밀고 있습니다. 검고 오래된, 표면이 반들거리는 시간의 화석입니다.

'왔노라, 보았노라, 이겼노라'를 외치며 천 년 전에 이 길을 지난 이는 군인이자 연설의 대가였던 카이사르였습니다. 안토니우스는 이집트 여왕 클레오파트라와 사랑에 빠지는 바람에 죽음을 향해 이 길을 걸어갔지요. 직접 기록하진 않았지만 로마의 돌길이야말로 역사를 가장 많이 기억하고 있지 않을까요? 압도적인 남성문화가 지배하던 권력과 전쟁, 노예의 문화 말입니다.

대전 계족산 흙길 위를 맨발로 걸을 때와는 전혀 다른 기분입니다. 흙길 맨발 보행은 부드럽고 여성적입니다. 지구와 사랑하는 법을 배울 수 있지요. 흙길 위를 걸어가는 맨발의 느낌은 비 오고 난 뒤 촉기가 조금 남아 있을 때가 최고입니다. 흙길을 맨발로 걸어보세요. 꾸들꾸들한 듯 촉촉한 듯 몸무게로 눌러 발바닥에 전해오는 땅의 살가움. 지구와 하나 되는 기분. 맨발이 느낄 수 있는 최고의 쾌락입니다.

로마의 돌길 역시 체험의 무대입니다. 알흙 쫀득쫀득 살아 있는 흙길에서 장소성을 체험한다면 로마 돌길에선 오래 묵은 시간의 무게를 느낄 수 있지요. 흙길이 자연을 걷는 무위無爲의 체험이라면 돌길은 대규모 노동력을 투입해 만든 인위人爲의 체험입니다. 사람과 자연을 정감적으로 연결하는 흙길. 이에 반해 로마 돌길은 물류 신경망이지요. 개인의 느낌보다 물량과 속도가 중요합니다. 이 비정한 인프라 위를 맨발로 걸을 순 없습니다. 발과 돌 사이에, 육체와 대지 사이에, 중간지대가 있어야 합니다. 신발은 그런 숙명의 주인공입니다.

돌길과 신발. 우리가 가진 것 중 가장 낮은 것을 통해 로마의 문명을 생각합니다. 로마의 돌길은 내구성 강한 발명품입니다. 쉽게 마멸되지 않는데다 속도와 효율도 뛰어나지요. 그러나 로마 돌길이 꼭 좋은 점만 있는 건 아닙니다. 돌길을 걷기 위해선 질기고 부드러운 가죽신을 신어야 합니다. 이른 시기의 유럽문화권에선 샌들 모양의 가죽신이 생겨났는데 그건 가죽으로 발을 감싸고 생가죽 끈으로 졸라매는 형태였습니다. 로마 시대엔 신분과 성별에 따라 다양한 신발이 제조되었습니다. 돌길 위를 걸어야 하는 맞춤형 발명품이지요. 가죽이 많이 필요했고 소와 염소들이 그것들을 제공했습니다. 우유와 버터와 신발은 풀 먹고 자란 소들이 인류에게 주는 선물입니다. 우유나 버터와는

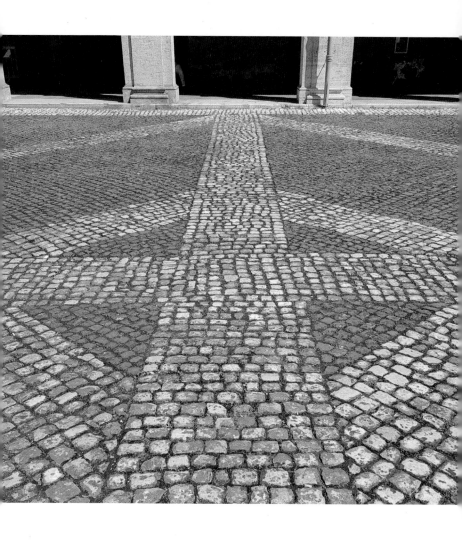

오랜 역사를 담은 천년의 돌길

달리 신발은 '슬픈 선물'이지요. 그들의 가죽을 벗겨야 하니까요. 돌길이 없었다면 슬픈 선물도 줄어들었을까요?

로마 돌길은 제국의 찬란한 아이콘이지만 정복과 약탈의 상징이기도 합니다. 빠른 속도로 달려 적진을 점령하는 로마의 전차. 돌길 뻗어나가는 곳 모두가 로마 땅입니다. 건축, 조각, 음악, 미술, 각종 생활상들이 전파되면서 문명이 흥성하기 시작하지요. 신발이 더 많이 필요하고 더 많은 가축들을 길러야 했지요.

천 년 제국 로마. 흙길을 뒤덮은 패권의 문명. 저는 오늘 로마의 검은 돌길 위에 서서 지상의 해방된 경계를 그려봅니다. 그곳엔 정복과 약탈이 없습니다. 가죽신의 대량 공급을 위해 소와 염소의 가죽을 벗겨야 할 필요도 없지요. 돌이 수억 년 닳고 닳아 제 단단한 몸 놓아버린 게 흙입니다. 돌에 비하면 흙은 훨씬 더 살갑지요. 흙은 제 몸 부드럽게 하여 뭇 생명을 키우고 사랑합니다.

문득 걸음마 아기였을 때 발걸음 떼던 집 앞의 마당이 떠오릅니다. 한 걸음, 또 한 걸음, 맨발의 촉감 그리운 알땅바닥. 신발도 벗고 양말도 벗고 싶습니다. 여기가 인류의 고향, 모든 행인行人의 출발선입니다.

길바닥에서 만난
〈진주 귀고리를 한 소녀〉

하짓날을 향해 달리는 햇빛이 머리 위로 쏟아지는 로마의 정오. 길을 걷다 문득 놀라운 소녀를 발견합니다. 제가 부른 것도 아닌데 그녀는 지금 막 왼쪽 어깨를 틀더니 고개를 돌려 저를 바라봅니다. 무언가 할 말이 있는 듯합니다. 저는 그만 얼어붙습니다. 환한 대낮인데도 주위가 온통 새카맣게 변하고 어둠 속 소녀의 얼굴만 눈에 들어옵니다. 머리에 터번을 두르고 하얀 목깃이 달려 있는 짙은 황토 빛의 낡은 외투를 입고 있는 소녀. 타임머신을 타고 서아시아의 중세쯤에서 날아온 듯한 이국적인 미모입니다.

눈을 마주친 순간, 한 시간 이상 서로 바라보는 기분입니다.

눈동자가 크고 아름답습니다. 아쉬운 듯 애잔한 듯 총명한 지혜가 부끄럽게 숨어 있는 눈입니다. 콧날은 아담하게 오똑하고 얌전합니다. 치아가 살짝 보이게 벌어진 입술. 소녀답지 않게 붉어서 고혹적입니다. 무슨 빛이 찾아들어 그곳에 노크를 한 것인지 아랫입술 한 가운데가 촉촉히 빛납니다.

소녀는 분명 제게 무슨 말을 하려는 듯합니다. 열다섯이나 열여섯 살쯤 되었을까? 아니면 두어 살 더 위인지도 모르겠습니다. 왜 저를 이토록 애타게 쳐다보는지 발길이 떨어지지 않습니다. 자동차 소리, 거리의 음악 소리, 세계 여러 나라 사람들의 목소리…. 세상의 모든 소리가 다 사라집니다. 그녀의 왼쪽 귓불 아래 달린 희고 큰 진주 귀고리만 어둠 속에서 빛날 뿐입니다.

그녀의 이름은 모릅니다. 네덜란드의 요하네스 페르메이르 Johannes Vermeer, 1632~1675가 그린 명화 〈진주 귀고리를 한 소녀〉의 주인공이라는 점만 알 뿐. 압도적인 이미지와 오묘한 분위기 때문에 '북유럽의 모나리자'로 불리기도 한다지요. 헤이그의 마우리츠하위스 미술관 소장품이 로마 길거리에 있다는 게 놀랍습니다. 그것도 길바닥에 말이지요.

웬만한 유럽 도시에는 길거리 화가들이 많습니다. 주요 건물이나 명작 모방품을 즉석에서 그려 관광객들을 대상으로 판매하지요. 로마에서 만난 '길바닥 화가'는 단연 흥미로운 예술

가였습니다. 사람 다니는 보행로에 버젓이 그림을 그리는데 분필이나 파스텔로 명화를 어찌나 똑같이 그리는지 신기할 따름입니다.

'도로의 피카소'라 불리는 영국의 괴짜 화가, 길바닥에 3D 착시현상을 일으키는 그림을 그리는 줄리언 비버의 재미난 작품들은 본 적 있지만 길바닥 명화는 로마에서 처음입니다. 세기의 명화를 길바닥에 재현하는 이탈리아 문화를 보면 얼마나 많은 레오나르도 다빈치, 얼마나 많은 미켈란젤로가 21세기에도 활동하는지 가늠할 수 있지요. 예술 자체가 생활이 된 오랜 전통의 물결입니다.

그 전통 속에는 경배해야 할 신비한 분위기Aura만 있는 건 아닙니다. 비버의 착시 그림이 유쾌한 장난이라면 길바닥 명화는 애틋한 몸부림으로 보입니다. 길바닥 화백은 자기 그림을 판매할 수도 없지요. 일정 시간이 지나면 스스로 지워야 합니다. 이들은 몇 시간 만에 사라질 부질없는 그림의 대가를 사람들의 기부금으로 채워나가지만 즐겁고 유쾌합니다. 묘기에 가까운 재현 솜씨에 박수를 쳐주는 행인을 만나면 친구처럼 대하기도 하지요. 일상생활 속에 차고 넘치는 명품 예술들. 잘할 줄 아는 게 그림밖에 없는 사람들. 자기가 좋아하는 일을 즐기면서 길에서 살아갑니다. '오, 행복한 마음! 오, 즐거운 인생!

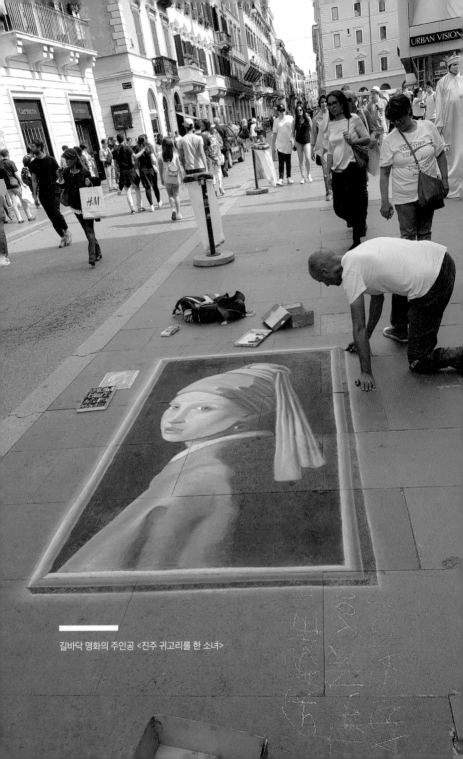

길바닥 명화의 주인공 <진주 귀고리를 한 소녀>

작은 풀꽃이 보여준 오묘한 생명의 힘, 포로 로마노 팔라티노

포로 로마노 팔라티노를 돌아보다가 폐허도 상품이 될 수 있음을 실감합니다. '로마 시민은 조상 잘 둔덕에 놀고먹고 산다'는 우스갯소리가 있지만 스러진 옛 제국의 흔적을 보러 지금도 전 세계에서 관광객이 몰려옵니다. 판테온, 콜로세움, 카라칼라 대욕장 터…. 그 가운데 저는 포로 로마노 팔라티노가 정점이라고 생각합니다.

'포로 로마노'는 로마의 공공 광장이란 뜻이고 '팔라티노'는 로마의 일곱 언덕 중 하나인 건국의 정착지를 말합니다. 두 공간은 바로 붙어 있지요. 고대 로마의 중심지. 신전과 황궁, 원로원과 법정을 비롯해 로마의 문명이 집결된 곳. 이제는 망국의

전시장일 뿐입니다. 허물어진 벽체며 간신히 서있는 신전 기둥. 그 옆에 뒹구는 돌조각들. 퇴락한 개선문과 천 년 전 군사들의 함성소리가 돌 속에 스며 잠든 곳. 여기가 포로 로마노 팔라티노입니다.

이런 곳은 느긋하게 걸어 다니는 게 제격입니다. 자연을 느끼고 역사를 생각하며 인생을 돌아볼 수 있는 좋은 기회가 됩니다. 바다가 24킬로미터 밖인데 갈매기들이 많이 보입니다. 유적지의 폐허에서 새끼를 키우기도 하네요. 테레베 강을 따라 날아와 로마의 시민처럼 늠름한 모습으로 주인 행세를 합니다. 사람이 다가가도 꿈적 않습니다. 카메라를 들이대면 포즈를 취해주기도 합니다.

율리우스 카이사르(줄리어스 시저) 신전이라는 작은 돌집 앞에 서니 인생무상이 절절하게 밀려옵니다. 돌무더기 위에는 마른 꽃들이 쓸쓸하게 누워 있습니다. 여기는 최고 권력자인 그가 양아들 브루투스 일당에게 피살된 후 시신이 불살라진 화장터. 쏟아지는 폭우에 한 줌 재마저 빗물에 쓸려내려 간 곳입니다. 문득 햄릿의 독백이 떠오릅니다.

제왕 시저도 죽어서 흙이 되면
벽 구멍 때우는 바람막이가 될 수 있으렷다.

오, 일세를 풍미하던 흙덩이.

지금은 벽을 때워 찬바람을 막도다!

-셰익스피어, 《햄릿》 5막 1장 중에서

막강한 권력자도 죽어서는 찬바람 막는 흙벽이 되고 만다는 허무를 노래하는 대목입니다.

최고의 건축술과 예술 솜씨를 자랑하는 로마제국. 찬란했던 영광의 도시가 폐허의 모습으로 사람들을 맞이합니다. 하지만 이곳에는 스러진 영광만 있는 게 아니라 새로운 축복도 있습니다. 쓰러진 기둥과 뒹구는 돌조각 사이에서 봄풀과 꽃들이 기적처럼 돋아납니다. 하얀 민들레, 파란 제비꽃, 붉은 양귀비….

제국의 영광이 찬란하다 한들 작은 풀꽃보다 오래가지 못하는 이치를 깨칩니다. 생명! 시간의 바통 터치를 통해 영구히 이어지는 몸의 건축술을 보여주는 게 바로 생명입니다. 여기 갈매기가 늠름한 이유를 이제야 알겠습니다. 영생의 비결이 무엇일까요? '나'라는 개체가 영속한다는 마음을 버려야 합니다. 우리는 다 흙으로 돌아갑니다. 돌아가기 전에 물려주어야지요. 유전자의 명령에 따라 몸을 물려주거나 아니면 썩 괜찮

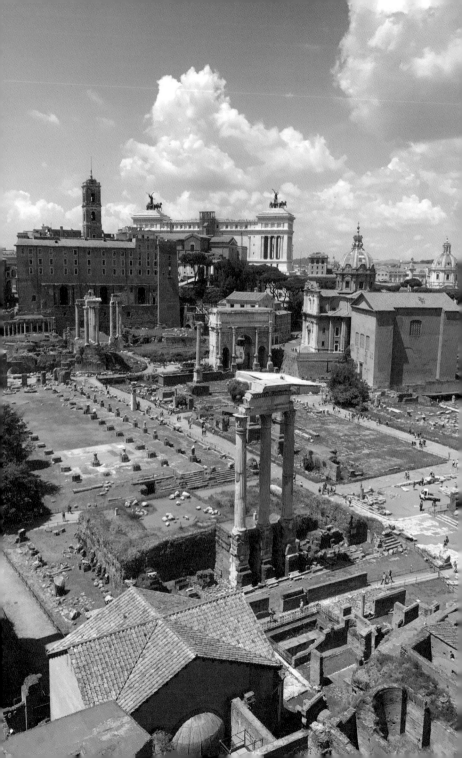

왼 과거 로마 문명의 집결지 포로 로마노
오 포로 로마노에서 팔라티노 언덕으로 가는 길

은 생각을 다른 사람의 뇌에 이식해야 합니다. 영국의 진화생물학자 리처드 도킨스가 밈Meme이라고 부르는 문화유전자를 통해서 말입니다. 물려받는 사람이 내가 아니면 어떻습니까. '나'는 어차피 '우리' 속에서 함께 살아가는 겁니다.

아주 오래전 워런 비티와 나탈리 우드가 주연한 영화 〈초원의 빛〉을 보다가 운 적이 있습니다. 사귀던 남자 친구와 헤어진 여주인공이 학교에서 워즈워스의 시를 낭송하다가 울음을 터뜨리는 장면에서였지요. 포로 로마노 팔라티노를 걷다가 까맣게 잊은 추억의 영화가 떠올라 가슴 저리는 것도 폐허가 주는 선물인지도 모릅니다.

여기 적힌 먹빛이 희미해질수록
그대 사랑하는 마음 희미해진다면
이 먹빛 하얗게 마르는 날
나 그대를 잊을 수 있을 것입니다.

초원의 빛이여!
꽃의 영광이여!

그 시간이 돌아오지 않음을

서러워 말지어다.

그 속에 간직된 오묘한 힘을 찾을지라.

초원의 빛이여!

그 빛이 빛날 때

그대의 영광 빛을 얻으소서!

<div align="right">

-윌리엄 워즈워스,「초원의 빛」중에서

</div>

포로 로마노 팔라티노 폐허를 거닐다가 문득 발견한 풀꽃들. 변함없이 정확한 땅의 음악들. 색깔과 향기와 벌 나비 붕붕거리는 소리의 향연. 시인 정지용이「향수」에서 노래한 '아무렇지도 않고 예쁠 것도 없는 사철 발 벗은 아내' 같은 수수한 자태 뒤엔 또 얼마나 많은 풀씨, 꽃씨의 음표들이 태어나겠는지요. 찬란한 로마의 영광보다 작고 하잘것없는 생명이지만 세세생생世世生生 거듭해 살아가는 '오묘한 힘'입니다.

느낌으로 신을 만나는 집,
판테온

판테온은 신들의 집입니다. 기원전 27년 아그리파가 올림 포스의 신들에게 제사 지내기 위해 처음 세웠는데 두 차례나 화재를 당합니다. 기원후 120~124년에 하드리아누스 황제가 그 자리에 새로 세운 것이 오늘의 판테온이지요. 고대 로마가 다신교 사회였으므로 판테온은 만신전萬神殿이었습니다.

판테온은 불가사의한 건축입니다. 원통형 주공간 내부 원의 지름과 천정 높이가 똑같습니다. 43.3미터. 돔 천정은 건축 전체 높이의 절반입니다. 인류 역사상 가장 큰 거푸집에 콘크리트를 부어 만들었지요. 원통 위에 반구半球 모양의 큐폴라 cupola를 쌓아 얹는 방식이었습니다. 상부의 하중을 견딜 수 있

는 최적의 수학적 균형을 찾았기 때문에 가능했지요. 기둥 하나 없는 건물. 내부 벽면 두께가 6미터. 위로 갈수록 얇아져서 돔의 최상층 벽의 두께는 1.5미터가 됩니다. 자칫하면 붕괴되는 구조. 수학과 기술적인 측면에서 판테온은 불가사의한 성취입니다.

판테온은 건축생물학의 시조입니다. 천정 중심부가 뚫려 있지요. 눈目을 뜻하는 오큘러스oculus. 지름이 9미터나 되니 하중을 덜어주고 건축의 안정성에 기여합니다. 햇빛 별빛이 여기로 드나들지요. 원조 자연채광입니다. 신들의 집답게 소나기도 드나들지요. 신전 안에 들어온 빗물은 낮은 곳으로 흘러가지만 남겨진 빗물은 제 온 곳으로 다시 돌아갑니다. 위가 뚫린 돔형 공간에선 상승 기류가 강하기 때문에 어지간한 빗물은 금세 증발하지요. 에너지 순환! 열린 몸의 비유를 건축생물학적으로 이렇게 설명할 수 있지 않을까요? 건축도 생명체이며 에너지를 순환시켜야 한다는 발상이 2천 년 전 만신전에 구현되어 있습니다.

판테온은 상상하는 집입니다. 돔의 내부 디자인이 특별히 흥미롭지요. 아래쪽 둘레에 정사각형 무늬가 음각으로 파였는데 사각형 크기를 계단식으로 줄여 안쪽으로 네 개를 만듭니다. 가장 아랫줄에 스물여덟 개가 있고 상층부까지 다섯 줄이

있으니 전체 140개. 위로 갈수록 사각형의 크기는 작아집니다. 요즘 컴퓨터라면 덜어낸 재료의 양을 계산해서 건축물의 하중을 정확하게 측정할 수 있을 테지요. 2천 년 전에 이런 계산이 어떻게 가능했을까요.

4와 28은 혹시 숫자의 천문학? 4는 사계절을, 28은 달이 하늘을 일주하는 기간인 28일을 표현한 게 아닐까요? 오큘러스가 하늘의 눈인 태양을 상징한다면 달의 상징은 스물여덟 개의 사각형일 테지요. 5는 호기심으로 남겨둡니다. 삶이 즐거우려면 미지를 남겨두는 게 지혜이듯 만사 검색이 능사는 아닙니다. 오래 곱씹고 꿈꾸는 아날로그도 중요합니다. 아날로그 판테온. 느낌으로 신을 만나는 집. 현장 체험이 답입니다.

20년 전 경주 석굴암과 로마 판테온을 비교건축학적으로 다룬 책을 읽은 적이 있습니다. 저자는 미술사가나 건축학자가 아닌 아마추어 연구가로 강호의 숨은 고수였지요. 그의 책 속에 석굴암과 판테온의 구조적 유사성을 입증하는 실증자료들이 풍성했습니다. 평면구성과 입면구성에서 쌍둥이처럼 일치하는 도상 자료들. 우연의 일치로는 설명할 수 없는 수학적 비례와 건축 원리의 유사성을 확인하면서 통일신라가 한반도의 협소한 주인이 아니라 세계 문명과 활발히 교류하는 열린 국가일 가능성을 상상해 보았습니다.

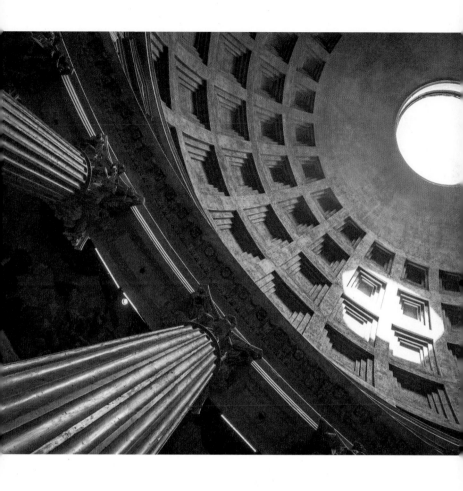

오큘러스를 통해 들어온 빛만으로
신비로운 분위기를 자아내는 판테온

판테온의 건축 공법이 어찌 로마에만 머물렀겠습니까. 동쪽으로도 서쪽으로도 퍼져나가 세계 전역에 영향을 미칩니다. 석굴암이 판테온과 비슷하다 해서 부끄러울 게 없습니다. 우리 불교미술의 독창성이 사라지지도 않습니다. 오히려 세계 문명의 교류가 1300년 전 한반도에서 이루어졌음을 확인하는 게 훨씬 더 흥미진진합니다.

학문의 세계는 정확한 설명과 창의적 해석이 기본입니다. 새로운 자료의 수용과 오류에 대한 인정 그리고 이를 수정하는 용기도 필요하지요. 강호의 고수가 후속 저작을 통해 새로운 주장을 펼쳐도 학계는 잠잠합니다. 누구라도 진정성 있는 주장을 펼친다면 귀담아들어야 합니다. 그것이 문화의 저력이고 건강한 개방성일 테지요. 판테온. 정수리의 백회혈이 회통하는 열린 몸의 건축. 몸이 열리듯 국가도 열리고 우리들 마음도 열려야 합니다.

피노키오 상점을
지나치기 어려운 이유

판테온에서 돌아 나와 거리 구경을 하며 천천히 걸으려니 커다란 통유리 안쪽에 까마득한 어린 시절 친구가 수백 수천 짝의 나무 캐스터네츠 박수 소리로 저를 반겨줍니다. '사람이 되고 싶어요!' 피노키오 상점 앞에서 저는 아스라한 일곱 살 소년 시절로 날아갑니다.

피렌체가 고향인 카를로 콜로디 Carlo Collodi, 1826~1890가 피렌체 아동신문에 15회 연재로 끝낼 예정이었으나 독자들의 요청으로 36회로 늘어난 게 명작 동화 《피노키오의 모험》입니다. 《성서》 다음으로 많이 읽히는 동화책이기도 하지요. 피렌체에 가면 콜로디의 생가나 피노키오 기념공원을 방문할 수 있지만

어쩌다 마주친 로마의 피노키오 상점을 외면하기란 참 어렵습니다. 무작정 발을 들여놓고 봅니다.

목제 수공품을 만드는 공방과 상점이 함께 있어 나무 한 토막이 피노키오로 탄생하는 과정을 지켜볼 수 있지요. 어린아이 실물 크기만 한 것부터 한 뼘보다 작은 것에 이르기까지 수백 종의 피노키오가 동화의 나라에서 방금 나온 듯 초롱초롱 눈을 맞춥니다. 순진무구한 눈. 유혹에 쉽게 넘어가는 착하디착한 눈. 거짓말과 용기가 함께 들어 있는 눈. 그렇습니다. 피노키오 캐릭터의 핵심은 바로 이것이지요. 불가사의한 공존. 알고 보면《피노키오의 모험》은 인간의 양면성을 어린이용 버전으로 바꾼 이야기입니다.

거짓말과 용기는 나쁜 마음과 착한 마음의 다른 이름이기도 하지요. 각각 징벌과 포상을 상징합니다. 우리 몸속에 천사와 악마가 동거하듯 거짓말과 용기는 모든 어린이의 영혼 속에 뒤엉켜 꿈틀거립니다.

거짓말을 할 때마다 코가 길어지는 피노키오. 눈에 확연히 드러나는 외형의 변화이기 때문에 숨길 수가 없습니다. 코가 길어지는 벌칙은 그래서 효과적인 징벌 경계의 장치입니다. 용기는 좋은 마음을 실천하는 결단입니다. 말썽꾸러기 피노키오는 잘못을 뉘우치고 착한 아이가 되겠다고 결심합니다. 자

기 주도적인 결정이지요. 스스로 마음 돌이켜 새로 걸어가려는 각오. 용기의 씨앗은 바로 이 순간에 뿌리를 내립니다. 결심한 피노키오가 길 떠나는 모습. 행인의 새로운 탄생이 왜 아니겠습니까.

피노키오가 고래에게 잡혀 먹힌 제페토 할아버지를 구출하러 고래 배 속에 들어가는 순간은 죽음을 불사하는 극적인 장면입니다. 인간이 만들어낸 가장 숭고한 이야기의 전형이 '죽음을 무릅쓰는 헌신' 아니겠습니까. 진정한 용기만이 위대한 결행을 합니다. 이 순간의 결행으로 나무 인형에 불과했던 피노키오는 사람으로 새로 태어납니다.

새로 태어난다는 것은 거듭난다는 뜻이 아니겠는지요. 다시 태어나기! 종교적으로는 부활이자 해탈일 테지요. 나무 인형 피노키오가 사람으로 태어나는 이야기는 결국 모든 인간도 거듭나야 한다는 교훈담인 셈입니다. 품격이 다른 인간, 차원 높은 삶을 지향하라는 권고이지요. 그래서 이 동화는 무명無明의 어둠에서 헤매는 모든 사람들이 눈 밝혀 읽어야 할 지혜서이기도 합니다.

상점 안의 피노키오들은 단순하고 소박합니다. 얼굴, 몸통, 팔다리, 고깔모자만 확실하게 구별되지요. 기다란 코는 피노키오의 상징. 불편의 징벌을 받는 수행 과정을 잘 보여줍니다.

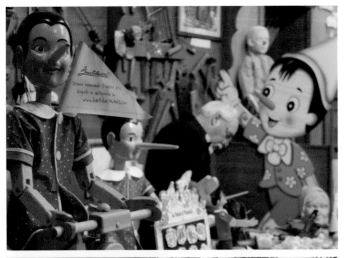

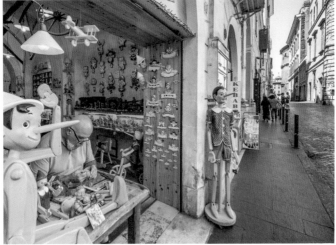

단순하고 소박한 피노키오 인형들이 가득한 상점 거리

피노키오의 온갖 시행착오를 보면서 전 세계의 많은 어린이들이 자연스럽게 인성교육을 받습니다. 이 책 한 권만으로도 학교 전체가 할 일을 대신 할 수 있지 않겠는지요.

용수철에 매달려 공중에서 둥둥거리는 작은 피노키오 인형을 하나 사 들고 다시 걷습니다. 나무도 아니고 사람도 아닌, 대지에 발붙이지도 천상에 올라가지도 못한, 푸른 요정의 용서를 기다리는 저 미완의 캐릭터. 나 자신 같은, 우리 모두의 처지 같은, 길고 긴 빨간 코. 진정으로 용서받을 수 있는 이들만 만질 수 있는 피노키오의 코! 어쩌면 우리 모두 그런 코를 가지고 있는지도 모릅니다.

당신 안의 플라톤과
아리스토텔레스를 찾아서

산치오 라파엘로Raffaello Sanzio, 1483~1520. 레오나르도 다빈
치Leonardo da vinci, 1452~1519, 미켈란젤로 부오나로티Michelangelo
Buonarroti, 1475~1564와 함께 이탈리아 르네상스 예술의 3대 거장
이지요. 성 베드로 성당 '서명의 방'에 그의 걸작이 벽화 형태로
남아 있습니다. 〈아테네 학당〉. 고대 그리스 시대부터 유럽 르
네상스 당대까지 역사적 인물 54명을 그린 집단 초상화입니
다. 소크라테스, 플라톤, 아리스토텔레스, 피타고라스, 프톨레
마이오스, 미켈란젤로…. 철학자, 수학자, 천문학자, 예술가들
이 시공을 초월하여 자유분방하게 늘어선 유럽 지성의 전당입
니다.

인물화의 상단 중심에 자리한 이는 플라톤과 아리스토텔레스. 라파엘로는 자신이 존경하던 당대의 화가 레오나르도 다 빈치의 모습을 플라톤에 투영하지요. 벗겨진 머리, 긴 수염, 카리스마 넘치는 표정…. 플라톤은 오른손 집게손가락을 하늘로 향해 뻗는 자세입니다. 지상이 아닌 하늘, 현실이 아닌 이상 세계가 실재한다는 그의 철학을 나타낸 게지요. 왼손에는《형이상학》이라는 책을 들고 있지요. 그의 이데아는 감각을 초월한 형이상의 세계입니다. 벽화를 보면 라파엘로가 플라톤 철학의 특징을 훌륭하게 간파했음을 알 수 있습니다.

플라톤과 이야기를 나누며 걸어오고 있는 이는 아리스토텔레스입니다. 그는 플라톤의 제자이지만 스승과는 다른 생각을 갖고 있습니다. 이데아는 초월적 실재가 아니라 인간 머릿속의 생각일 뿐이며 본질은 언제나 사물과 함께 존재한다고 믿습니다. 그런 점에서 아리스토텔레스는 현실주의자입니다.

라파엘로는 아리스토텔레스의 손이 땅바닥을 향해 펴져 있는 모습을 통해 '자세의 인문학'을 한 번 더 보여줍니다. '스승이시여, 허공에서 내려와 땅 위에 발을 디디셔야 합니다!' 아리스토텔레스의 다른 손에는《윤리학》책자가 들려 있습니다. 이로 보면 라파엘로에게 플라톤은 형이상학적 이상주의자요, 아리스토텔레스는 현실적인 윤리주의자인 셈입니다. 하지만

좀 더 세심하게 살펴보면 두 거장의 길은 각각 종교와 예술의 갈림길이기도 합니다.

아리스토텔레스는 철학뿐만 아니라 물리학, 생물학, 정치학, 윤리학, 역사, 문학 이론 등 다양한 학문 분야를 탐구했습니다. 한 사람이 어떻게 이렇게 많은 분야에 정통할 수 있는지 지금도 불가사의하지요. 저 같은 문학 전공자들은 아리스토텔레스의 《시학》을 필수적으로 읽게 마련인데 이 책은 그리스 비극에 관한 최초의 정통한 이론서입니다.

흥미로운 것은 그가 비극론 외에 희극론을 시도했을 가능성에 대한 호기심입니다. 움베르토 에코의 소설 《장미의 이름》은 이런 호기심을 충족시키려는 시도이지요. 아리스토텔레스의 《시학》 제2권 희극론의 행방을 좇는 중세 수도원 내부의 이야기인데 추리적 기법에 드릴과 서스펜스가 연이어지는 명작입니다.

플라톤은 자신이 생각하는 이상 국가에서 예술가를 내쫓아야 한다고 주장합니다. 예술이 진짜(이데아)를 모방하는 가짜라는 이유 때문이지요. 하지만 아리스토텔레스는 예술의 모방 행위가 철학이나 역사보다 훨씬 보편적이라고 주장합니다. 그런 점에서 오늘날 대부분의 문학 예술가들은 아리스토텔레스의 후예들입니다.

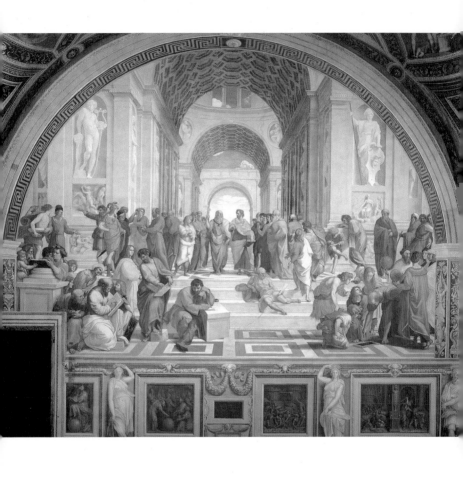

고대 그리스 시대부터 유럽 르네상스 당대까지
역사적인 인물 54명이 등장하는 〈아테네 학당〉

〈아테네 학당〉은 철학과 과학과 예술의 경연장입니다. 하지만 바티칸 입장에서 보면 이교도의 학교이기도 하지요. 이들은 성경의 세계를 논하지 않습니다. 〈아테네 학당〉의 세계는 유일신 야훼 하느님만이 주목받는 세계가 아니라 여러 신들이 복잡한 인과관계 속에 살아가는 세계입니다. 그런데 이곳의 신들은 야훼와는 달리 시샘하고 욕정을 일으키며 배신과 복수를 밥 먹듯이 하는 인간적인 신들입니다. 달라도 많이 다릅니다.

그럼에도 불구하고 유대의 민족 신화였던 그리스도교가 신화가 지배하던 유럽에 퍼질 수 있었던 이유는 무엇일까요? 저는 그게 바로 플라톤의 이데아론이라고 생각합니다. 야훼와 예수를 알기 전 유럽인들의 머릿속에 있던 이데아는 유대교의 신으로 대체가 가능합니다. 플라톤은 인간의 감각으로 접근할 수 있는 물리적 사물들 너머에 올바름과 착함, 아름다움이 존재한다고 주장하지요. 이데아의 퍼즐 조각을 빼고 거기 창조주 하느님을 넣으면 부작용이 거의 생기지 않습니다.

〈아테네 학당〉은 결국 이런 구도로 단순화되지요. 플라톤 철학은 종교와 연관되고 아리스토텔레스 철학은 예술과 연결됩니다. 종교는 이상의 추구이며 예술은 현실 모방의 결과이지요. 삶은 깊숙하고 오묘하지만 단순하기도 합니다. 마음에 불만이 있으면 여기 바깥을 꿈꿉니다. 대표적 형태가 종교입

니다. 지금 여기 내 몸의 감각을 표현하는 게 예술입니다. 우리
의 삶 속엔 이상주의와 현실주의가 함께 살아가지요. 만족과
불만은 우리 안에 늘 살아 있습니다. 매 순간 오르락내리락합
니다. 그대 안에 플라톤도 아리스토텔레스도 있습니다. 사람
은 다 비슷합니다.

〈아담의 창조〉와 〈ET〉,
두 손가락의 차이

연간 5백만 명이 찾아오는 바티칸 방문 최고의 하이라이트. 여기는 바티칸 내의 작은 성당인 시스티나 성당입니다. 숨소리조차 내지 않는 사람들. 너나없이 숭고미에 압도됩니다. 미켈란젤로의 〈천지창조〉는 《성서》 창세기의 주요 사건을 재현한 시스티나 성당의 천장화입니다. 세상의 창조부터 노아의 홍수에 이르기까지의 과정을 서른세 부분으로 나누어 제작했지요. 주요 주제는 타락과 심판. 이는 미켈란젤로의 성경 이해 방식이지만 16세기 로마 가톨릭의 타락에 대한 그의 심경이기도 합니다. 전대의 교황은 부정한 방법으로 교황의 자리에 오른 뒤 온갖 악행을 저질러 사람들을 경악시킵니다. 뒤를 이은

교황 역시 영토를 확장하려는 전쟁광이었지요. 그러니 천장화의 예술가는 창세기 이야기를 통해 가톨릭의 타락에 경종을 울리려 하지 않았을까요.

저는 천장화 중 〈아담의 창조〉를 주목합니다. 야훼 하느님과 아담의 첫 만남은 인류가 경험하는 모든 이진법의 강렬한 상징입니다. 위와 아래, 삶과 죽음, 조물주와 피조물…. 둘 사이엔 창조와 교감, 제작과 소통의 문제가 숨어 있지요. 〈아담의 창조〉는 하느님이 아담을 만드신 후 생명을 불어넣어 주고 있는 장면입니다. 창세기에는 다음과 같이 기록돼 있지요. "창조주 하느님께서 진흙으로 사람을 빚어 만드시고 코에 생명의 숨결을 불어넣으시니 사람이 되어 숨을 쉬었다."

이 진술과 미켈란젤로의 그림 사이에는 흥미로운 차이점이 있습니다. 최초의 인간 아담에게 하느님의 루아ruah가 전해지는 방식이 그것입니다. 히브리어 루아는 생기, 영, 영혼, 생명, 숨결, 성령 등으로 번역하는데 하느님이 루아를 어떻게 전하는가에 대한 정보는 창세기에 없습니다. 하느님이 입이나 코나 손바닥이나 그 어떤 방식으로 루아를 전하는지 창세기는 말하지 않습니다. 초기의 성경 기록자들은 하느님이 형체가 없다고 믿었기 때문에 그랬을 테지요. 아무튼 하느님이 흙으로 빚은 아담의 코에 루아를 불어넣으시자 그는 비로소 최초

의 사람이 됩니다.

창세기의 이 대목은 인간의 조건에 중요한 시사를 제공합니다. 물질만으로는 인간이 되지 않는다는 뜻이지요. 인간은 단백질과 지방, 탄수화물을 비롯한 무수한 물질로 구성돼 있습니다. 세포의 수만도 60조 개나 된다고 합니다. 다른 생명체들도 이와 비슷한 방식으로 존재하지요. 그런데 하느님은 만물을 창조하신 이후에 인간만이 가질 수 있는 고유한 성질을 아담에게 주십니다. 그것이 바로 생명의 숨결인데 살아서 활동하는 모든 우주적 현상이 아닌 인간에게만 있는 '특별한 어떤 것'입니다.

많은 사람들은 특별한 어떤 것이 영혼이라고 생각합니다. 또한 그 영혼은 하느님의 본질인 동시에 하느님과 인간이 공유하고 있는 것으로 믿습니다. 미켈란젤로도 굳게 가지고 있던 믿음이지요. 그런데 그는 영혼의 전달 과정을 누구도 예측하지 못한 방식으로 표현합니다. 지상과 천상의 공간을 대담하게 분할해서 하느님의 손가락과 아담의 손가락을 닿을 듯 가까이에 이끄는 것입니다. 미술사에서 처음 시도된 디자인이지요. 손과 손가락이 교류와 소통의 상징으로 새롭게 탄생한 이 모티프는 영화 〈ET〉에서 주인공 소년과 ET 사이의 생명 교감의 순간에도 차용되지요. 엘리엇의 아픈 손가락에 ET의 손

가락이 가까이 다가가 빨간불이 켜지는 순간은 〈아담의 창조〉의 명백한 변용입니다.

저는 지금 〈아담의 창조〉가 창조와 소통에 대한 인문학적 영감이 충만한 걸작이란 걸 진품 아래 서서 느끼는 중입니다. 신의 창조 행위를 나타내는 강렬한 시각 상징은 무엇일까요. 흙을 주물러 물체를 만드는 손의 기능에 대한 공감! 조각가의 자존감이 어찌 이 손 속에 개입하지 않겠습니까. 〈아담의 창조〉는 손이 '창조의 진정한 주체'라고 말합니다. 인류 최고의 조각가에게 그림을 그리라고 명령한 교황. 그에게 대응하는 예술가의 멋진 방식이지요. 더욱 놀라운 점은 이 과정을 통해 모든 사람이 하느님의 얼굴을 처음 보게 된다는 사실입니다. 그 얼굴은 미켈란젤로를 닮았습니다. 하느님은 이야기를 통해 아담을 창조하지만 미켈란젤로는 그림을 통해 하느님을 창조합니다. 그가 예술 행위를 통해 창조한 하느님을 보면 화가의 손이 신의 손과 다를 바 없다는 생각에 이르게 되지요.

하지만 〈아담의 창조〉는 손을 '창조의 주체'로만 바라보지 않습니다. 미켈란젤로는 손을 통해 하느님이 아담에게 영혼을 전하는 순간을 포착하지요. 그렇습니다. 손은 신과 인간을 이어주고 특별한 어떤 것을 '전달하는' 수단으로 기능합니다. 보세요. 아담은 잠에서 막 깨어난 눈빛으로 손가락을 뻗어 신의

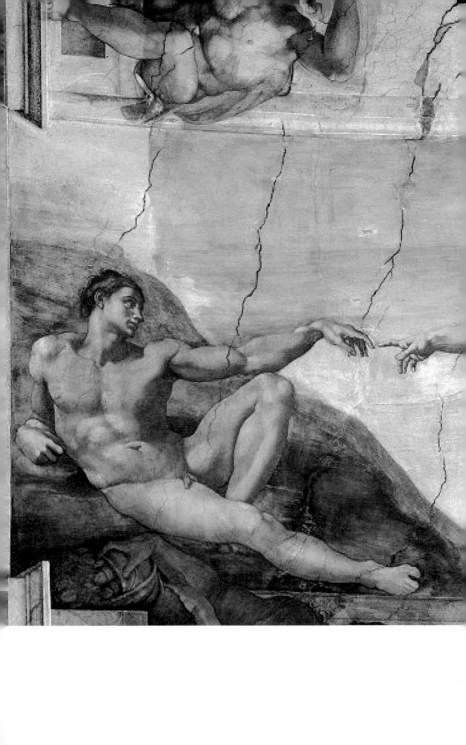

인간 아담에게 손끝으로 전해지는 영혼 〈아담의 창조〉

손가락과 접촉을 시도하지 않습니까. 손은 '창조의 주체'에서 '소통의 주체'로 거듭납니다.

손은 우리들 인체의 끝부분에 자리한 역동적인 메시지 송수신기입니다. 손바닥과 손등, 열 개의 손가락과 스물여덟 개의 손마디를 활용하면 풍부한 감정 교류와 의사소통이 가능하지요. 유럽을 걸어 다니며 보행과 산책을 생각하다가 〈아담의 창조〉 앞에 와 서니 사람의 새로운 모습이 보이기 시작합니다.

쓸쓸한 길가에 허름한 언덕 묘지,
바티칸 대성당

바티칸 대성당은 유럽 역사의 중심입니다. 예수의 제자 베드로의 무덤이 들어선 공동묘지 위에 세워졌지요. 바티카누스 평원이라 불리던 곳. 그 쓸쓸한 길가 한 모퉁이 허름한 언덕 묘지에 세워진 작은 교회가 바티칸 성당의 기원입니다. 성 베드로 성당이라고도 부르지요. 성당 안에 들어오면 베드로 성인의 무덤과 역대 교황의 묘를 비롯하여 찬란한 예술품들이 즐비합니다. 〈성 베드로 청동상〉, 〈발카디노〉, 〈피에타〉…. 역사와 종교와 예술이 성스럽게 만나는 공간이지요.

성당 내부의 많은 예술품 중에 유독 눈을 사로잡는 조각상이 있습니다. 중앙 제대를 사이에 놓고 큐폴라를 받치는 네 모

서리 벽 한쪽에 서있는 커다란 대리석상입니다. 창을 들고 서
있는 로마 병사의 조각상이지요. 롱기누스. 그는 로마의 군인
으로서 십자가의 예수가 운명하자 죽음을 확인하기 위해 예수
의 옆구리를 창으로 찌릅니다. 예수의 몸에서 피가 쏟아져 내
리지요. 창을 타고 흘러내리던 예수의 피가 롱기누스의 눈에
들어가자 심한 약시가 치유되는 기적이 일어납니다. 그 뒤로
군대를 떠나 깊은 신앙생활을 통해 예수를 믿게 되는 롱기누
스. 예수는 자신의 주검에 창을 찌른 이에게도 사랑을 베풀어
감화시킨 걸까요? 예수의 운명을 확인하고 결정하는 이 창을
역사는 '운명의 창'이라고 부릅니다.

　저는 운명의 창에 얽힌 이야기가 가슴 아프고 드라마틱해
서 이 병사 앞에 오래 서있습니다. 서있기는 하지만 사실은 예
수가 십자가형을 당하는 골고다 언덕을 향해 시간의 터널을
날아가는 중이지요. 지금 무슨 일이 벌어지고 있는지 '하늘의
도서관'에 있는 책을 대출해 펼쳐봅니다.

　2미터가 넘는 무거운 십자가를 메고 가는 예수의 몸에 로
마 병사가 채찍을 내리친다. 채찍 끝에 납이 붙어 있어서 한 번
칠 때마다 피부에 깊이 박혀 살점을 뜯어낸다. 채찍을 서른아
홉 번이나 맞은 예수의 몸에 핏물 진물이 난다. 온몸이 타는 듯

화끈거린다. 무거운 나무 형틀을 메고 사형장으로 오르는 예수. 병사는 십자가를 바닥에 놓고 그 위에 차렷 자세로 예수를 옆으로 눕힌다. 두 발이 나란히 포개진 예수의 복사뼈 아래 큰 못을 박는다. 못은 두 발목을 관통해 형틀에 깊이 박힌다. 힘줄이 터지고 뼈가 부서진다. 병사는 예수의 몸이 하늘을 향하도록 다시 비틀어 형틀에 눕힌다. 가름대에 양팔을 끈으로 묶은 다음 살아 있는 사람의 손목뼈 사이에 또 못질을 한다. 십자가를 일으켜 세워 고정시킨다. 다리와 허리가 뒤틀린 예수. 채찍 맞은 온몸이 썩어 들어가듯 아프다. 못 박힌 발목과 손목의 신경이 터져 몸 전체로 치달려간다. 숨 쉴 때마다 밀려오는 극한의 고통. 차라리 빨리 죽었으면…. 십자가형은 가장 잔인한 형벌. 극심한 고통 속에 서서히 죽어가게 만드는 죽음 지연의 고문이다. 정오부터 오후 3시까지 구름이 몰려오고 번개가 친다. 한 병사가 다가와 예수의 오른쪽 옆구리를 창으로 찌른다. 예수의 몸에서 물과 피가 쏟아져 내린다. 뼈, 살, 피, 숨. 예수의 몸을 이루던 생명이 뿔뿔이 흩어진다. 곧이어 예수의 목이 꺾인다. 그의 머리에 가시 면류관이 있고 그 위의 나무판에는 '유대의 왕 예수'라 쓰여 있다.

예수의 옆구리를 찌른 창이 죽음 이전인가 이후인가에 대

한 논란이 있습니다. 저는 죽음을 도와준 창으로 생각하고 싶습니다. 처절한 고통을 당하는 이에 대한 마지막 배려가 당시 십자가형에 관행으로 있었다는군요. 몽둥이로 다리를 꺾어 부러뜨리는 겁니다. 그러면 횡경막이 치솟게 되어 더 이상 숨을 쉬지 못한다고 합니다. 예수와 함께 좌우에 나란히 매달린 도둑들은 그렇게 죽었다는데 예수는 '그의 뼈는 하나도 부러지지 않을 것이다'라는 《성서》의 예언대로 죽음을 맞습니다. 로마 병사의 이 창을 왜 '운명의 창'이라 부르는지 짐작이 갑니다.

예수를 죽음에 이르게 한 롱기누스의 창은 '신성한 창'으로도 전승됩니다. 십자가형의 역설이지요. 지상에서 가장 처참한 방식으로 운명한 신의 아들. 가장 큰 고통과 함께하는 죽음만이 신성하다는 역설 앞에서 저는 쩔쩔맵니다. 극한의 고통과 싸우는 길이 왜 죽음밖에 없는지, 운명은 왜 가장 고통스러운 방식으로 신성을 증명하는지 헤아리기 벅찹니다.

운명의 창. 신성의 창. 저는 지금 바티칸 성당에 흘러들어 이 역설의 창을 오래도록 느끼는 중입니다. 문득 슈베르트의 〈아르페지오네 소나타〉 선율이 들려옵니다. 아르페지오네는 활로 긋는 기타 모양의 첼로. 이 악기를 위해 만들어진 세기의 명곡이 〈아르페지오네 소나타〉입니다. 슬픔과 아름다움을 동시에 표현하는 불가사의한 선율이지요. 슈베르트는 이 곡을 작곡하

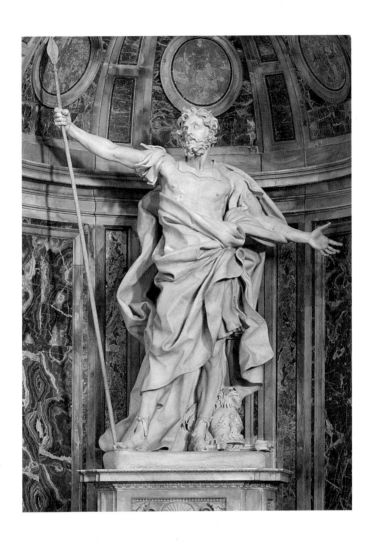

예수를 죽음에 이르게 한 〈롱기누스의 창〉

며 일기장에 이렇게 썼습니다. "가장 큰 슬픔이 세상을 기쁘게
합니다." 놀라운 역설이 여기에도 있습니다. 인생 참 깊고도 빛
납니다. 제 귀의 음악은 슬픔의 절정을 향해 가고 운명의 창을
바라보는 눈시울은 점점 뜨거워집니다.

어머니의 찬란한 슬픔,
〈피에타〉

가까운 지인 중에 아들을 잃은 어머니가 있습니다. 자신보다 더 사랑하는 아들. 서른 갓 넘긴 외아들을 잃고 통곡하는 그녀를 어떤 말로도 위로할 수 없습니다. 깊은 불심의 소유자지만 이제 그만 집착을 끊으라는 말도, 아들을 자유롭게 보내주라는 당부도 소용없습니다. 절에서 3년간 매일 기도합니다. 기도가 아니면 살 수 없다는 그녀. 이 세상 모든 어머니만이 가지는 깊은 모성을 봅니다. 가까이에서, 그저, 지켜만 볼 뿐입니다.

역사 이래 이런 어머니가 한두 분이겠습니까. 전쟁 통에, 질병과 사고의 와중에, 청청한 아들들이 어머니 품을 떠났지요. 정처 없다⋯, 춥겠다⋯, 우리 아들⋯! 서럽기만 해서 인생을 어

찌 살겠습니까. 여기 바티칸 성당에 와서 슬픔조차 찬란하게 만든 절정의 예술을 봅니다. 〈피에타〉. 부드럽게 늘어진 예수의 시신을 무릎에 올려놓고 그 어깨를 자신의 팔로 받친 채 가슴으로 껴안는 어머니. 극한의 비탄을 장엄한 순종으로 승화시키는 그녀는 성모 마리아입니다.

'슬픔' 또는 '자비를 베푸소서!'라는 뜻을 가진 피에타는 회화와 조각 예술의 주요 주제입니다. 14세기 초 독일에서 발전한 피에타는 북유럽에서 유행하다가 미켈란젤로에 와서 절정에 이릅니다. 전무후무한 최고의 형상. 어느 누구도 그보다 뛰어난 피에타를 만들지 못합니다.

24살 청년 미켈란젤로의 패기만만한 예술 투혼은 시대와 공간을 초월해 인간의 보편적 감성에 호소합니다. 이 작품을 보는 순간 사랑과 슬픔의 감정이 가슴속에서 솟아납니다. 무릎 꿇어 기도하는 사람, 꼼짝 않고 서있는 사람, 하염없이 눈물 흘리는 사람…. 지난 500년간 〈피에타〉는 수많은 사람을 감화시켰지요.

감화感化는 높고 귀한 가르침입니다. 지적이고 도덕적인 가르침보다 위에 있지요. 진정한 감동은 상상이 아니라 체험입니다. 인체의 가장 깊은 심연과 가장 높은 절정이 하나로 관통되는, 신의 경지에 오르는 환희. 이 환희가 사람을 드높게 만들

고 아름답게 바꿉니다. 예술의 존재 이유이기도 하지요. 작가의 나이가 무슨 대수입니까. 작가는 오직 작품으로 살아갈 때 작가입니다. 그토록 젊은 청년이 시대와 공간을 초월하는 '영원한 어머니의 심오한 슬픔'을 어찌 저리도 아름답고 숭고하게 창조했는지 감탄하지 않아도 됩니다. 작품에 의해서만 존재하는 작가, 이런 법칙을 젊은 청년은 잠시 견딜 수 없었습니다.

1499년에 완성된 이 작품을 보고 사람들은 커다란 감동을 받았지만 정작 작가에 대해서는 무관심했다고 합니다. "정말 뛰어난 작품이야. 헌데 작가가 누구지?" "글쎄, 시골 출신의 젊은이라던데…" 혈기 방장한 젊은 예술가는 참을 수 없었지요. 밤에 몰래 성당에 들어가 조각 작품 안에 자기 이름을 새겨 넣습니다. 성모의 왼쪽 어깨에서 오른쪽 옆구리 쪽으로 길게 흐르는 옷깃에 '피렌체에서 온 미켈란젤로 부오나로티가 만들다'라고 추가 새김 작업을 합니다. 서명을 하고 나와 밤 들판을 거닐며 별들을 보고 감탄하는 미켈란젤로. "저토록 아름다운 별을 창조하신 하느님은 지상에 아무런 서명을 남기지 않으셨는데 나는 도대체 무얼 한 거지?" 뒤늦게 반성했다고 전합니다. 그 뒤론 자기 작품에 서명을 하지 않습니다.

바티칸 성당 주 출입문으로 들어가면 오른편 입구에 자리하고 있는 〈피에타〉. 방탄 유리관 속에 있습니다. 가까이 갈 수 없

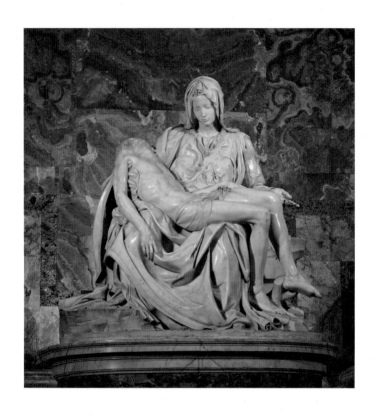

미켈란젤로가 마지막으로 서명을 남긴 작품 〈피에타〉

어 먼발치에서 바라봅니다. 생각의 필름이 과거로 돌아갑니다. 1972년 5월 21일 한 정신병자가 망치를 들고 〈피에타〉에 테러를 가하는군요. 헝가리 출신의 호주인 라슬로 토스는 이 조각상을 열다섯 번이나 내리칩니다. 성모의 코와 팔이 잘려나가고 파편들이 여기저기 흩어집니다. 지금 도대체 무슨 일이 벌어지고 있는지…, 사람들은 그제서야 테러범을 제압합니다. 바티칸 성당 〈피에타〉 앞에서 위대한 예술작품의 수난을 회상하는 시간. 복원작업은 잘 이루어졌지만 성모는 이제 유리관 속에 갇혀 있습니다.

생각해보니 진정한 예술품은 전무후무한 명품 조각이 아니라 살아 있는 사람들입니다. 지금 이 순간 가까운 일상에 있습니다. 기도하는 그 어머니, 살아 있는 예술입니다. 바티칸 성당의 〈피에타〉 앞에 서니 그녀의 천일기도가 가슴 더욱 뭉클합니다. 불현듯 어머니 전화 목소리도 들려옵니다. 구순 노모가 통화 마지막에 늘 하시는 말씀. 간절하고 애틋합니다. 제게는 가장 높고 빛나는, 감동적인 공연입니다. "우리 아들, 사랑한다!"

세상 모든 교회의 시작,
도미네 쿠오바디스 성당

아침부터 걷습니다. 로마의 옛 관문인 산 세바스티아노 성문을 지나면 아피아 도로가 본격적으로 시작되지요. 정식 명칭은 옛 아피아 가도 VIA APPIA ANTICA. 기원전 312년에 만들기 시작한 세계 최초의 고속도로입니다. 이탈리아 남동부의 브린디시까지 이어져서 그리스, 터키, 이스라엘 등지로 뻗어갑니다. 로마 북서쪽으로는 프랑스와 스페인, 남쪽으로는 북아프리카까지 이어지는 로마 제국의 상징입니다. 로마는 이 길을 통해 이방을 점령하고 그곳에서 다시 도로를 건설하지요. 제국 확장의 핵심 인프라는 군대가 신속하게 이동할 수 있는 길이었습니다.

아피아 가도를 따라 계속 걸어가면 산 칼리스토 카타콤이 나옵니다. 그 표지판이 보이는 삼거리 한 모퉁이에 도미네 쿠오바디스 성당이 있지요. 예수의 제자 베드로가 네로 황제의 그리스도교 박해를 피해 로마에서 달아날 때 이 길 위에서 예수의 환영을 봅니다. 부활한 예수가 나타나자 베드로가 묻습니다. "주여, 어디로 가시나이까Quo Vadis, Domine?" "네가 내 백성을 버렸으니 내가 가서 다시 십자가에 매달려야겠다." 예수 순교 직전에 예수를 세 번이나 부정했던 베드로. 박해를 피해 또다시 도망치던 베드로는 크게 뉘우치고는 로마로 돌아가 십자가에 거꾸로 매달려 순교합니다. 이런 전설을 확인하는 공간. 9세기에 세워졌다가 17세기에 개축된 도미네 쿠오바디스 성당입니다.

베드로는 반석盤石이란 뜻. 라틴어로 Petra라 부릅니다. 반석은 넓고 단단한 돌이지요. "너는 나의 가르침을 널리 전하는 토대가 되리라"는 예수의 예언을 실현하는 이름입니다. 베드로가 예수의 환영을 보았던 그 자리에 예수의 발자국이 찍힌 돌이 있습니다. 일부 학자들은 국외 원정을 떠나는 로마 군인들이 부드러운 돌에 자신의 발바닥 무늬를 남긴 것이라고 합니다만 그리스도교인들은 예수가 친히 남긴 '기적의 돌'로 믿습니다. 저는 예수의 환영을 본 베드로가 서있던 자리, '마음 돌린

예수의 발바닥이 찍힌 돌

돌'로 믿습니다. 작고 소박한 도미네 쿠오바디스 성당. 그 안에 들어서면 이 돌이 바닥에 놓여 있지요. 우윳빛깔 네모반듯한 돌입니다. 진품은 다른 곳으로 옮겨졌고 여기 있는 건 17세기에 제작된 복제품입니다.

발바닥 무늬 돌. 발자취를 새긴 역사. 사람은 어떻게 살아야 하는가를 말 없는 돌은 보여줍니다. 이 소박한 돌 하나가 그리스도교 정신의 정수는 아닌지. 바티칸 대성당의 화려한 예술품보다 마음이 더 환해집니다. 캄캄한 마음 돌려 처음으로 안내하는 등불 같은 돌. 성당은 초라하지만 반석의 에너지는 압도적입니다. 예수와 베드로의 이야기가, 제자가 마음 돌린 그 순간이 저를 숙연케 합니다. 반석, 베드로 이름의 유래가 된 돌. 여기 '마음 돌린 돌'이야말로 세상 모든 교회의 진정한 토대가 아닐까요? 눈물로 뉘우치고 내가 먼저 희생하는 작고 가난한 교회. 그 이름 발바닥 교회!

성당 내부에 회화 몇 점이 걸려 있습니다. 천국의 열쇠를 쥐고 서있는 베드로상이 먼저 보입니다. 베드로가 예수로부터 받은 천국의 열쇠. 바티칸의 성 베드로 성당 앞 광장 모양과 같습니다. 열쇠 디자인을 모방해 광장을 만든 것이지요. 마태복음 16장에는 이렇게 기록되어 있습니다.

너는 베드로이다. 내가 이 반석 위에 내 교회를 세울 터인즉 죽음의 힘도 감히 그것을 누르지 못할 것이다. 또 나는 너에게 하늘나라의 열쇠를 주겠다. 네가 무엇이든지 땅에서 매면 하늘에서도 매여 있을 것이며 땅에서 풀면 하늘에서도 풀려 있을 것이다.

스승과 제자 사이의 영적 정통성을 확인해 주는 대목입니다. 시몬 베드로. 그는 고기 낚는 어부였지만 예수를 따라 사람 낚는 어부가 되지요. 예수의 수제자로서 예수 승천 후 최초의 교회 지도자가 됩니다. 로마 가톨릭에서 그를 최초의 교황으로 인정하는 이유입니다.

제단 옆 오른쪽 벽면엔 십자가에 매달린 예수, 반대쪽 벽면엔 거꾸로 매달려 순교하는 베드로 회화 두 점이 마주보며 걸려 있습니다. 인류 역사상 가장 서러운 대면對面입니다. 젊은 스승은 사람의 죄를 대신해 죽고 나이 든 제자는 더 강한 정신력으로 죽음을 맞습니다.

우리의 스승은 정녕 누구입니까? 뒤에 오는 사람을 위해 길 없는 곳에서도 길을 만들며 가는 행인. 그가 바로 스승 아니겠는지요. 제자 되기는 쉬워도 스승 되기는 어렵습니다. 길을 잘못 가면 바로 돌려야 합니다. 베드로가 그랬습니다. 마음 약해

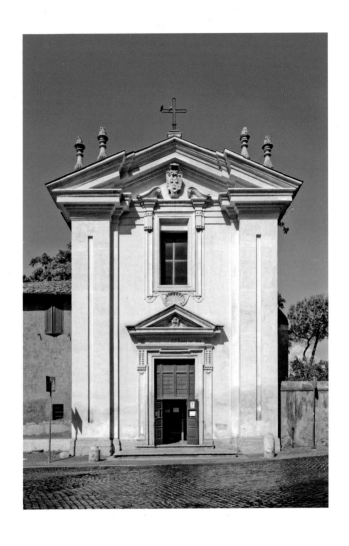

도미네 쿠오바디스 성당 출입구

져 달아나다가도 한마음 바꿔 먹는 용기. 첫 마음 초심. 도미네 쿠오바디스 성당 발바닥 무늬 돌에서도 새로 배울 수 있습니다.

고개 숙인 여인의 기개가 남아 있는 곳,
산 칼리스토 카타콤

　도미네 쿠오바디스 성당을 나오면 삼거리 초입에 산 칼리스토 카타콤 안내 표지가 나옵니다. 성당 정문에서 11시 방향으로 완만한 언덕 동산이 1킬로미터 정도 이어지는 길. 로마의 대표적인 지하 묘지로 가는 길입니다. 초기 그리스도교인들이 로마의 박해를 피해 예배 보던 곳. 대제국 로마도 이 공간만큼은 건드리지 않습니다. '무덤은 신성하다'는 법률 때문에 죄인이 무덤으로 피하면 더 이상 추격하지 않지요. 어디 그런 이유만 있겠습니까. 지하 4~5층 규모의 복잡한 미로가 20킬로미터나 이어져 자칫하면 병사들이 전염병을 옮을 수도 있기 때문이지요. 카타콤, 로마 병사도 들어오지 못하는 곳. 신을 향한 예배와

죽은 이를 위한 장묘가 공존하는 기이한 지하 세계입니다.

땅 아래 어둡고 깊은 묘지로 가는 길. 그나마 지상의 길은 시야가 트여 사방이 시원합니다. 벌판 가운데 아스팔트길이 나 있지만 차는 다니지 않는군요. 알고 보니 저는 카타콤의 후문 쪽에서 걸어가는 중입니다. 일반 차량이 다니는 길은 묘역 둘레에 따로 있고 거기 정문도 있습니다.

구름 구물거리는 로마 시내 외곽 하늘. 지상엔 올망졸망 작은 풍경들이 정겹네요. 멀리 붉은 지붕 주택들. 비 듣는 공중에 우산 펼친 듯 열 지어 서있는 큰머리 소나무들. 비 냄새, 흙냄새, 바람결에 몸 흔드는 마른 풀꽃들. 허리춤에 풀꽃 쓸리는 소리. 머리 위 공중엔 새 지저귀는 소리들. 걸어 다니는 이에게 찾아오는 축복의 시간입니다.

걷다보면 생명만이 아니라 죽음도 맞닥뜨리지요. 초록이 수심 깊어 검은 불꽃으로 타오르는 사이프러스 나무. 유럽의 묘지에서 많이 보아서인지 사이프러스는 죽음을 연상시킵니다. 〈별이 총총한 달밤〉의 고흐 생각이 절로 나는 사이프러스 나무. 하늘은 별빛으로 소용돌이치고 지상의 검은 나무는 굼틀굼틀 솟아오르지요. 정신착란과 죽음을 암시하는 불멸의 회화입니다. 사이프러스는 카타콤 가는 길에도 늘어서 있습니다. 체칠리아, 그녀가 잠든 곳. 거기 어둡고 컴컴한 지하 묘지 가는 길.

매표소에서는 단체 손님만 입장이 가능하다고 알려줍니다. 가이드 없이 들어갔다가 여행객이 실종된 사건이 일어났기 때문이라는군요. 마침 한국 손님 30명을 안내하는 가이드를 만나 들어갈 수 있었습니다. 지하로 내려가는 입구에서 가이드는 주의사항을 설명합니다. 대열에서 이탈하지 말 것, 사진 찍지 말 것, 그리고 침묵!

카타콤 내부 통로는 폭이 좁습니다. 양팔을 뻗으면 닿을 정도의 거리입니다. 통로 벽면마다 딱 한 사람 누울 공간이 파여진 채 끝없이 이어집니다. 제게 폐쇄 공포증이 있는지 느낌이 좀 불편합니다. 걸음을 옮길 때마다 공간이 사람을 옥죕니다. 공포와 불안감이 엄습하고 숨이 가빠집니다. 40분 정도의 짧은 탐방 시간이지만 햇빛이 얼마나 고마운지 풍경이 얼마나 커다란 축복인지 절감합니다. 음악의 수호성인 체칠리아의 시신이 발견된 곳이 바로 여기입니다.

그리스도교 박해가 심하던 230년. 독실한 신자인 체칠리아는 귀족 발레리아누스와 결혼하면서 남편과 시동생을 그리스도교도로 개종시킵니다. 이들 가족은 노예해방과 자선활동을 하며 전교를 하다가 모두 참수형을 당하지요. 남편이나 시동생과 달리 체칠리아의 목은 칼로 세 번이나 내리쳤지만 잘리지 않고 3일을 더 버티다가 숨을 거두었다고 합니다. 그 사흘

동안 체칠리아는 예수 그리스도를 찬양하는 노래를 불렀다고 하네요.

그녀 사후 600년 뒤 지하 묘지에서 유해가 발견됩니다. 교황은 체칠리아의 유해를 그녀가 살던 집터 근처로 옮기고 거기에 체칠리아 성당을 세웁니다. 1599년 성당 지하에서 전설로 전해지던 그녀의 관이 다시 발견되지요. 사이프러스 나무로 만든 관 속의 유해는 마지막 노래 부르던 모습 그대로 썩지 않고 생생하게 보존되어 있었답니다. 23살 젊은 조각가 스테파노 마데르노가 이 모습을 작품으로 만들어 거기 안치하고 복제품이 여기 카타콤으로 다시 오게 된 것이지요.

옆으로 누워 고개를 아래로 돌리고 있는 여인. 쓸려 넘긴 머릿결. 그 아래 드러난 목 뒤의 칼자국. 죽어가면서도 찬양의 노래를 부르는 굳센 신앙의 힘을 생각합니다. 지하의 노래가 지상의 바람결 못지않습니다. 멀리, 오래가는 생명입니다.

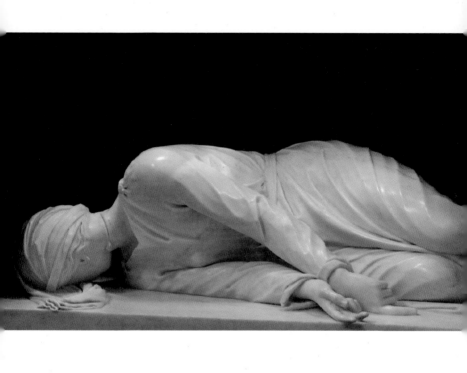

산 칼리스토 카타콤에 남아 있는 성녀 체칠리아의 흔적

로마의 상징,
콜로세움

로마의 상징은 콜로세움. 콜로세움은 로마 시민 5만 명의 욕망을 불사르는 피의 함성 건축이자 근육질의 검투사가 벌이는 사생결단 격투기의 현장이었지요. 또한 콜로세움은 바닥에 물을 채워놓고 해상 전투를 연습하는 모의 해전장. 현대의 건축가들도 경기장 내에 어떤 방식으로 물을 채우는지 밝히지 못하는 로마 군수 전략의 꽃입니다. 말과 소들은 물속에서도 땅 위에 선 듯 움직이고 검투사들은 배와 배 사이를 옮겨 다니며 싸우는 기예를 보여주지요. 최후의 한 사람이 남으면 경기가 종료되는 잘 짜인 한 편의 드라마…. 거대하다는 뜻의 콜로사레Colossale에서 유래한 로마 최대의 건축 콜로세움Colosseum

은 이제 폐허의 공간입니다.

기원전 86년 로마가 멸망시킨 고대 그리스. 거기서 몰수해 온 조각들은 로마제국의 흥성에 큰 기여를 합니다. 콜로세움에도 헬레니즘 시대의 그리스 양식이 부분적으로 반영되어 있지요. 하지만 이 불가사의한 건축물은 로마 특유의 건축 기법으로 완공되어 2천 년간 이 자리를 지키고 있습니다. 아치와 볼트 구조의 창안, 비싼 자연석을 활용한 받침 기둥과 정면부, 저렴하고 가벼운 콘크리트를 이용한 내부의 벽은 로마 건축기술의 결정체로 평가받지요. 그러나 지금은 세계에서 가장 큰 폐허 건축으로 그 민낯을 드러내고 있습니다.

오후 햇살 빗겨 뿌리는 콜로세움 2층 난간. 황토색 거대한 폐허 위로 하늘은 눈부시게 푸릅니다. 벽체의 뚫린 창문 사이로도 새파란 하늘의 살이 드러나네요. 그 아래 지하 바닥을 내려다봅니다. 죄수와 맹수들이 갇혀 있던 곳. 잔혹한 살육을 즐기는 야만 심리를 반성하려는 듯, 2000년 7월 19일 그리스 국립극장은 여기 콜로세움에서 고대 그리스 비극 〈오이디푸스 왕〉을 공연합니다. '콜로세움 2000 프로젝트'의 일환으로 이탈리아에서 그리스 문화예술단을 초대한 것이지요.

피의 살육 현장을 위대한 예술의 무대로 바꾸는 것이 21세기의 당면과제라고 생각한 로마시 당국. 고대 그리스 정신의

꽃인 비극을 공연함으로써 그리스-로마의 화합을 꿈꿉니다. 문예 부흥의 진정한 의의를 실감하는 순간, 고대 로마의 원형 경기장이 원형극장으로 재탄생하는 순간이었지요.

이 공연은 수준 높은 클래식 음악회의 결정적 계기를 마련하지요. 로마의 아름다운 밤. 조명을 비춘 콜로세움 안에서 울려 퍼지는 오페라 아리아. 턱시도와 드레스를 차려입은 신사 숙녀들이 세계의 평화를 기원하며 이 자리에서 억울하게 죽어간 수많은 원혼들을 위로하며 사랑과 용서의 음악을 감상합니다. 2016년 7월 1일의 공연을 기억합니다. 주빈 메타가 지휘하는 밀라노 라 스칼라극장 관현악단의 공연은 로시니의 「빌헬름 텔 서곡」으로 시작해 베르디의 오페라 「라 트라비아타」 중 아리아 「축배의 노래」로 마감합니다. 로마의 석양과 콜로세움의 밤 조명이 한결 분위기를 돋우는 야외무대였지요.

콜로세움은 한 해 6백만 명이 넘는 관광객들이 몰려드는 로마의 대표적인 관광 명소. 조상 덕에 먹고산다는 로마 시민이지만 그저 가만히 있을 수만은 없습니다. 콜로세움을 비롯한 수많은 유적들이 훼손이 심해지자 복원과 보전을 열망하기 때문이죠. 이탈리아 정부가 이런 기대에 부응하지 못하자 민간 기업들이 지원에 나섭니다. 토즈 그룹, 펜디, 불가리 등 기업들이 문화재 복원 지원비로 수십, 수백억 원을 내놓습니다. 콜로

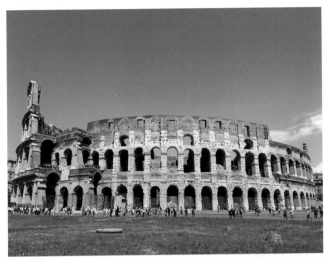

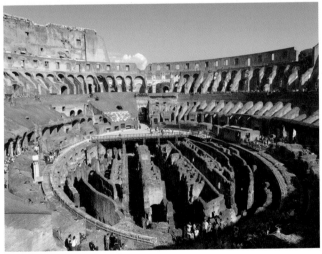

위 복원 사업이 진행 중인 콜로세움

아래 사생결단의 검투가 벌어지던 경기장 내부

세움의 복원사업도 거기서 출발하게 되고 이의 성공을 기념하는 음악회가 열리게 된 겁니다.

오후의 잔광이 스러집니다. 콜로세움의 폐허에 잘 어울리는 빛깔. 색 바랜 돌벽의 표면에 역사의 시간들이 흑백필름처럼 떠오릅니다. 저무는 로마 하늘 아래 서서 여기 드나들던 이들을 봅니다. 사람과 사람이, 사람과 맹수가 뒤엉켜 싸우며 피와 죽음을 부르는 야만의 무대는 이제 없습니다. 믿음과 생각이 다르다는 이유만으로 목숨을 함부로 빼앗는 오만도 되풀이되지 않습니다. 허영과 오락, 투기와 적개심이 시민의 양식이었던 시대도 스러졌습니다. 광기와 야만의 에너지로 콜로세움을 울리던 소리들은 다시 들리지 않습니다.

로마의 상징을 새롭게 복원하는 일에 관심이 있습니다. 2천 년 뒤의 폐허 복원은 하드웨어의 완공이 아니라 소프트웨어의 탄생이어야 하지 않겠습니까. 음악과 시, 무용이 흐르는 원형극장! 로마의 하늘이 기우뚱 기울어질 만큼 큰 박수 소리. 인류의 야만을 참회하고 사랑과 평화를 자축하는 박수 소리가 흘러넘치는 공간이 되기를 바랍니다. 며칠 후면 로마를 떠나지만 콜로세움 벽돌 안에 마음 한 조각 남겨둡니다.

돌 속에 갇힌 천사가 날아갈 수 있도록, 미켈란젤로 광장

　파리에 몽마르트 언덕이 있듯 피렌체에는 미켈란젤로 광장이 있습니다. 시내 전경을 조망할 수 있는 높은 언덕에 자리해서 서울로 치면 남산 비슷한 느낌이 납니다. 피렌체는 도시가 작아 어지간한 곳은 걸어 다닐만하지요. 아름다운 아르노강과 다리들, 저녁노을과 야경을 감상하기에 좋은 이 언덕을 저도 걸어 올라갑니다.

　광장은 이곳 출신인 미켈란젤로를 기리기 위한 공간인데 그의 걸작인 〈다비드〉상 한 점이 덩그러니 놓여 있습니다. 진품이 아닌 복제품입니다. 나체 소년 다비드는 돌팔매의 끈을 왼쪽 어깨에 메고 돌을 쥔 오른손을 길게 늘어뜨려 골리앗을

기다리는 자세를 조용히 취합니다. 크기가 무려 5.17미터나 되는데 똑같은 복제품이 시뇨리아 광장에도 있지요. 진품은 아카데미아 미술관이 소장하고 있습니다.

1504년 이 작품이 공개되자 인류 최고의 조각상이라는 격찬을 받습니다. 당시 미켈란젤로의 나이는 29세. 〈피에타〉를 완성한 지 5년 뒤의 일입니다. 미켈란젤로가 일찍이 조각가로서 완성된 경지에 이르렀다는 뜻이겠지요. '돌 속에 갇힌 천사가 빠져나와 날아갈 수 있도록' 심혈을 다해 조각상을 완성하는 예술가 청년. 무엇을 얼마나 더 완성하겠습니까.

로마를 방문한 미국 소설가 마크 트웨인Mark Twain, 1835~1910은 "오늘 아침은 기분이 아주 좋다. 미켈란젤로가 이미 죽은 사람이란 걸 어제 알았기 때문"이라는 방문기를 남깁니다. 아마도 바티칸에 가서 〈피에타〉를 보았을 테지요. 인류의 천재에 대한 질투와 안도의 표현이기도 하고, 미국인들이 미켈란젤로를 '마이클 안젤로'로 발음하는 바람에 실제로 미켈란젤로를 잘 모른다는 유머이기도 합니다.

천재 음악가 모차르트에 대한 궁정 악장 살리에리의 질투를 다룬 영화 〈아마데우스〉. 파블로 피카소가 세상을 떠나자 '오늘 현대미술의 아버지가 죽었다!'고 만세를 부르는 미국의 어느 화가. 위대한 천재와 같은 시기를 사는 예술가의 절망과 고

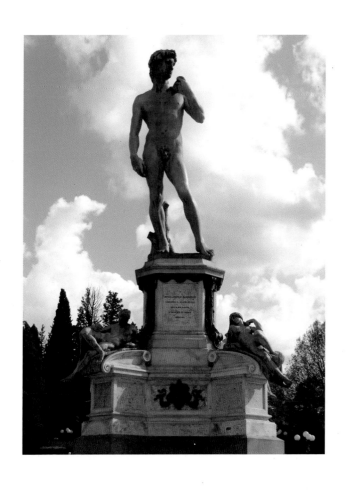

골리앗을 물리치기 위해 자기만의 방법을 찾은 미켈란젤로의 〈다비드〉

통을 짐작할 수 있는 사례입니다.

미켈란젤로는 패널화 〈성 가족〉, 시스티나 성당의 벽화인 〈천지창조〉와 〈최후의 심판〉 등을 제외하고는 평생 조각에 헌신한 예술가였습니다. 화가보다는 조각가로 불리길 원했지요. 돌 속에서 숨 쉬는 천사를 꺼내기 위해 그는 어려서부터 엄청난 노력을 합니다. 해부학에 대한 몰입이 대표적이지요. 미켈란젤로는 인체의 뼈와 근육과 장기를 정밀하게 관찰하고 무수한 스케치를 남깁니다.

브라질의 외과의사 질송 바헤토와 화학자 마르셀로 간자롤리 지올리베이라의 공저 《미켈란젤로 미술의 비밀》에는 시스티나 천장화가 '해부학의 열린 교실'이라는 대담한 주장이 펼쳐집니다. 인간의 온갖 뼈마디와 장기에 대한 정통한 지식이 작품의 인물 형상에 반영되어 있음을 입증하는 것이지요. 그는 실제로 시체를 해부하고 그것을 수도 없이 그렸습니다. 피부, 세포조직, 근육, 옷, 살덩어리와 액체들이 뒤섞인 복잡한 형태 속에서 자신이 본 모든 것들을 회화 속에 반영합니다. 천재는 어느 날 하늘에서 뚝 떨어지는 게 아니라 이처럼 끊임없는 노력을 통해 이루어지는 것이지요.

'미쳐야 미친다'는 말은 달리 표현하면 '미치지 않으면 미치지 못한다不狂不及'는 뜻이기도 합니다. 어떤 일에서든 광적으

로 몰입했을 때 비로소 경지에 이를 수 있다는 이야기가 되겠지요. 미켈란젤로는 그런 노력파였습니다. 분노에 찬 다비드의 눈은 인간 감정에 대한 이해 없이는 표현하기 어렵습니다. 골리앗을 물리치기 위한 새총 고무줄의 표현과 지나치게 비대한 오른손 역시 물리적 힘 너머에 있는 영적인 힘을 표현하기 위한 작가의 의도가 아니겠습니까. 육박전을 통해서는 도무지 이길 수 없는 상대. 오늘날로 말하면 드론이나 미사일로 선제공격을 해 상대방을 제압하는 전략을 구사한 소년 다비드. 이런 상황을 제대로 이해하고 표현하기 위해 미켈란젤로는 육체 이면의 힘을 투철하게 응시했던 것입니다.

광장 계단에 앉으니 서쪽 하늘로 해가 저물어갑니다. 전 세계에서 모인 나그네들의 얼굴이 붉게 물듭니다. 하염없어라! 끝없이 아득하여라! 표정이 비슷합니다. 투철한 응시 뒤편 영혼의 눈빛일까요? 멀리 아르노강 건너 두오모의 붉은색 큐폴라가 비대한 모습으로 솟아 있습니다. 얼마나 큰 지 피렌체 시내 어느 곳에서도 보일 것 같습니다. 제 눈에는 꼭 다비드의 오른손만 같습니다.

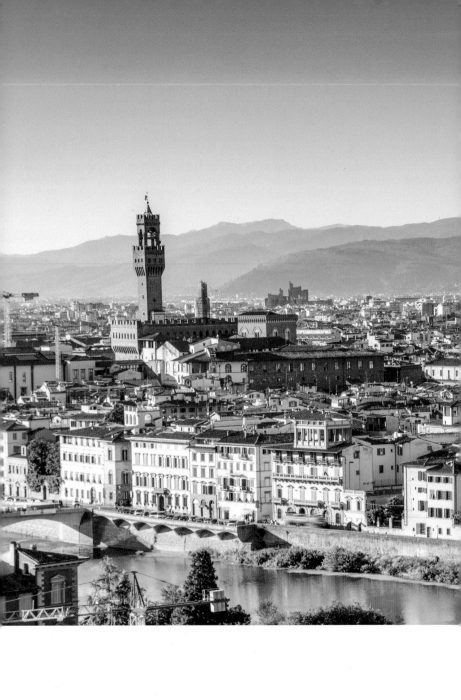

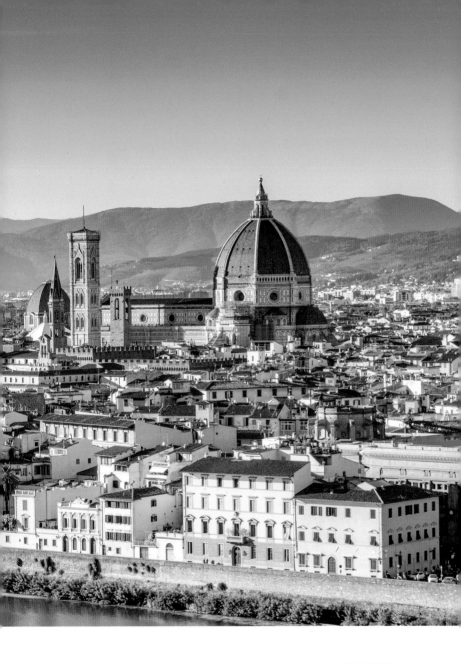

미켈란젤로 광장에서 내려다본 피렌체 시내

천국은 공간이 아니라 시간이다,
두오모 콤플렉스

커다란 개가 유모차에 앉아 아이스크림을 먹습니다. 인파로 붐비는 두오모 성당 옆 벤치에 앉은 노인 부부가 아이스크림을 먹으면서 개에게도 나누어 먹입니다. 할머니는 숟가락으로 떠먹다가 개에게는 어쩌다 한 번씩 줍니다. 할아버지는 '나한 입, 너 한 입'의 규칙을 지킵니다. 할아버지가 한 입 베어 먹고 나면 개는 그다음이 자기 차례라는 걸 압니다. 기대감에 유모차에서 튀어나올 듯 껑충거립니다. 저는 개의 마음속에라도 들어간 듯 잘 알겠습니다. 맛있는 음식 먹기 직전엔 기대감에 많이 설렐 테지요. 천국의 문 앞에 서있을 때도 비슷한 기분이지 않을까요.

천국의 문은 누구든 마음속에 그리는 동경의 관문. '지금·여기'보다 좋은 세계로 들어가는 입구일 테지요. 어디에 있는지 어떻게 생겼는지 아무도 모르기 때문에 저마다 상상을 합니다. 오스카 와일드의 동화에 '선녀와 나무꾼' 이야기가 있지요. 나무꾼은 허구한 날 사람들 앞에서 선녀에 대해 자랑을 합니다. '얼마나 미인이냐 하면…' 온갖 상상이 만들어낸 이야기가 점점 더 그럴듯해져서 사람들은 나무꾼이 선녀를 보았다고 믿습니다. 어느 날 나무꾼은 꿀 먹은 벙어리가 됩니다. 그날 그는 정말로 선녀를 보았기 때문이지요. 아름다운 감동은 말로 표현하기 어렵다! 이 동화의 교훈입니다.

우리가 상상하는 위대한 세계는 지상에서 실현되기 어렵습니다. 아무리 잘 만들어놓는다 한들 유한하기 때문입니다. 만들어진 물질세계는 언젠가는 낡고 풍화되어 스러져갑니다. 영원히 변치 않는 불멸의 이념은 지상의 경험세계와 함께할 수 없습니다. 그런데 지상의 것들 중 위대한 불멸의 가치를 꿈꾸는 경우도 간혹 있습니다. 피렌체 두오모 성당 옆 산 조반니 세례당의 천국의 문이 그렇습니다.

아이스크림 먹는 개에게는 먹기 직전의 순간이 천국이듯 청동의 부조浮彫로 만들어진 문도 천국과 마찬가지입니다. 구약성서의 이야기를 열 개의 청동판에 옮겨놓았는데, 장면 하나

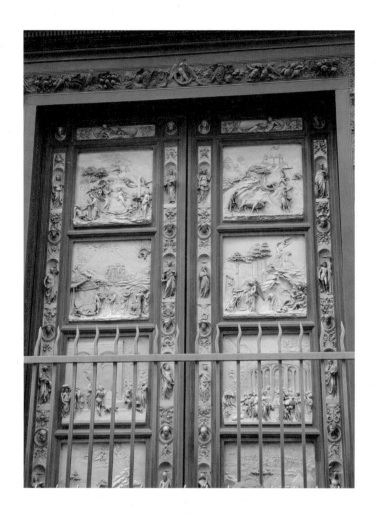

당시 스물네살에 불과했으며 출신 성분도 분명치 않았던
기베르티가 조각한 〈천국의 문〉

하나의 섬세한 아름다움을 두고 미켈란젤로가 '천국의 문'으로 칭송했다고 합니다. 좁은 패널 안에 많은 사람들과 대상들이 원근법의 느낌을 살려 배치되었고 고전적 필치의 우아한 아름다움이 수려하게 표현되어 있습니다. 천지창조, 노아의 방주, 십계명을 받는 모세, 솔로몬 왕의 결혼에 이르기까지 열 가지 이야기가 금박으로 된 청동 표면에 도드라져 드러납니다.

저는 청동판의 예술적 아름다움과 화려함으로 이 문이 천국의 문이 되었다고는 생각하지 않습니다. 오히려 글자를 모르는 당대의 사람들에게 '보아라, 하느님께서 말씀하신 세계는 이런 것이다'라는 걸 실제로 보여 줌으로써 천국 이미지를 사람들 마음에 심어준 점이 놀랍습니다. 라틴어를 해독할 줄 몰라 성경을 읽을 수도 없었던 문맹의 민중들에게 천국을 각인시킨 '그림으로 보여 주는 이야기의 세계'. 이것이 바로 평생 문짝만 만들다가 죽은 로렌조 기베르티Lorenzo Ghiberti, 1378~1455가 제작한 산 조반니 세례당의 출입문입니다.

산 조반니 세례당은 피렌체에서 가장 오래된 건축 가운데 하나이지요. 4세기에 지은 작은 성당을 재건한 것인데 피렌체의 수호성인인 성 요한을 모신 곳입니다. 시인 단테가 세례를 받은 곳으로도 알려져 있습니다. 건축은 특이하게도 팔각형 모양입니다. 남자 아이가 태어난 지 8일만에 할례를 치르는

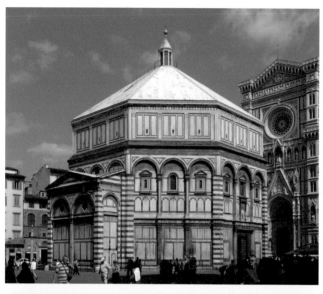

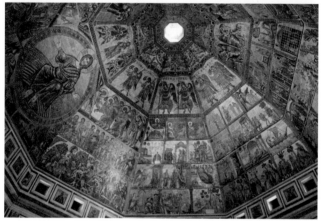

위 산 조반니 세례당의 입구

아래 독특한 팔각형 모양의 천장을 가진 산 조반니 세례당의 내부

유대교의 전통이 세례의식에 영향을 미쳤다고 합니다. 동쪽과 남쪽, 북쪽에 각각 세 개의 문이 있는데 동쪽 문이 바로 천국의 문입니다.

이 세례당 일대가 두오모 콤플렉스입니다. 피렌체의 상징인 두오모 성당, 성당의 돔형 지붕인 큐폴라, 성당 바로 옆 조토의 종탑, 성당 뒤편의 박물관, 그리고 산 조반니 세례당을 전부 합해서 부르는 명칭입니다. 꽃의 도시 피렌체의 씨방 같은 곳이지요. 저는 그중에서도 산 조반니 세례당의 천국의 문 앞에 오래 서있습니다.

옛 피렌체 시민들은 금박으로 뒤덮인 청동판 위의 부조 그림을 보고 하느님이 말씀하신 나라를 이해하고 그 나라의 실재를 믿었겠지요. 얼마든지 복제가 가능한 이런 이미지의 천국도 천국이기는 할 테지요. 그러나 천국이 정녕 여기만 있겠습니까. 어떤 사람이든 어떤 생명체든 기쁨의 순간에 천국의 문이 열리지 않겠는지요. 할아버지와 함께 아이스크림을 나눠 먹는 피렌체의 커다란 개를 보면서 홀연 깨닫습니다. 천국은 공간이 아니라 시간이라는 것을요. 그렇다면 굳이 천국을 찾아 헤매 다닐 필요도 없지요. 어디에 있든 매 순간을 천국에 있는 양 살면 되지 않겠습니까.

《베니스의 상인》에서 찾은
골목길의 비밀

얕은 바다 모래톱 위에 무수한 말뚝을 박고 그 위에 돌집을 지어 도시를 만든 베네치아. 좁은 땅에 많은 건물이 들어서야 했으니 베네치아에는 골목길이 많습니다. 골목은 좁고 여러 갈래로 나눠져 무심코 돌아다니다간 길을 잃기 쉽지요. 그래서 골목의 주요 모퉁이마다 표지판을 붙여놓습니다. 리알토 다리 방향, 산 마르코 광장 방향, 이런 식으로 말입니다.

양치기가 길에서 양을 잃어버린 후 이웃에게 양 찾는 일을 도와달라고 요청하지만 도움을 받지 못하는 이야기가 《맹자》에 나옵니다. 길이 여러 갈래로 갈라졌다는 이유 때문이지요. 한 학문에 집중하지 못하고 잡다한 데 관심을 가지는 태도를

경계하는 교훈담입니다. 골목길은 구불구불 아기자기한 길입니다. 한 사람, 두 사람씩 모여서 자연발생적으로 생겨난 길이지요. 민본주의가 중심이 됩니다. 국가 중심의 계획경제가 만드는 길은 크고 곧고 단순합니다. 고속도로가 대표적이지요. 크고 곧은 길을 대도大道라고 합니다. 《맹자》의 잃어버린 양 이야기도 군자는 크고 곧은 길을 가야 한다는 뜻입니다.

하지만 저는 베네치아의 골목길에서 대도大道를 봅니다. 상업을 활성화시켜 시장경제를 발전시킨 수많은 골목 상점들. 부를 축적하는 큰 가르침에는 정해진 길이 있을 수 없지요. 좁다란 골목길이면 어떻습니까. 상점 상점, 상인 상인마다 자기 상품에 대한 자부심이 대단합니다. 손바닥만 한 가게일지라도 매출액이 예사롭지 않습니다. 세계적인 관광지여서 호황일 테지만 제 눈에는 수도 없이 갈라지는 골목길 모두가 대도무문大道無門의 현장입니다. 큰 깨달음에 이르는 데에는 정해진 방식이 없다는 뜻입니다.

이 생기발랄한 골목길의 실용주의 앞에서 저는 꼼짝없이 홀립니다. 발걸음이 멈추는 곳은 유리공예 상점 앞. 쇼윈도 밖에서 한참을 쳐다봅니다. 작고 섬세한 아름다움. 화려하고 찬란한 색감. 감탄사가 절로 나오는 생명의 활기. 유리 공예품을 바라보고 있으면 기쁨과 즐거움의 에너지가 가슴 깊은 곳에서

솟아오릅니다. 온갖 형용사를 동원해도 표현할 수 없는 작품들. 색과 형상과 디자인의 극치 속으로 빠져드는 기분. 묘사는 이런 쾌미를 살리지 못하지요. 언어는 의미를 전달할 수는 있어도 감각을 온전히 전달할 수는 없습니다. 아름다운 대상에 대한 느낌은 언어로 옮기는 순간 변질되게 마련이지요. 사랑하는 사람을 그윽하게 바라만 보아도 좋은 건 이런 이유 때문입니다. 언어 이전의 느낌의 세계. 우리가 종종 잊고 사는 세계입니다.

베네치아 골목길 구경은 천태만상 세상 공부이기도 합니다. 한 옷가게 유리 진열장 안쪽에는 상품 대신 고양이가 쌔근거리며 잠을 자고 있네요. '유리 진열장을 두드리지 마세요'라는 문구가 옆에 붙어 있고요. 고양이 홀릭의 심리를 활용한 발상이 재미있습니다. 창의적인 마케팅 전략입니다. 애묘가들이 마법에 걸린 듯 가게 안으로 빨려들어 갑니다.

수없이 갈라지는 베네치아의 골목길. 이번엔 화장품 가게 앞에 멈춰섭니다. '최고의 이탈리아 전통 브랜드'라는 한글 문구 때문입니다. 반갑기도 하고 웃음도 납니다. 셰익스피어의 《베니스의 상인》에서 보듯 베니스는 중세부터 무역과 상업의 중심지였지요. 각종 상술과 은행업과 고리대금업이 성행했습니다. 500년 이상 축적된 장사의 노하우에 홀려 발걸음은 어느

새 가게 문을 넘습니다.

　중국 베이징 시가지 디자인에 관한 책 《베이징을 걷다》를 읽은 적이 있습니다. 도시 전체의 기하학적 중심을 정하고 그 중축선 위에 큰길들이 뼈대를 이루며 확장하는 방식이 인상적이었지요. 대도의 이념과 실용을 철저하게 기획한 중국인. 하지만 저는 오히려 베네치아의 골목길에서 '얽매이지 않는 자유'를 느낍니다. 큰길은 눈에 보이는 형태만은 아닐 테니까요. 유럽 자본주의의 씨방인 골목 도시. 베네치아를 걸어보세요.

우리 모두의 영화관
〈시네마 천국〉의 체팔루

체팔루는 시칠리아 북쪽 해안의 작은 마을입니다. 주세페 토르나토레 감독의 영화 〈시네마 천국〉 열성팬들은 혼자 중얼거리곤 하지요. 죽기 전에 보리라 다짐하다가 정말로 이곳에 와서 한 달쯤 사는 이도 있더군요. 체팔루, 시칠리아 땅 이름 중에서도 발음하기 좋습니다. 악기 이름 같기도 하고 보석 이름 같기도 합니다.

체팔루에 가면 로카 디 체팔루Rocca di Cefalu에 오르는 게 좋습니다. 해변에 우뚝 솟은 자그마한 산봉우리라 그리 높지는 않지만 깎아지른 300미터 절벽은 가볍게 올라갈 수 있는 곳은 아닙니다. 아래서 보면 2단 케이크처럼 생겼지요. 원통형 하단부

위에 혹이 솟아 있는 형상입니다.

정상에 서면 매혹적인 풍경이 한 눈에 들어옵니다. 지중해 푸른 바다와 티 없이 푸른 하늘이 공간을 정확하게 반분해서 빛납니다. 같은 푸른색이지만 하늘빛은 하늘빛대로 바다 빛은 바다 빛대로 깊고 시원합니다. 정상에서 내려다보는 해변 마을은 온통 따뜻한 주황빛이지요. 절묘한 대비입니다. 자연의 집은 밝고 푸르고 시원하고 사람의 집은 붉고 편안하고 따뜻합니다. 풍경 전체가 보석 악기들로 어우러진 조화로운 교향악입니다.

로카는 돌투성이 벼랑 천지의 악산嶽山. 샌들차림으로 올라오는 이들도 더러 있지요. 위험합니다. 편안한 마음만으로는 살 수 없는 게 인생 아닌지요. 발밑이 험악한 경우는 도처에 많습니다. 백제의 옛 노래「정읍사」에는 행상 나간 남편이 행여 '진 땅'을 디딜까 걱정하는 아내의 마음이 잘 나타나 있습니다. 비가 많은 아시아에서는 '진 땅'이 험지의 상징이지만 이곳 지중해 일대는 '돌벼랑'이 발밑의 험지일 테지요.

등산로에서 길을 잘못 들어 잠시 헤매다가 산양 무리와 마주칩니다. 방목 염소인 듯도 한데 생긴 모습이 특이해서 산양처럼 보입니다. 지중해 일대 돌벼랑 산에 사는 산양들. 뿔과 뿔이 부딪칠 때는 돌산은 물론 지중해 바다 멀리까지 소리가 울

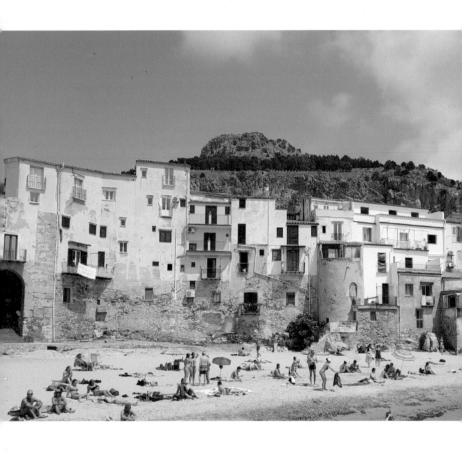

체팔루의 여유로운 바닷가

려 퍼지지요. 돌산 굽이굽이 캉캉 울리다가 푸른 바다로 뛰어 듭니다. 무리의 제왕이 되기 위해 겨루는 소리입니다.

지도자 포스가 강하게 느껴지는 수컷이 저를 빤히 쳐다봅니다. 돌투성이와 싸우려면 저런 우람하고 잘생긴 뿔이 늠름할 테지요. 악산 산양은 돌벼랑의 제왕. 저는 이방의 나그네. 돌벼랑 제왕은 여기 시칠리아 체팔루 로카의 주인이지요. 객이 주인 영토에 오면 인사를 하는 게 예절 아닐까요. '진 땅'의 나라에서 '돌벼랑'의 나라에 처음 왔습니다! 저는 수컷에게 눈인사를 합니다.

해변으로 내려옵니다. 기다란 방파제와 완만하게 휘어진 백사장 너머로 로카가 보입니다. 개구쟁이 소년들이 다이빙을 하면서 놀고 있습니다. 처음 보는 공간인데 정겹게 느껴집니다. 스크린 공간이 실제 현장과 겹쳐지면서 나타나는 마법이지요. 〈시네마 천국〉에 홀린 이들은 이런 장소에 오면 어떤 반응을 보일까요.

해변 방파제에 서있는 남자. 그는 엔니오 모리코네의 서정적인 주제곡을 떠올리고 있는지도 모릅니다. 여자는 남자가 추억의 해변을 충분히 거닐도록 가만히 지켜봅니다. 신혼여행 온 한국인 부부입니다. 〈시네마 천국〉은 관객 한 사람 한 사람의 추억을 불러다 주는 영화입니다. 저마다의 소중한 향수鄕愁에 젖어

해변 벤치에 앉아 그 시절의 어촌 마을을 떠올릴 수 있지요.

시골 마을 조그만 극장이 희로애락의 공연장인 시대. 밤에는 어쩌다가 해변 노천극장에서도 영화가 상영됩니다. 바다에 띄운 배 위에서 영화 보던 사람들. 이 체팔루 해변이 바로 영화 속 야외극장입니다. 영화가 보여주는 세상은 가난하고 힘든 삶을 보상해주는 꿈의 세계입니다. 온 마을 사람들이 웃고 떠들며 바라보는 연인들의 포옹 장면은 말 그대로 시네마 천국이지요. 눈부신 햇살 속에 로카도 해변도 그대로 있는데 영화 속 사람들이며 우리 모두의 추억은 다 어디로 갔는지요.

별 총총한 밤, 이곳 해변에서 〈시네마 천국〉을 다시 볼 수 있다면 얼마나 좋을까요. 토토의 친구이자 스승인 극장 영상기사 알프레도는 "삶은 영화 같지 않아. 인생은 훨씬 더 힘겹단다"라며 청년이 된 토토에게 떠나라고 말하지요. 토토는 세계적인 감독이 되어 알프레도의 장례식에 참석하기 위해 30년 만에 시칠리아로 돌아옵니다. 알프레도가 남긴 마지막 유산. 신부님의 검열을 피해 편집해놓은 역대급 영화의 키스 장면들을 보면서 삶의 어려움 가운데도 아름다움은 꽃핀다는 사실을 격하게 발견하지요. 30년 전 영상 기사가 30년 뒤의 명감독에게 남긴 위대한 선물입니다. 인생은 영화보다 더 파란만장하지만 때로 영화보다 아름답기도 합니다.

시인 파블로의 네루다의 집,
살리나섬

사람들 사이에 섬이 있다.

그 섬에 가고 싶다.

정현종의 시 〈섬〉의 전문입니다. 가고 싶은 그 섬은 휴식이
필요한 이들에게 유토피아일지도 모릅니다. 현실에는 없는 이
상향. 그러나 지상의 어느 한 곳쯤은 나를 위해 준비된 곳. 제게
도 그런 섬이 꼭 하나 있습니다. 떠올리기만 해도 우체부의 자
전거 바큇살 사이로 햇빛과 바람이 쏟아져 흐르는 곳.

살리나섬. 시원하고 예쁜 이름은 '나를 살리는 섬'처럼 들립
니다. 살리나섬은 지중해 푸른 바다에 보석처럼 돋아 있습니

다. 이탈리아 남단 시칠리아 섬 북쪽 해안 저 멀리 점점이 흩어져 있는 에올리안 제도. 밀라초에서 배를 타고 불카노섬과 리파리섬을 지나 도착하는 곳이 살리나섬 산타 마리나 선착장입니다. 여기서 다시 섬의 북서쪽 끝까지 육로로 가야 합니다. 폴라라 마을. 시와 바다, 자전거가 있는 영화 〈일 포스티노〉 촬영 현장입니다.

한없이 고즈넉한 바닷가. 불어오는 바람결에, 밀려오는 파도소리에, 고요와 평화가 매 순간 새로 태어납니다. 시와 음악과 영화에 홀리어 머나먼 지중해의 외딴 섬까지 온 저는 무얼 바라 여기까지 온 것일까요.

영화는 칠레의 시인 파블로 네루다Pablo Neruda, 1904~1973가 정치적 박해를 피해 이탈리아의 외딴 섬으로 망명하는 장면에서 시작됩니다. 세계 각지의 독자들이 네루다에게 편지를 보내오지요. 시인이 머물고 있는 마을은 너무 작아서 우체부도 없습니다. 순박한 노총각이자 가난한 어부의 아들인 마리오는 네루다의 전속 우체부가 되어 편지를 전달하면서 자연스럽게 시를 배우게 됩니다. 그는 시를 통해 마을의 아름다운 베아트리체 루소의 마음을 얻게 되고 마침내 결혼도 합니다. 네루다는 박해가 풀리어 조국으로 다시 돌아가고 마리오는 군중대회에 나가 네루다에게 헌정하는 시를 발표하려다 현장에서 불행한

영화 〈일 포스티노〉를 연상시키는 풍경들

죽음을 맞게 됩니다.

간략한 줄거리는 이렇지만 영화가 주는 감동은 매우 큽니다. 아름다운 풍광, 서정적인 배경음악, 시에 대한 쉽고 진지한 설명…. 시의 진정한 주인은 시인이 아니라 그 시를 필요로 하는 사람이라는 대담한 발상의 전환, 아름다움의 발견은 시인들만의 몫이 아니라 그것을 발견하는 모든 사람들의 권리라는 깨우침이 몸 안에 녹아듭니다.

네루다가 해변에서 마리오에게 들려주는 황홀한 시낭송은 또 어떤가요. 시가 단순한 문자가 아니라 영혼을 울리는 노래라는 체험을 뼛속 깊이 하게 됩니다. 시를 읊조리는 목소리에서 운율의 진수를 느낄 수 있지요. 시인은 운율을 개념적으로 가르치지 않고 몸소 보여줌으로써 가난한 어부의 아들을 매혹시킵니다. 사실상 이 매혹은 모든 관객과 독자들의 몫이기도 하지요.

시를 좋아하고 가르치기도 하지만 제 시 사랑 이력은 이 영화 한 편이 주는 감동의 무게를 따라가지 못합니다. 시를 왜 배우는가? 시를 좋아하고 사랑하면 무슨 일이 생기는가? 가난을 벗어나지 못하고 시 때문에 죽음에 이르게 되는 주인공을 바라보면서 쓸데없는 혀 놀림 탓으로 돌린다면 우리는 이미 하늘과 바다와 별빛을 잃어버린 사람인지도 모릅니다. 가난한

어부의 아들은 어느새 평범한 자연의 아름다움을 발견해서 관객들의 가슴에 편지를 전해주는 우체부로 변합니다. 절벽 위의 바람 소리, 바다의 파도 소리, 성당의 종소리, 별빛이 내는 소리, 아내의 배 속에 있는 아기 심장 뛰는 소리가 우리와 함께하는 이 세상의 아름다움임을 전합니다.

산언덕에서 해변으로 내려가는 길은 마시모 트로이시 Massimo Troisi 길입니다. 마시모 트로이시는 우체부 역할을 맡은 배우 이름입니다. 길 표지판 옆 폐허의 잡초밭 사이로 더듬어 올라가면 네루다 시인의 집이 있습니다. 울다 지친 매미껍질처럼 마당은 텅 비어 있고 영화 촬영 현장임을 알리는 신문 기사와 사진이 잠긴 문에 쓸쓸하게 붙어 있습니다.

시인이 시를 쓰던 자리, 아내와 함께 춤추던 장면이 눈에 선합니다. 바다를 바라보던 시인의 뒷모습. 영화 속의 그 공간에 부겐베리야 붉은 꽃이 활활 타오르고 있습니다. 하늘은 크고 바다는 시원합니다. 꽃나무 그늘에 산들바람이 옵니다. 산들바람은 우체부입니다. 저는 문득 사람과 사람 '사이'에 와 있음을 느낍니다. 하늘과 바다가, 지나온 시간과 지금 이 순간이 하나가 됩니다. 풍경이 시로 바뀌는 순간입니다.

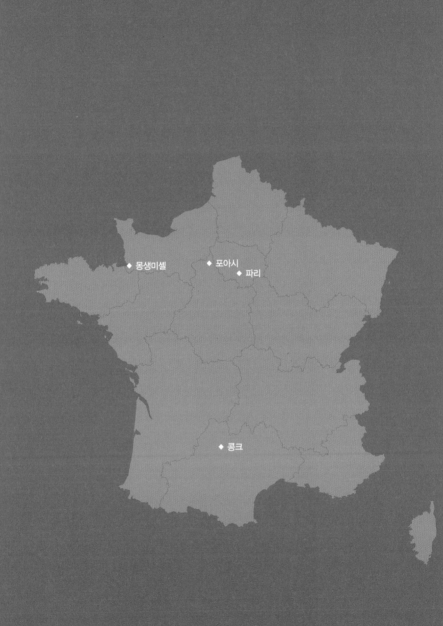

2

과거와 현재,
미래를
함께 살아가기

프랑스

파리

포아시

몽생미셸

콩크

보들레르가 남긴
사랑하고 공감하는 법

미술과 패션의 도시. 음악가와 시인의 나라. 아니, 만화와 요리조차 예술이 되는 세계. 예술가들의 고향, 파리. "고향에 고향에 돌아와도 그리던 고향은 아니러뇨." 시인 정지용은 고향 변한 모습 이렇게 노래하지만, 파리는 옛 모습 변하기는커녕 갈 곳이 너무 많아 걱정입니다. 하지만 첫 발길은 정해져 있습니다.

내 정신, 그대 가볍게 움직여,
물결 속에 황홀한 익숙한 수영자처럼,
그윽한 무한을 즐겁게 주름잡는다,
말 못할 씩씩한 쾌락에 취해.

(…)

안개 긴 삶을 무겁게 짓누르는

권태와 망망한 비애에 등을 돌리고,

빛나는 맑은 들 향해

힘찬 날개로 날아갈 수 있는 몸은 행복도 하다!

그의 생각은, 종달새처럼

하늘 향해 자유로이 날아오르고,

인생 위를 떠돌며, 쉽사리 알아낸다,

꽃들과 말없는 것들의 말을!

-샤를 보들레르, 「상승」 중에서

까까머리 소년 시절에 처음 만난 프랑스 상징주의의 대표 시인 보들레르. 그의 시 「상승」은 열일곱 살 첫눈에 매료된 시입니다. 보들레르는 미당 서정주1915~2000도 좋아했던 시인이지요. 미당의 첫 시집 《화사집》에는 보들레르의 영향이 짙게 배어 있습니다. '스스로 자기의 사형 집행인이자 사형수였던 사람.' 보들레르의 '저주받은 시인 의식'을 청년 미당도 고스란히 않습니다. 보들레르는 서정주에겐 '마음의 고통을 공감하

는 최고의 친구'였던 셈이지요. 세계 방랑길에 나선 미당이 파리에 와서 성묘 가듯 찾은 곳이 보들레르 묘입니다. 1978년 4월이었지요.

그로부터 40년 후에 찾아온 몽파르나스 공원묘지. 안내판에 알파벳순으로 번호가 있네요. 보들레르는 14번. 입구 오른편 담장 끝까지 가서 왼쪽으로 꺾어 조금만 가면 보입니다. 묘비에는 의붓아버지 오픽과 어머니의 이름이 함께 새겨져 있습니다. 의붓아버지를 그토록 싫어했지만 아들 먼저 저승에 보낸 어머니의 결정으로 함께 묻혔습니다.

딸아이가 프랑스어로 녹음해준 「상승」을 틀어놓고 묘에 경배합니다. 자녀나 제자에게 애송시를 가르쳐 시의 주인공 앞에서 낭송하게 하기. 시를 사랑하는 독자가 시인을 위한 헌정을 꿈꾼다면 이런 소박한 방법도 있습니다.

빛나는 맑은 들을 향해 날아오르는 시 속의 그는 누구일까요? 그윽한 무한을 주름잡고 말 못할 씩씩한 쾌락에 취하는 사람. 꽃들과 말없는 것들의 말을 알아내는 사람. 바로 시인이 아닐까요? 시인에 대한 정의를 이렇게 멋지게 내린 경우를 본 적이 없습니다. 시인은 구름과 나무의 이야기를 알아듣고 비와 바람의 감정을 사람들에게 전달합니다. 사람과 사람 사이의 소통만이 아니라 사람과 자연 사이의 소통이 공감이라면 공감

하는 인간의 원조는 시인이 아니겠는지요.

시는 말을 짧게 합니다. 많은 말과 긴 글은 지식을 자랑할 수 있지만 침묵이나 짧은 말 속엔 자연의 지혜가 감추어져 있습니다. 바람과 구름, 시냇물과 풀잎의 말을 일아듣는 교육을 우리는 하지 않습니다. 예전에는 그것이 자연교육이었고 샤먼들에 의해 구전되어 왔지요. 바이칼 호수의 아침은 '내 젊은 어머니 아침'이고 아메리카 인디언 원주민들의 이름은 '늑대와 함께 춤을'이나 '주먹 쥐고 일어서' 등이었습니다. 헤밍웨이의 《노인과 바다》에는 그토록 말없는 노인이 바다에 나가 거대한 청새치를 잡는 동안 대자연과 끊임없이 대화하는 대목이 나옵니다. 그는 자연의 진정한 일원이었던 겁니다.

우리가 아이들에게 시를 가르치는 것은 수능시험 평가를 위해서가 아닙니다. 생명을 사랑하고 공감하는 태도를 길러주기 위해서지요. 좋은 시는 사람의 공감능력을 길러줍니다. 공감능력이 생기면 슬기구멍이 열리고 슬기구멍이 열리면 심금이 울립니다. 그렇게 울리는 심금은 고래의 노래처럼 먼 바다를 다 울릴 테지요. 하늘인들 어찌 화답하지 않겠습니까. 함께 아파하고 함께 기뻐하는 삶을 원한다면 이보다 중요한 기초과목이 또 있을까요?

심금心琴. 마음의 거문고 한 채 둘러매고 떠도는 나그네 있다

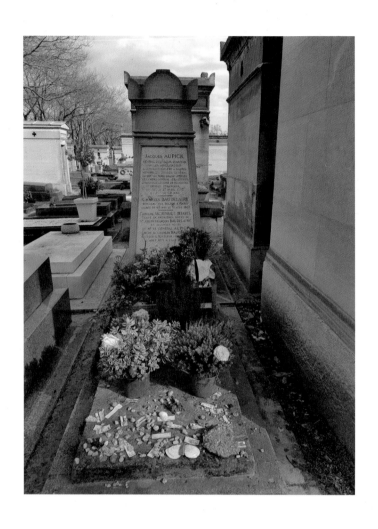

돌조각들이 가득 놓여 있는 보들레르의 묘

면 그는 모든 생명과 교감하는 다정한 공감인共感人 아니겠는 지요. 열일곱 살 소년에게 공감의 매혹을 가르쳐준 시인의 숨결을 느끼기 위해 40년 만에 찾은 파리 몽파르나스 공원묘지에 폐문을 알리는 종이 울립니다. '엘레바시옹…' 묘비의 돌 표면을 울리는 딸아이의 낭송 소리도 종소리에 섞여 하늘로 아스라이 올라갑니다.

천국과 지옥의 길 사이에서
갈등하는 로댕

조각가 오귀스트 로댕. 프랑스 역사에 남을 한 사람의 예술가를 꼽으라면 첫 번째 자리를 차지할 이름입니다. 그의 손이 지나간 돌덩이들은 생명이 새로 붙어 살아 움직이는 것만 같습니다. 하지만 그가 진정한 예술가인 이유는 다른 데 있습니다. 숭고한 아름다움과 처연한 고통이 동거하는 육체의 탄생. 신의 몸과 인간의 살을 함께 보여주는 건 천재라고 다 되는 게 아닙니다. 유작 6천 점. 그의 평생의 작품이 잘 보존된 로댕 박물관을 찾아갑니다.

1728년에 지어진 이 집은 처음엔 파리 사교의 중심지였습니다. 교황청 대사관, 수도원 등으로 사용되기도 했고 유명 예술

가들에게 임대를 주기도 했지요. 로댕도 여기 살았습니다. 나중에 이 집을 사들인 정부가 철거하려 하자 로댕은 이 집에서 전시하는 조건으로 자신의 작품을 기증합니다. 로댕 박물관 탄생의 사연입니다.

작품 하나하나가 걸작이지만 정원이 특히 아름답습니다. 축구장보다 기다란 정원이 저택 뒤로 시원하게 펼쳐집니다. 남향으로 쭉 뻗은 푸른 잔디밭 가장자리의 작은 정원수들과 그 바깥쪽의 큰 나무들 사이 여기저기 툭툭 놓여 있는 조각품들. 좁은 실내 공간을 뱅뱅 돌며 마주치는 작품들이 아니라 숲속을 산책하다 만나는 19세기 사람들 같습니다.

실내 전시장을 돌다가 지친 이들은 정원으로 나와 산책을 합니다. 한나절 있을 요량으로 입장하면 간단한 요깃거리도 챙겨가는 게 좋습니다. 벤치가 많아 자유롭게 앉아 먹고 마시며 쉴 수 있습니다. 로댕의 조각품 앞에 서면 무엇인가를 줄기차게 물어오는 작가의 질문에 숨이 턱턱 막혀 뜨거운 눈과 더운 가슴을 종종 식혀야 합니다. 하지만 저택의 제일 앞과 뒤쪽에 있는 작품들을 보면 가슴 식히는 일이 불가능하다는 걸 금세 눈치채게 됩니다.

정원 끝에 동그란 연못이 있고 그 가운데 특이한 조각이 있습니다. 우골리노Ugolino는 13세기 이탈리아 내전에서 반역죄

를 선고받습니다. 그는 두 아들과 손자들과 함께 탑에 갇혔는데 아사 상태의 아이들이 죽어가자 그들의 시신을 먹으며 연명합니다. 자신도 결국 굶어죽게 되는 반인륜 행위자를 단테는 《신곡》에서 지옥으로 떨어뜨리지요. 끔찍한 형벌 속에 놓인 죄수가 굶어 죽은 자손들을 잡아먹는 장면을 로댕은 조각으로 영원히 남겨 생명이 무엇인지, 생존이 무엇인지 되묻게합니다. 작품명 〈우골리노와 그의 아들들〉. 아름다운 정원에 지옥이 함께 있네요. 주변에는 꽃피는 소녀들의 깔깔거리는 소리가 팝콘 터지듯 연신 터집니다. 우골리노야, 너 사람아, 너도 배고프니 할 수 없구나! 깔깔깔깔…, 깔깔깔깔…. 신들이 소녀들 속으로 들어와 이렇게 웃습니다.

저택 입구, 〈우골리노와 그의 아들들〉의 반대편에 또 다른 지옥이 있습니다. 바로 〈칼레의 시민〉입니다. 14세기 영국의 왕 에드워드3세는 프랑스의 칼레를 함락하기 직전 모종의 제안을 하지요. '명망가 여섯 명이 목에 밧줄을 걸고 찾아와 성城의 열쇠를 내준 후 그 밧줄로 처형을 당하면 모든 시민을 살려주겠다.' 정복자는 칼레 사람들의 마음에 지옥을 만들어 심습니다. 시민들은 충격에 빠지고 그때 최고의 부자 생 피에르가 나서지요. 신부, 변호사가 뒤따라서 마침내 여섯 명의 거룩한 희생양이 승리한 정복자 앞에 섭니다. 상황은 얄궂습니다. '저

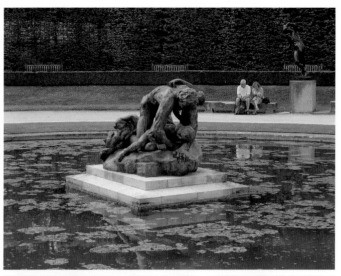

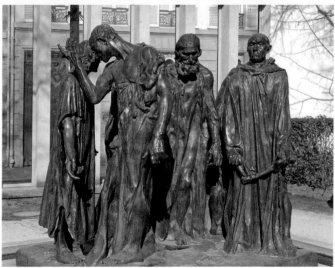

위 아이의 시신을 먹는 아버지의 모습을 담은 〈우골리노와 그의 아들들〉

아래 거룩한 희생을 마다않는 여섯 명의 〈칼레의 시민들〉

들을 살려주세요.' 임신한 영국의 왕비가 간청을 하자 왕은 여섯 명 전부를 풀어줍니다.

이 이야기는 후대에 의해 윤색된 허구라고 합니다. 누군가 이야기에 재미를 불어넣고 애국심을 고취시키려 가공한 거지요. 바다의 거품 속에서 비너스가 탄생하듯 이 스토리에서는 희생정신이 태어납니다. 과연, 500년쯤 지난 뒤에 칼레 시장은 이들의 희생정신을 기리는 작품을 당대 최고의 조각가에게 부탁하는군요. 로댕은 희생정신보다 더 고결한 철학을 작품 속에 새겨 넣습니다.

그가 재현한 여섯 명의 시민은 죽음 앞에서 갈등을 드러내는 고뇌에 찬 인간들입니다. 멸사봉공의 영웅이 아니라 지옥의 문 앞에 서 있는 우리 모두의 모습이지요. 로댕은 조작된 이데올로기보다는 인간의 진실을 알리는 쪽을 택합니다. 극한의 고통 속에서 나오는 숭고함. 그때가 바로 신이 깃드는 진정한 순간이 아니겠는지요.

저는 로댕박물관 정원에서 두 갈래의 길을 봅니다. 우골리노의 길과 칼레 시민의 길. 자기 한 몸 살려고 자손을 먹어치우는 사람. 모두를 살리려고 스스로 사형대에 나서는 사람. 결국 사람 속에 지옥의 길도 있고 천국의 길도 있습니다. 참담하고 고결한 두 갈래길. 알고 보면 우리 마음의 길이기도 합니다.

파리가 건축가를 대하는 태도, 팔레 가르니에

"파리 오페라하우스 계단은 세상에서 최고로 아름답지. 화려한 드레스를 입은 숙녀들과 유니폼을 입은 남자들이 줄지어 내려오는 장면을 상상해봐. 슈페어 선생, 우리도 그런 걸 지어야 한다고…."

히틀러의 이 말은 파리를 점령한 게르만 민족의 우수함이 아니라 바로크와 로코코 양식을 집대성한 압도적인 예술작품에 대한 경의를 표한 것이지요.

오페라하우스 팔레 가르니에는 파리 시내에서 제일 화려한 건축입니다. 19세기에 지어졌지만 지금 이보다 잘 짓기는 쉽지 않지요. 설계의 정교함과 내부 장식의 화려함을 글로 표현

하는 것은 어불성설입니다. 백 마디 말이 한 번 보는 것만 할까요. 오르세 미술관에 이 건물의 작은 모형이 전시되어 있는데 공학적 세밀함과 수학적 정교함에 감탄이 절로 나옵니다. 실제 현장을 방문하면 아름다운 공간과 주고받는 감동이 파도처럼 일어납니다.

저는 이 건물이 세상에서 가장 아름다운 계단을 가진 공연장이며 세계적인 뮤지컬 〈오페라의 유령〉 원작 소설의 실제 무대라는 점에 주목하지 않습니다. 요즘은 오페라 공연보다 발레 공연을 더 많이 한다는 정보도, 황제가 거처하던 튀일리 궁전에서 오페라하우스를 정면으로 볼 수 있도록 일직선 길가에 가로수를 일체 심지 못하게 했다는 일화도 대수롭지 않습니다. 그보다는 이 위대한 건축물과 건축가를 대하는 프랑스의 문화가 더 흥미롭습니다.

팔레 가르니에Palais Garnier는 '가르니에 궁전'이란 뜻입니다. 나폴레옹 3세의 사랑을 받은 건축가 샤를 가르니에Charles Garnier, 1825~1898가 지은 오페라하우스의 다른 이름이지요. 궁전에 버금가는 공연장. 화려한 문화 수준을 뽐내는 자긍심이 반영되었지만 건축가의 이름이 건물의 이름이 된 희귀한 경우이기도 합니다. 건축가를 얼마나 존중했으면 그의 이름을 기려 건축물에 붙였을까요. 우리나라는 건축을 공과대학에 편재시

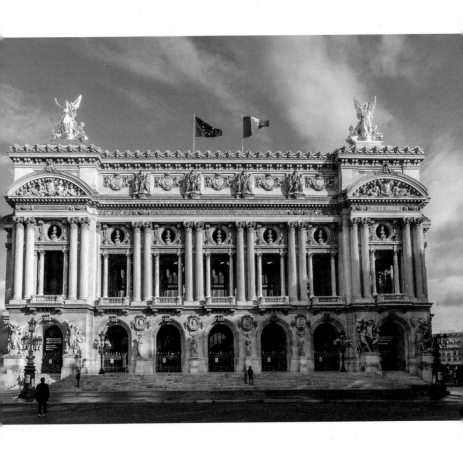

시간과 공간을 가로지르는 아름다운 집, 팔레 가르니에

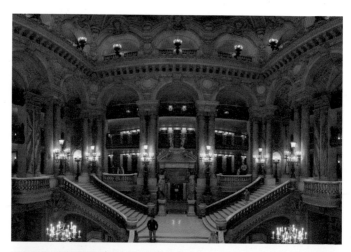

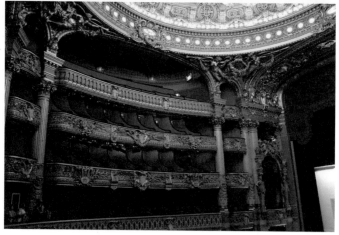

위 팔레 가르니에의 세상에서 가장 아름다운 계단

아래 화려한 내부 장식과 객석

킬 뿐만 아니라 예술로 인정하는 분위기가 아닙니다. 속된 말로 건축은 공돌이가 짓는 집일뿐이지요. 건축을 예술작품으로 바라보는 문화가 부족하니 공공건축 준공식 날의 주인공은 건축가가 아니라 시장이나 시의장이 되기 일쑤입니다. 건축가를 초대해놓고 소개하지 않는 경우도 많습니다.

괴테는 건축을 '얼어붙은 음악'이라고 했습니다. 원래 건축은 공간의 예술이어서 시간의 대표적인 예술인 음악과는 관계가 멀지요. 그런데 괴테는 건축의 살아 있음을 시간성 속에서 발견한 겁니다. 시시각각 음악적 느낌이 나는 건축. 다만 시간이 얼어붙어 있을 뿐인 그 성격을 주목하는 것이지요. 한국의 건축가 김원1943-은 그리스 파르테논 신전 기둥 체험을 이렇게 말합니다. "젊은 날, 파르테논 기둥에 어깨를 파묻고 앉아 있었습니다. 아침의 기둥은 황금빛으로 이글거립니다. 점심엔 새파란 창공을 배경으로 백색의 대리석이 눈부실 정도로 빛나지요. 노을 무렵엔 붉은빛으로 타오르고 달밤에는 푸른색이 흘러내리지요. 시시각각 달라지는 모습에 넋이 빠져 거기서 꼬박 사흘을 보냈습니다. 지금은 출입금지를 시켜 아쉽지만 아름답고 다양한 모습을 바라볼 수는 있습니다."

시간에 따라 변하는 게 시간예술입니다. 음악과 문학이 그렇지요. 시간 속에서 태어나 시간 속에서 살아갑니다. 음악의

첫 소절과 끝 소절 사이에는 시간의 강이 흐르고 시의 첫 구절과 마지막 구절 사이에도 호흡과 맥박의 규칙적인 박동이 자리합니다. 모든 이야기의 플롯은 기본적으로 '처음과 중간과 끝'을 가지고 있지요. 살아 움직이는 운동. 이것이 시간예술의 본성입니다.

회화나 조각이나 건축은 공간예술이지요. 이들은 공간을 벗어나서는 존재할 수 없습니다. 살아 움직이지 않습니다. 시간에 따라 변하지 않습니다. 건축을 '얼어붙은 음악'이라고 정의한 괴테가 진정 원한 것은 음악을 지향하는 건축이 아니었을까요? 건축가 김원의 파르테논 기둥 체험은 흐르는 음악을 바라보는 독특한 건축 체험인 셈이지요. '그토록 아름답고 다양한 모습'이 바로 시간예술의 속성인 음악성입니다. 저는 파르테논 신전 기둥의 음악성을 이렇게 해석합니다.

팔레 가르니에는 얼어붙은 음악을 풀어내는 건축입니다. 건축을 구성하는 침묵의 돌들은 그 색깔과 모양과 재질과 공간 속에서 스스로 노래합니다. 최상의 조각들과 빼어난 명화들도 이야기를 소곤거리지요. 이들은 단순한 배경이 아니라 시간을 살아가는 생명의 주인공들입니다. 객석은 물론 계단과 복도와 발코니들이 하나같이 살아 있는 뮤즈입니다. 돌아보는 시간 내내 음악과 시의 신들이 귓전에 와서 속삭입니다. 아름다운 집은 살아 있다고….

파리의
택시 안에서

　검은 쇼팽. 그를 만난 적이 있습니다. 비 내리는 파리 시내를
어슬렁거리다가 서서히 내려오는 밤의 장막 앞에서 문득 길을
잃습니다. 숙소까지 택시를 타기로 합니다. 로마 택시가 흰색
인 것과는 반대로 파리 택시는 검은색 일색이네요. 검은 택시
의 문을 열고 검은 시트에 앉는데 기사 역시 새카만 밤의 색입
니다. 완벽한 블랙! 충격적인 검정이 저리도 아름답습니다. 밤
의 입구에서 저는 가슴이 두근거립니다.

　검은 제복 속의 흰 와이셔츠 때문에 심연의 우주처럼 더욱
심오한 얼굴. 두 눈의 흰자위가 보석처럼 빛납니다. 《로미오와
줄리엣》에 보면 로미오가 줄리엣의 모습에 반해 중얼거리는

대목이 나오지요. "그녀가 밤의 뺨에 걸려 있는 모양이, 에티오피아 여인 귀에 걸린 화려한 보석 같구나!" 와이셔츠 깃과 두 눈동자만 희게 빛나는 칠흑의 사람이 저를 돌아봅니다. 검은 택시 안의 눈부신 흰빛. '밤의 뺨에 걸린 보석'이라는 셰익스피어의 표현이 실감납니다.

청년과 중년 사이쯤 되어 보이는 나이. 이 사람은 아마도 알제리나 튀니지 출신일 테지요. 사막의 강렬한 햇살을 핏줄 속에 넣은 채 가난의 허들을 뛰어넘으려는 표범. 아니면 북아프리카 해변에서 지중해를 가로질러 유럽으로 건너온 범고래 같은 느낌입니다. 완벽한 검은색과 흰색이 아름답게 분할된 고래 말입니다. 얼굴에 은은히 흐르는 검은 기름기. 치명적으로 희고 가지런한 이빨. 수백 수천 세대의 아프리카 유전자를 그대로 지닌 아프리카인이 제 앞에 숨 막히게 앉아 있습니다.

'밤비는 뱀눈처럼 가는데 페이브먼트에 흐느끼는 불빛' 정지용 시의 가락들이 밤비처럼 내리는데 달리는 택시 안에는 쇼팽의 〈녹턴〉이 흐릅니다. 흰건반과 검은건반의 율동 속에 밀려왔다 밀려가는 감정의 파도. 흰 이빨 살짝 드러내며 미소를 지을 때면 그는 검은빛과 흰빛이 조화롭게 어우러진 인간 피아노가 됩니다. 피아노의 시인 쇼팽이 택시 안의 쇼팽으로 환생한 듯하군요. 저는 그가 '충격적인 검정'이 아니라 '인문 정신

이 충만한 음악 애호가'임을 비로소 깨닫습니다. 검은 쇼팽. 당신은 쇼팽의 영혼과 함께 사는 파리의 택시 운전사.

그의 영혼은 소박하게 빛납니다. 쇼팽 음악의 목표가 소박함인 것처럼 흰색과 검은색만으로도 사기 삶의 역사를 드러냅니다. "수많은 어려움을 극복하고 무수한 음을 연주해야만 비로소 소박함이 눈부신 빛을 얻게 된다"고 쇼팽은 말했습니다. 선조들의 고난과 역경을 건너 그가 도달한 곳. 여기 택시 안에서 빛나는 흑백 건반의 마법. 인간 정신 최후의 맑고 쓸쓸한 소박함!

"나는 쇼팽을 좋아해요." "당신은 피아니스트?" "아니요. 쇼팽을 좋아하는 여행객입니다." "당신은 〈I like Chopin〉이란 곡도 좋아하나요?" 예기치 않은 질문이 아득한 20대 시절로 저를 인도합니다. 전자기타 선율이 아름답게 흐르는 서정적인 유로팝. 오늘처럼 비 오는 날 어울리는 곡이지요. 검은 쇼팽은 제 반응을 살핍니다. 가물가물 떠오르는 가사. "비 오는 날엔 안녕이라고 말하지 말아요. 당신과 함께 하고 싶어요. (…) 난 쇼팽이 좋다고 말하곤 했죠. 가끔씩 날 사랑해주세요." 연주 시간이 길었던 기억이 납니다. "그 곡도 좋지만 지금 나오는 〈빗방울 전주곡〉이 더 좋아요."

택시는 비 오는 파리 시내를 〈빗방울 전주곡〉 연주하듯 달립니다. 피아노의 철학자로 불리는 러셀 셔먼. 시보다 더 시적인 문장들이 출렁이는 그의 《피아노 이야기》에는 이런 구절이 있

지요. "피아노의 한 옥타브 안에는 흰건반 일곱 개와 검은건반 다섯 개가 있다. 흰건반은 수도 더 많고 손과 눈에서 더 멀리 떨어져 있기 때문에 식별하기도, 연주하기도 더 힘들다. 검은건반은 거품 같은 흰건반의 바다 위로 솟아오른 빙하와 같다. 이 위에 내려앉는 것이 훨씬 더 쉽다."

비유가 오묘합니다. 흰건반의 바다는 늙은 유럽, 검은건반의 빙하는 젊은 아프리카 아닐까요? 저는 검은건반에서 아프리카의 생명을 느낍니다. '나는 죽지 않는다. 죽지 않으리. 영원한 정신 생명으로 살아가리'라고 외치는 내 마음의 주인공일 테지요. 바다의 흰 거품 위에 솟아오른 검은 빙하! 행인이여, 그대 고해苦海의 바다엔 무엇이 거품이고 무엇이 빙하입니까?

우리가 이 바다 위에 내려앉아야 할 곳을 부처님은 섬이라고 불렀습니다. "자신을 섬으로 삼고 자신을 귀의처로 삼으며 법dharma을 섬으로 삼고 법을 귀의처로 삼아라." 섬. 생명이 안착하는 곳. 고대 인도어 섬dipa은 등불과 음이 같아 중국인들은 등불로 번역했지요. 그래서 자등명법등명自燈明法燈明이 된 겁니다. 여든 살 부처님 열반 직전 종례의 말씀. 생의 어두운 바다에서 허우적거리지 말라는 간곡한 당부의 말씀. 파리의 택시 안에서 헤아려보니 이제 곧 '부처님 오신 날'입니다.

센강변의 100년 된 서점,
셰익스피어 앤드 컴퍼니

파리의 어떤 서점에는 책 읽는 고양이가 살고 있지요. 이름이 애지Aggie입니다. 제가 찾아간 오후 5시 무렵에는 2층 강변쪽 창가 의자에 앉아 쌔근쌔근 잠자고 있더군요. 고요하게 웅크린 것이 처음엔 짙은 회갈색 털실 뭉치인 줄 알았습니다. 바로 옆 탁자 위 메모지엔 재미나는 글이 적혀 있네요. '애지가 밤새 책을 읽고 잠들었으니 그녀를 깨우지 마세요.' 미소가 빙그레 머금어지는, 책을 좋아하는 사람들의 유머입니다.

캐나다 신문사의 기자였던 제레미 머서가 쓴 회고록 형식의 소설 《시간이 멈춰선 파리의 고서점》 첫 장에도 고양이가 등장합니다. 물론 같은 고양이는 아닙니다. 그가 이 서점에 처

음 왔을 때가 2000년이니까 어쩌면 그 고양이는 저승에 있을지도 모르지요. 애지의 할머니뻘쯤 아닐까요? 제레미 머서는 범죄자에 관한 책을 썼다가 그들로부터 살해 협박을 당하자 신문사를 사직하고 파리로 도망칩니다. 노숙자 신세로 시내를 전전하다가 비를 피해 찾아든 곳이 이 서점이었지요.

조심스럽게 뒷걸음질 치며 카운터의 점원을 지나 검정고양이에게 윙크를 한 뒤 초록색 문으로 나갔다. (…) 문고본 책들이 비에 젖어 부풀어 있었다. (…) 《젊은 예술가의 초상》이 나를 향해 비죽이 나와 있었다. (…) 내가 계산할 차례가 되자 젊은 여자 점원은 밝은 미소를 지으며 내 책의 표지를 넘겼다. 속표지에 아주 조심스럽게 '셰익스피어 앤드 컴퍼니' 서점 문장을 찍었다.

고색창연한 책들이 가득한 곳. 절반은 서점이고 절반은 도서관이면서 가난한 문인들을 재워주고 먹여주며 후원하는 곳. 20세기 영문학 최고의 걸작으로 손꼽히는 제임스 조이스의 《율리시스》를 무삭제판으로 처음 출판해준 곳. 헤밍웨이, 거트루드 스타인, 피츠제럴드, T.S. 엘리엇 등 20세기 문학의 빛나는 별들이 파리에 와서 인연을 맺은 곳.

오밀조밀한 공간. 구불구불 미로 같은 길. 2층으로 오르는

나무계단 냄새. 층계참 끝에 놓인 구식 타자기. 피아노와 삐딱한 사다리가 함께 놓여 있는 곳. '제 주인공은 매력적이지요!'라며 서가의 책들이 도란거리는 곳. 문학의 토끼굴 같은 곳에 웅크리고 잠든 고양이 여인 애지. 여기가 바로 셰익스피어 앤드 컴퍼니 서점입니다. 시테섬 근처 센강변 거리에 있는, 파리에 있지만 파리보다 더 가고 싶은 책들의 고향이지요.

창립자 실비아 비치Sylvia Beach가 1919년에 문을 연 후 100년을 맞은 책방입니다. 건물 입구에 셰익스피어 초상이 그려져 있고 그 앞 낡은 벤치에는 《고도를 기다리며》의 작가 사무엘 베케트의 글이 영어로 적혀 있습니다. "한 줄기 햇살과 비어 있는 벤치를 우리 자신의 것으로 만들어야 한다." 햇살 좋은 벤치에 앉아 책 읽는 삶을 권유하는 문학 토끼굴 안내인의 목소리가 들리는 듯합니다. 책 읽는 나라, 책 읽는 시민, 책 읽는 문화를 온몸으로 느낍니다.

일반인들에겐 영화 〈비포 선셋〉의 촬영지로 잘 알려져 있습니다. 영화 도입부를 이 서점에서 촬영하지요. 작가가 된 제시가 셀린과의 사랑을 책으로 만들고 이 서점에서 기자간담회를 엽니다. "미국 남자와 프랑스 여자의 사랑, 작가의 경험 아닌가요?" "좋을 대로 생각하세요." 그 자리에 셀린이 9년 만에 다시 나타납니다. 뜨거운 사랑과 애틋한 이별이 가슴에 오래 남는

영화. 서점 풍경이 영화 속에 고스란히 드러나지요. 책을 좋아하고 작가를 사랑하는 문화가 화면에 가득합니다. 그래서 이 서점 이름은 '셰익스피어와 그 친구들'로 번역하는 게 더 좋을 듯합니다.

섬세한 감각과 순수한 마음과 좋은 질문을 재산으로 가진 서점의 창업자가 1962년 타계하자 미국인 조지 휘트먼이 서점 이름을 물려받습니다. 그는 실비아 비치가 그랬듯 작가들을 존중하고 후원합니다. 2011년 조지가 작고하자 그의 딸이 뒤를 잇습니다. 3대 주인인 그녀의 이름은 실비아 휘트먼. 남편 데이비드도 그녀를 도와 서점에서 일합니다. 철학박사 학위가 있는 지성인답게 서점에 대한 자긍심이 대단합니다.

이들을 보면서 향유하는 삶을 생각합니다. 책을 사랑하고 작가를 후원하며 이웃과 따뜻하게 소통하는 삶. 그게 바로 향유가 아니겠는지요. 좋아하는 일과 삶이 하나 되어 즐기는 경지를 다음 세대들이 꼭 누릴 수 있으면 좋겠습니다. 칠레의 시인 파블로 네루다 시집을 사서 속표지에 서점 문장을 찍어달라고 점원에게 내밉니다. 향유하는 삶을 좋아하는 벗에게 선물할 예정입니다. 날이 어둑해집니다. 때마침 고양이 애지도 일어납니다. 보들레르가 학문과 향락의 벗이라고 노래한 고양이. 이제 책을 읽으려나 봅니다.

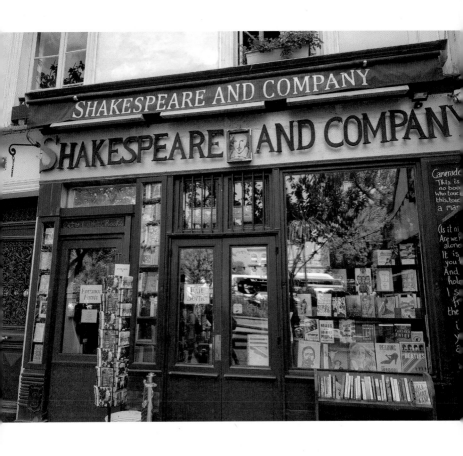

1919년에 개업해 현재까지 운영 중인 셰익스피어 앤드 컴퍼니

영혼의 별들을 위한 공간,
유배 순교자 기념물

파리의 센강에는 작은 섬들이 몇 개 있습니다. 그 중 지리와 역사의 측면에서 중요한 곳은 시테섬이 대표적이지요. 켈트족 중 하나인 파리시족이 기원전 1세기경에 이 섬에 정착하면서 촌락을 이루기 시작, 오늘날과 같은 도시로 성장했으니 파리의 발원지이자 중심지로 불러도 좋겠습니다. 프랑스 고딕 건축의 대표적 명소인 노트르담 대성당, 스테인드글라스가 일품인 생 샤펠 성당, 그리고 프랑스 거리 측정의 기준점인 포인트 제로도 이 섬에 있습니다. 노트르담 대성당 바로 앞이지요. 작은 원 바깥에 팔방형의 삼각뿔이 있고 그 외곽에 다시 큰 원이 있는데 거기 '프랑스 길의 중심점'이라 새겨져 있습니다.

프랑스의 중심이자 파리의 씨방 같은 이곳 시테섬에는 눈여겨보지 않으면 찾을 수 없는 은밀한 공간이 숨어 있습니다. 2차 세계대전 때 국외로 추방되어 나치 수용소에서 희생된 프랑스 시민들의 넋을 기리는 공동묘지입니다. 징식 명칭은 유배 순교자 기념물Mémorial des Maetyrs de la Déportation인데 직접 가서 보니 '유배 순교자 기념소'가 더 어울립니다. 이 메모리얼은 고통을 잊지 않으려는 기념 건축이긴 하지만 분명 하나의 공간이자 장소로 느껴지니까요.

시테섬은 지난번에 왔을 때보다 유난히 시끌벅적합니다. 대성당 입구에서 바자회가 열려 교실 서너 개를 합쳐놓은 듯한 커다란 텐트 안에 맛있는 빵들이 잔뜩 진열돼 있네요. 성당 뒤편으로 돌아가면 전혀 다른 공간이 펼쳐집니다. 나지막하고 기다란 철제 담 사이로 좁은 문이 살짝 열려 있네요. 아래쪽으로 이어지는 가파른 계단 양쪽은 거칠고 높고 답답한 콘크리트 벽입니다. 센강을 비롯한 파리의 아름다운 풍경은 점점 가라앉아 5미터 높이의 콘크리트 벽에 둘러싸인 수용소에 갇힌 느낌입니다.

아래쪽 마당에 이르면 기념소 입구로 들어가는 돌문이 보입니다. 직육면체의 거대한 콘크리트 두 덩이가 버티고 있는 사이로 한 사람이 겨우 들어갈 수 있습니다. 건축가인 조르주-앙

리 팡귀송Georges-Henri Pingusson은 지하를 파서 비우는 방식으로 이 기념 공간을 만들었습니다. 어두컴컴한, 폐쇄된, 울음을 씹어 삼키는 곳. 타인의 고통을 어떻게 하면 실감할 수 있을지 오래 고민하게 하는 여기는 현대판 크립트! 1962년 4월 12일 개관 당시 전쟁 생존자 단체인 '기억의 네트워크Reseau de souvenir'가 이 기념관을 과거 교회 묘지로 쓰던 지하실을 지칭하는 크립트crypt라 묘사한 게 실감납니다.

실내는 전체적으로 어둡고 엄숙합니다. 질식할 듯한 침묵이 발걸음을 내내 따라다니고 사진을 찍지 말라는 안내판이 눈에 들어옵니다. 중요한 기록들이 도표로 드러나 있으니 메모를 할 수밖에 없네요. 프랑스에서 유럽 전역의 나치 수용소로 보내진 사람들의 기록입니다. 어지러운 화살표들이 난기류처럼 여기저기로 뻗어 있습니다. 75000명, 63500명, 8300명…. 한 번에 보내져서 희생된 이들의 숫자입니다. 모두 20만 명이 수용소로 갔다는군요.

어둠을 따라 다른 층으로 가니 홀연 밝은 불빛이 보입니다. 기다란 통로 양 옆에 밤하늘의 은하처럼 밝은 빛들이 있네요. 수용소에서 희생된 16만 프랑스 시민들의 이름입니다. 쇠창살 문이 굳게 닫혀 있어서 안으로 들어갈 순 없습니다. 이 불빛들은 수용소에 갇힌 영혼의 별들이 아닐까요? 영원히 꺼지지 않

좁은 통로를 통과해야만 볼 수 있는 기념물 내부

는 불이자 잊을 수 없는 이름들 말입니다. 통로의 먼 끝에 식은 태양처럼 작고 둥근 빛이 빛나고 있습니다. 별들은, 영혼들은, 겨우 견디고 있는 듯합니다.

죽은 이들을 위한 추모 디자인은 우주적이고 철학적입니다. 5분 거리의 바깥세상은 사람들로 흥성거립니다. 하지만 이 별들은 하늘을 만져볼 수도, 서로를 껴안을 수도 없지요. 건축가는 추방된 영혼들을 방문자의 마음속에 초대하기 위해 공간을 특별하게 디자인합니다. 감각의 발견! 누구든, 언어를 초월하는 체험을 할 수 있습니다.

그것은 정말 감각일까요? 아니면 심층무의식일까요? 검고 긴 통로 속에 묻혀 있는 영혼의 별들은 어두운 시간의 터널을 지나 지금 내게 다가옵니다. 서럽고 안타까운 목숨의 파도들이 이방 나그네의 가슴에도 밀려오는 겁니다. 함께한다는 것은 무엇입니까? 햇빛 밝은 거리에 나가 마주치는 사람들과 눈빛을 나누는 일만이 능사가 아닙니다. 잊을 수 없는, 잊어서는 안 되는 사람들과도 함께 살 수 있어야 하지 않을까요. 우리에게도 그런 이들이 많습니다. 그들에 대한 기억이 내 삶인 겁니다. 나는 곧 당신입니다.

유리 피라미드와
다시 태어난 루브르

루브르 박물관은 프랑스문화의 꽃이자 유럽문화의 자존심입니다. 12세기 후반에 작은 요새로 출발했으나 역대 왕들이 증개축을 해서 오늘날 소장 미술품 40만 점에 이르는 세계 최대 박물관 가운데 하나가 되었습니다. 기원전 19세기 바빌론에 세워진 완본 비석인 〈함무라비 법전〉, 고대 이집트 문명의 대표작 〈커다란 스핑크스〉, 인류 역사상 가장 아름다운 조각으로 평가받는 〈밀로의 비너스〉, 레오나르도 다빈치의 〈모나리자〉….

이런 여행기에 루브르를 개관하는 일은 어리석습니다. 하루 종일 돌아보고 내린 결론입니다. 전시품이 10만 점인데 하루

에 과연 몇 점이나 볼 수 있을까요? 저는 루브르가 전시공간으로 적절하지 않다는 생각을 합니다. 작품과 순수하게 마주하는 신비한 순간을 제공하지 못하기 때문이지요. 거대한 작품 창고 같다는 생각을 지울 수 없습니다. 관람객의 동선과 체력, 작품의 신비한 분위기와 마주하기보다는 작품의 물량 과시가 주가 되는 듯합니다. 처음엔 감탄하지만 점차 질리고 피곤해집니다.

루브르에 대해 말한다면 저는 루브르의 정체성에 새로운 감각을 도입한 특별한 기념물에 주목합니다. 박물관 중앙 광장의 빈 터에 세워진 파괴적 혁신의 상징. 1981년 중국계 미국 건축가 I. M. 페이가 디자인한 유리 피라미드입니다. 중세풍의 고색창연한 ㄷ자형 박물관 건물과는 잘 어울리지 않는 이질적인 기념물이지요. 주 피라미드 주변에 작은 피라미드가 3개 더 있고 그 사이에 예쁜 분수들이 배치되어 있습니다. 광장 자체가 고전과 현대, 돌과 유리와 물이 결합한 새로운 디자인이 된 겁니다. 상식과 관습을 파괴하는 충격적인 배치입니다.

그 아래 지하 광장은 박물관 입구. 피라미드를 통해 프랑스 최고 박물관의 심장부로 들어가는 느낌입니다. 밤에는 조명이 켜져 색다른 분위기가 연출되지요. 차를 타고 여러 번 돌아보기도 하고 내려서 거닐어 보기도 합니다. 고대 이집트와 미래

의 파리가 만나는 듯한 기분이 듭니다. 한편으론 소설 속 세계로 들어가는 체험을 할 수도 있습니다.

유리 피라미드는 댄 브라운의 《다빈치 코드》의 주요 배경으로 유명세를 타기도 했는데 이 소설은 하버드대학의 로버트 랭던 교수가 파리를 방문했다가 살인사건에 휘말리는 내용을 다루는 추리물입니다. 루브르 박물관 관장이 의문의 죽임을 당하는 것으로 소설은 시작하지요. 예수 그리스도와 막달라 마리아가 결혼하여 딸을 낳고 그 딸의 후손이 프랑크의 메로빙거 왕조의 왕과 신성로마제국 황제의 혈통으로 이어졌다는 내용 때문에 일파만파로 논란이 번진 작품입니다. 이 소설에서 살인사건이 일어나는 장소가 바로 루브르 박물관입니다. 밤의 조명이 찬란한 유리 피라미드는 어쩐지 무서운 비밀을 간직한 공간처럼 묘사되기에 적격입니다. 충격과 파격의 디자인은 봉인된 역사의 비밀 해제를 다루는 소설의 배경지로 안성맞춤이 아니겠는지요.

페이의 설계안이 발표되자 프랑스 전체가 발칵 뒤집힙니다. 여론은 경악과 전율로 들끓습니다. 여론을 움직이는 프레임은 '루브르를 망친다!'. 광장에는 연일 반대 시위가 벌어집니다. 미테랑 대통령은 대형 국책사업 그랑 프로제Grand Projects 가운데 하나인 그랑 루브르Grand Louvre를 밀어붙입니다. "사람들

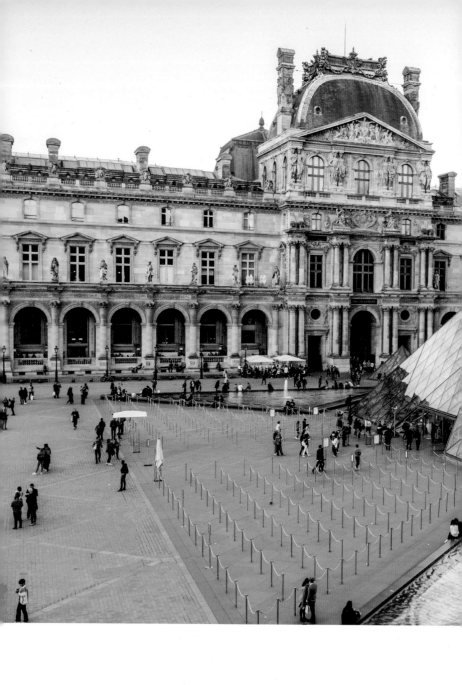

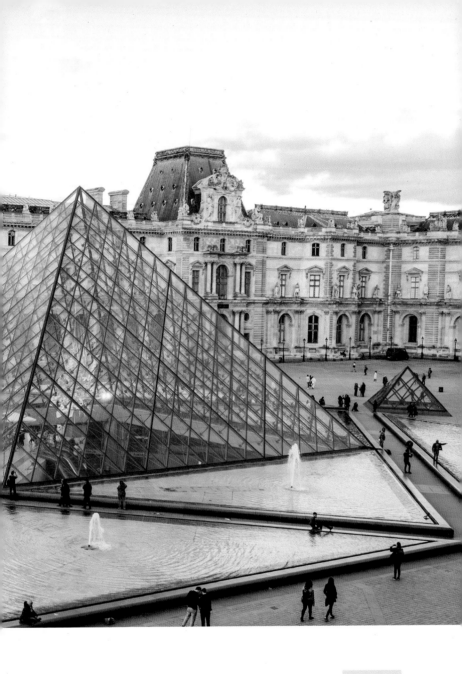

중세풍 광장의 분위기를 뒤바꿔버린 현대식 유리 피라미드

의 마음과 정신을 바꾸지 못하면 아무것도 바꾸지 못한다. 문화사업이야말로 개혁의 모든 것이다"라는 것이 미테랑의 정치 철학이었으니까요. 14년 재임 기간 동안 8조원을 들여 9개의 거대 건축물을 성공리에 완성한 대통령. 그는 루브르 재건축 과정에 건축가의 창의적인 아이디어를 최대한 존중했습니다. 부족한 공간을 확보하기 위해 지하를 파고 박물관을 현대화하는 기본 정신에 타협하지 않는 정치적 용기도 보여주었지요. 1989년 루브르 중앙 광장에 유리 피라미드가 완공되자 그 효과가 입증되기 시작합니다. '루브르를 망친다!'는 '루브르가 다시 태어난다!'로 바뀝니다.

박물관 입장을 위해 바깥에서 긴 줄을 서야 했던 방문객들은 이제 유리 피라미드 아래 지하 광장으로 들어가 대기하는 이색 체험을 합니다. 채광 좋은 넓은 공간 때문에 지하라는 느낌도 없습니다. 매표소는 물론 레스토랑, 서점, 강당 등 관람객을 위한 공간이 넉넉하게 들어차 있습니다.

지상에 돋은 유리 피라미드 아래 지하에는 투명한 역피라미드 구조물이 고드름처럼 달려 있네요. 공중에 떠 있는 역피라미드 구조물 아래에는 돌로 만든 작은 피라미드가 아슬아슬 닿을 듯한 거리에 있습니다. 일순, 공간 전체에 긴장감이 생깁니다. 관람객들은 자신의 눈앞에 펼쳐지는 기하학적 불균형을

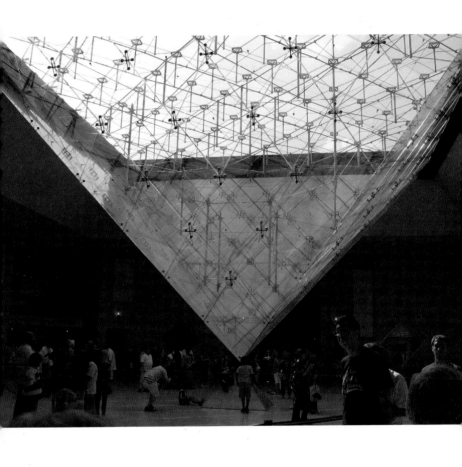

박물관 내부로 솟아 있는 역피라미드 그리고 또 하나의 작은 피라미드

몸소 체험할 수 있지요. 굳이 설명하지 않아도 보고 느낍니다. 과거와 현재의 공존, 문화유산의 재창조, 수학의 역동적 아름다움을.

오르세 미술관의
유리 시계

 루브르 박물관, 국립현대미술관, 오르세 미술관은 파리의
3대 미술관입니다. 루브르가 1848년 이전의 작품을, 퐁피두센
터 내의 국립현대미술관이 1914년 이후의 작품을 전시한다면,
오르세는 그 중간 시기인 1848년부터 1914년 사이의 작품을
전시합니다. 그래서 루브르를 먼저 보고 오르세를 본 다음 국
립현대미술관을 방문하면 유럽 미술사를 시대순으로 관통하
는 재미가 있습니다.

 오르세 미술관은 건물이 이색적입니다. 처음엔 기차역이었
지요. 건물의 정면 외벽 중앙 상층부에 'Paris-Orleans'이라는
표기가 있습니다. 파리에서 오를레앙을 운행하는 기차역이란

표지標識입니다. 오를레앙은 파리 남서쪽으로 130킬로미터쯤 떨어져 있는 중소 도시로 영국과 프랑스의 백년전쟁1337~1453 때 열일곱 살 소녀 잔 다르크가 맹활약했던 곳입니다. 그녀를 '오를레앙의 소녀'라 부르는 이유도 영국군에게 포위되어 있던 프랑스군을 구하고 백년전쟁을 승리로 이끈 공로 때문이지요. 오르세 미술관 외벽에 지금도 의연하게 붙어 있는 오를레앙이 라는 이름. 구국 소녀 잔 다르크의 도시로 가는 기차역이라는 증표입니다.

Paris-Orleans 표기 위에 커다란 시계가 있습니다. 이름은 빅 토르 라루Victor Laloux. 건축가의 이름이기도 합니다. 기차역의 핵심 기능은 만인이 보는 정확한 출발 시간. 그 시간을 눈으로 볼 수 있는 기계장치가 바로 시계입니다. 기차역을 설계한 건 축가가 기차역의 시계가 되어 만인의 기준으로 살아가는군요. 이 시계는 바탕이 유리여서 창문 겸 전망대가 됩니다. 직경이 사람 신장보다 서너 배는 큰 유리시계 전망대. 밖은 환하고 안 은 어두워 사진을 찍으면 실루엣만 나옵니다. 시계 뒤편의 그 늘에서 보는 세상. 코앞에 센강이 굽어보이고 강 건너엔 루브 르 박물관이 우아하게 앉아 있습니다.

저는 고흐, 르누아르, 모네, 마네, 밀레의 진품 앞에 서있는 느낌을 이루 다 표현하지 못합니다. 어쭙잖은 미술 감상 대신

기차역과 시계에 대해 말씀드리는 게 좋겠습니다. 지금은 미술관이지만 과거에 철도역이었던 건물, 그 건물의 상징인 커다란 시계, 이 둘 사이의 숨은 이야기 말입니다.

볼프강 쉬벨부쉬가 쓴 《철도 여행의 역사》는 철도 여행으로 사람들의 인식이 어떻게 변화하는가에 주목합니다. 여기에 파리-오를레앙 이야기가 나옵니다. 이 책에 의하면 19세기 독일의 시인 하인리히 하이네는 1843년 파리에서 오를레앙으로 가는 기차 노선이 개통되었을 때 무시무시한 전율을 느낍니다. 많은 사람을 싣고 무서운 속도로 달리는 철도 탑승 체험이 공간에 대한 전통적인 느낌을 무너뜨린 것이지요. 그는 철도 여행을 통해 공간이 살해당할 수도 있다는 생각을 합니다. 속도가 오를수록 풍경은 시선에서 빠르게 벗어납니다. 길가의 나무들이 비스듬히 기울어지고 창밖의 사람들은 순식간에 날아갑니다. 마침내 사람의 눈은 어떤 대상도 주목하지 못하게 되지요. 눈앞에서 공간이 죽는 놀라운 경험을 하는 겁니다.

빠른 이동수단은 공간의 개념뿐만 아니라 시간의 개념도 뒤흔듭니다. 시간을 수치적으로 정확히 계산하는 계량적 시간이 중요해진 것입니다. 황진이가 시조를 읊던 옛날에는 동짓날 밤 시간의 길이를 '동짓달 기나 긴 밤을'이라고 하지만 지금

은 서울의 위도를 기준으로 14시간 27분이라고 합니다. 개인의 느낌보다는 모두에게 적용 가능한 표준 수치가 시간에 대한 인간 의식을 지배하는 것이지요.

사람의 느낌과 경험으로 구성되는 시간을 질적 시간, 엄정한 물리적 분할로 이루어진 시간을 양적 시간이라고 합니다. 시계는 양적 시간을 위한 발명품이지요. '기차는 해 질 무렵 떠나네'가 아니라 '기차는 8시에 떠나네'의 시대를 우리는 살아갑니다. 시간이 신神인 시대. 정확한 분할과 계산된 효율이 사람의 느낌이나 경험에 앞서는 시대. 양적 시간에만 휘둘려 살면 우리는 시간의 영원한 노예일 뿐입니다. 그렇지 않습니까? 삶의 중요한 기준이 시계가 만들어내는 시간이라면 우리는 정녕 자기의 주인이 되지 못합니다. 언제 어디서나 시간의 명령에 따라야 하니까요. 우리는 시간의 피조물에 지나지 않게 되는 겁니다.

오르세 미술관에 오니 작품 감상보다 시간과 시계에 대한 사념이 나그네를 사로잡습니다. 저는 커다란 시계 뒤편 그늘에 서서 창밖의 센강을 바라보며 흘러가는 시간을 느끼는 중입니다. 기계장치에 지배당하지 않는 순수한 질적 시간 말입니다. 촌음을 아껴가며 질주하는 양적 시간의 나라에서 저는 이방인처럼 추방될지도 모르지요. 하지만 저는 안주하는 노예

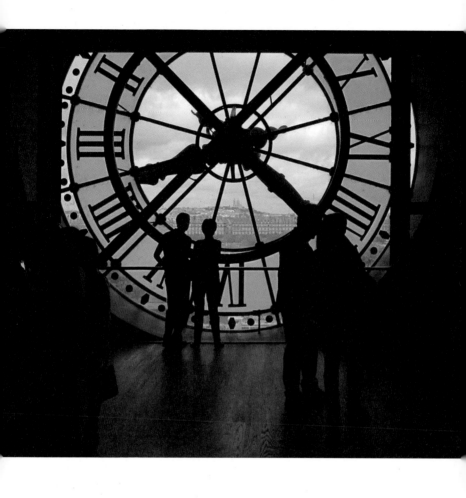

흘러가는 시간을 느끼게 만드는 오르세 미술관 시계 뒤편

의 삶보다 길 떠나는 주인의 삶을 선택하겠습니다. 지금 몇 시입니까? 시간이 얼마나 남았지요? 중요한 건 이런 질문이 아닙니다. 바로 이 순간, 바람이 불고 구름이 흐릅니다.

비 내리는
파리의 릴케

　하루 종일 비가 내립니다. 어제의 햇볕 가득한 혈관 속 체온, 오늘은 센강을 따라 떠내려갑니다. 체온은, 여행지의 설레는 마음은, 바람을 타고 붕붕거리며 날아갑니다. 점퍼를 단단히 입고, 그 위에 우의를 입고, 또 그 위에 우산을 쓰고 걷습니다. 거센 바람에 우산이 뒤집어집니다. 나그네의 얼굴은 위험하게 펄럭이고 신발에 붙어 있던 그림자도 견디기 힘든 듯 날아갑니다. 강변의 키 큰 나무들이 머리를 풀고 웁니다. 나뭇잎에 비 듣는 소리. 누군가는 저 소리 때문에 몸이 아프겠지요. 혼자 된 누님처럼, 소리 내지 않는 강물처럼 말입니다.

　숙소에서 에펠탑을 거쳐 노트르담 성당까지 이곳저곳 기웃

거리며 걸어가니 2시간가량 걸립니다. 몽마르트 언덕까지 올라갔다가 성당으로 돌아오니 오후 4시가 훌쩍 넘는군요. 성당 지붕 모서리에 비죽이 나온 괴수 조각상 턱 밑으로 빗물이 연신 쏟아져내립니다. 낙수물받이로 번역하는 가고일Gargoyles입니다. 사악함을 물리치는 조각상은 어디서나 무섭게 생겼군요. 치우천황 못지않게 무시무시하게 생긴 저 괴수. 오랑캐는 오랑캐로 다스리듯 괴수를 괴수로 제압하는 건 인류의 오랜 지혜가 아니겠는지요.

기다랗게 줄서서 종루로 올라가는 사람들. 저는 사람들을 따라가는 대신 괴수의 입에서 흘러내리는 폭포수를 올려다봅니다. 괴수의 하염없는 눈물. 그리스 비극의 주인공들이 파리의 지붕에 올라앉아 통곡하는 환청을 듣습니다. 아버지를 죽이고 어머니와 근친상간하는 오이디푸스 왕. 아들에게 죽임을 당한 아버지와 자결하는 어머니. 비운의 공주 안티고네. 모두가 슬픔의 합창에 함께하는 것 같습니다.

이것은 다 무엇일까요? 제 마음의 오케스트라가 아닐까요? 세포 속에 켜켜이 쌓여 있는 색깔과 선율, 냄새와 맛, 감촉과 글자의 추억이 지금 이 순간 새로워지고 싶어 하는 게 아닐까요? 제가 추억을 지휘하는 것인지 추억이 저를 지휘하는 것인지 모르겠습니다. 눈에 보이는 것만이 세계가 아니라는 의심이

자꾸 생겨납니다. 추억이 매 순간 새로워질 때가 세계의 진짜 모습이 아닐까요? 영화 〈매트릭스〉가 보여주는 현실과 가상의 차이처럼, 비 오는 파리 거리와 '내 마음의 오케스트라'는 서로 다른 세계일 테지요. 저는 마음이 진짜 세계라고 생각하는 사람입니다.

오늘 빗속의 파리를 걸어 다니는 일은 새로운 발견의 여행입니다. 안 보이던 것들이 보이는 세계, 추억이 새롭게 살아나는 부활의 세계입니다. "사람들은 살기 위해 이 도시로 온다. 그런데 내 생각에는 사람들이 오히려 여기서 죽어가고 있는 것 같다." 스물여덟 살 덴마크 청년 말테가 파리에 와서 머물던 1904년 무렵의 낯설고 불안한 분위기. 시인 릴케가 쓴 소설 《말테의 수기》 속 낯선 분위기도 알고 보면 새로운 감수성에 대한 이야기입니다. 지금부터 100여 년 전, 릴케는 대도시 파리에서 남들이 보지 않는 도시의 속살을 들여다보았지요. 사람들은 "지금까지 어떤 진실한 것, 중요한 것도 보지 못하고 말하지도 않았으며, 수많은 발명과 진보에도 불구하고 다만 삶의 표면에만 머물러 있었다"라고 그는 말합니다.

《말테의 수기》는 사물의 뒤편을 꿰뚫어봅니다. 표피 안쪽의 세계, 현실 너머의 세계를 보려하기 때문에 시인은 종종 샤먼의 족보에 편입되기도 하지요. 그래서 위대한 시인은 숭고

한 예술과 안타까운 정신병의 문틈에 곧잘 끼이는 겁니다. 새로운 길을 가려는 이의 운명이지요. 길은 먼저 가는 사람이 만드는 겁니다. 누군가 걸어가야 합니다. 길을 여는 사람. 그 최고 경지에 오른 이가 진정한 행인입니다.

비 오는 파리 거리를 쏘다니며 젊은 날의 릴케의 불안과 섬세한 감수성을 생각합니다. 로댕을 좋아하고, 그의 비서가 되어 그의 집에 기숙하기도 하며, 그의 전기를 집필하고, 그러나 사소한 일로 다투고 헤어져버린 예민한 청년의 파리 체류 시절을 그려봅니다. 돌아보니 저도 스물한 살 문학청년일 때 비슷한 체험을 했네요. 집 나와 떠돌고 시월 강변에 앉아 불안하고 격정적인《두이노의 비가》를 읽으며 시인의 머릿속 비바람을 함께 맞기도 했지요.

비바람 몰아치는 파리 거리를 헤매 다녀보니 젊은 날 읽었던 릴케가 다시 살아납니다. 안 보이는 게 조금씩 보이고 숨어 있던 소리도 들립니다. 파리, 세계 전역에서 모여든 사람들로 늘 북적이는 도시. 온종일 비 내리는 오늘은 사람 대신 다른 생명들이 나타납니다. 구름이 낮게 깔리더니 가까이 다가와 제 살을 만집니다. 천지 사이가 그만큼 가까워졌으니 제게도 무슨 소리가 들리기는 들릴 테지요. 폭풍우에 몸 걸어 잠근 센강변의 가판상점들. 제 손을 잡고 가는 구름이 그 문을 가만히 두

드리더니 제우스 신의 이야기를 바람결에 들려줍니다. '세상에 집 가진 모든 이들이여, 나그네를 박정하게 대하면 벌받는다오.'

'파리스러움'을 뒤집어버린
퐁피두센터

　파리는 도시 전체가 거대한 박물관. 거리는 말끔하고 건물들은 질서 정연하게 배열되어 있습니다. 고층빌딩도 좀처럼 10층을 넘지 않지요. 실내는 디자인을 자유롭게 바꿀 수 있지만 중세풍의 외관은 시 당국에 의해 관리·통제됩니다. 건물 꼭대기마다 솟아 있는 굴뚝조차 독특한 비슷함으로 자기를 뽐내지요. 한두 개를 보면 특별하지만 전체가 다 그러면 특별함이 사라지는 이상한 동질성. 독특한 겉모습 이면에 있는 집단 통제가 이 도시의 본성입니다. 그래서 저는 파리의 느낌을 '감독의 지시대로 움직이는, 의상을 곱게 차려입은 여배우 같은 도시'로 정리합니다.

대부분의 시민들은 파리의 모습에 자부심을 가지지만 어떤 이들은 '파리스러움'을 벗어나는 변화를 추구합니다. 매너리즘에 빠지는 걸 경계하자는 겁니다. 지루하고 변함없는, 우아한 고전풍의 이미지를 벗어나야 한다는 목소리는 처음엔 극소수였습니다. 그러나 아무리 극소수라도 담대한 비전과 놀라운 창의와 소통의 화술이 결합하면 절대다수도 감복하게 마련입니다. 비전과 창의와 소통! 파리의 이미지를 쇄신하는 데 동원된 이 세 가지의 미덕을 파리 시민에게 나누어준 주인공이 있습니다.

1969년 샤를 드골의 뒤를 이어 대통령이 된 그는 뉴욕이나 런던이 멋진 국제도시로 성장하는 것을 바라만 볼 수 없었습니다. 파리에 현대화 된 도시의 정신을 새롭게 불어넣고 싶어했지요. 특별한 건축의 건립을 통해서 말입니다. 국제 공모를 해서 이탈리아와 영국 작가의 설계가 당선작으로 뽑혔는데 대통령은 이 건축물의 완성을 보지 못하고 희귀질환으로 작고합니다. 후에 그를 기념하여 이 특별한 건물에 그의 이름을 붙이게 되지요. 파리 시내에서 가장 파리스럽지 않은 건물. 온갖 비난과 모함에 시달리던 건물. 바로 퐁피두센터입니다.

이 건물은 안과 밖이 뒤집어진 특이한 설계를 고집하지요. 철골 구조, 전기 배선, 환기구, 계단, 에스컬레이터, 상하수도 같은 내장재가 건물 안에 감추어져 있는 게 아니라 외관에 그

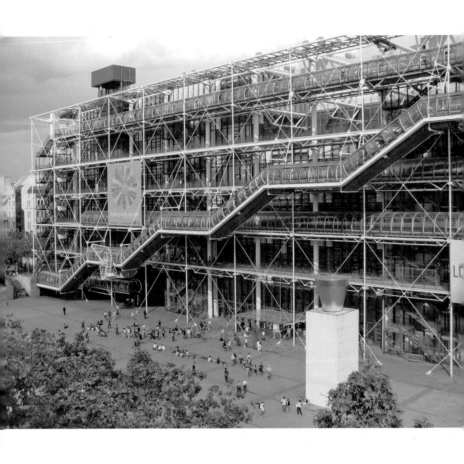

철골 구조물이 인상적인 퐁피두센터

대로 드러나 있습니다. 밖에서 바라보면 마치 공장이나 창고처럼 생겼습니다. 하지만 상식을 뒤집는 거꾸로 발상은 실내 공간을 최대한 넓게 만들어 실용성 면에서는 높은 평점을 받습니다. 전시상으로 안성맞춤인 셈이지요. 게다가 건물 외벽이 모두 유리입니다. 안이 훤히 다 보이는 구조를 고집하는 겁니다. 낮에는 자연채광을 할 수 있어 에너지 절감에 좋고 내부가 투명하므로 안전하고 평화로운 분위기가 만들어집니다. 공공기관으로서는 최적화된 환경이지요. 파리의 관습화된 모습, 잘 차려입은 배우의 이미지를 충격적으로 파괴합니다.

디자인만 독특한 게 아닙니다. 바탕에 깔려 있는 철학도 삶의 질 향상을 고민하는 사려를 보여줍니다. 이 지역은 원래 빈민가와 술집이 밀집해 있던 유흥가였습니다. 농수산물 시장이 있어서 쓰레기로 인한 악취도 심했다고 합니다. 대통령은 상인들을 설득하여 농수산물 시장을 파리의 남쪽으로 옮기고 그 자리에 복합문화공간을 짓고자 합니다.

이런 모습이 참된 리더십 아닐까요? 수십 년 앞 미래를 내다보는 결단이 도시를 바꾸고 사람을 변화시키며 미래를 발명합니다. 미래는 예상하고 예측만 해서는 안 됩니다. 힘을 모아 새롭게 만들어 나가야 하지요. 그래서 '미래는 발명해야 한다'는 명제가 가능합니다. 쓰레기더미와 유흥 술집 공간은 이제

음악과 영화와 책이 있는 곳으로 탈바꿈합니다. 파리의 치부가 파리의 명소로 재탄생하는 순간은 1977년 1월 31일이었습니다. 일일 평균 방문객 5천 명을 예상했는데 그 다섯 배인 2만 5천 명이 입장합니다. 세월이 갈수록 사람들의 사랑을 많이 받아서 마침내 파리의 랜드마크로 자리 잡게 되지요.

1층엔 카페테라스, 영화관, 서점이 있습니다. 0층 로비에선 저자와의 대화가 한창이네요. 강의와 질문과 토론이 오래도록 이어지고 있습니다. '아틀리에 콘퍼런스'라는 현대 예술과 관련된 책을 읽고 토론하는 커뮤니티 프로그램입니다. 또 다른 곳에서는 바닥에 배를 깔고 엎드려 그림을 그리는 아이들이 있습니다. 생활과 놀이가 예술로 이어지는 현장입니다.

2층부터 4층까지는 도서관. 규모가 축구장 크기만 합니다. 자세히 보니 기둥이 없습니다. 실제로 축구를 해도 될 듯싶군요. 사서만 2백 명이 넘습니다. 그중에는 일반 자원봉사자도 있고 노숙자나 난민들을 위한 특화된 봉사자도 있습니다. 사회적 약자를 위한 배려가 잘 되어 있는 것이지요. 5층 국립현대미술관에선 '샤갈전'이 열리고 있습니다.

상전벽해의 복합문화공간. 초기의 비난과 멸시를 극복하고 이제 파리 시민의 자긍심이 된 퐁피두센터. 도시를 바꾸고 사람을 바꾸고 미래를 바꾸는 건축의 힘을 새삼스럽게 느낍니다.

두 천재의 만남,
피카소와 르코르뷔지에

빌라 사보아La Villa Savoye. 사보아 저택으로 불리는 이 집은 슬렁슬렁 거쳐 갈 수 있는 곳이 아닙니다. 파리 30킬로미터 외곽 포아시Poissy에 있기 때문에 일반 여행객은 잘 찾지 않습니다. 누군가 프랑스에 와서 이곳을 찾는다면 그는 필시 건축가이거나 미래의 건축가일 테지요. 건축 디자인을 공부하는 딸아이가 아니었으면 저도 쉽게 오지 못했을 겁니다.

이 집은 프랑스의 대표적인 건축가 르코르뷔지에Le Corbusier, 1887~1965가 사보아 가족을 위해 설계해 1931년에 완공한 개인 주택입니다. 충격적으로 혁신적인 집이지요. 이 집을 방문하면 예술은 발상부터 독특해야 한다는 걸 체감하게 됩니다. 제일

눈에 띄는 건 필로티Pilotis. 구조체의 1층 벽을 허물고 기둥이나 철골 지주로 대체하는 것이지요. '지면으로부터의 해방'이 모토입니다. 안이면서 바깥이기도 한, 이 특이한 상황이 해방의 핵심 개념이 되는 겁니다. 당시로는 파격적인 발상입니다.

필로티가 보편화된 곳은 오늘날의 한국입니다. 고밀도 지역에 빌라를 지을 때 주차 공간을 확보하기 위해 1층의 상당 부분을 기둥으로 대체하는 겁니다. 100년 전에 이런 발상을 처음 선보인 이가 르코르뷔지에입니다. 뭐든지 처음이 힘들지요. 처음은 존중받아야 합니다. 해삼을 처음 먹어본 선조가 없었다면 오늘날 우리가 그 징그럽게 생긴 바다괴물을 어찌 먹겠습니까.

건물은 단순 소박합니다. 벽면은 온통 흰색입니다. 멀리서 보면 녹색 잔디밭 위에 앉아 있는 하얀 피아노 같기도 하고 바다 위에 떠 있는 요트 같기도 하지요. 서정적입니다. 외관과 내부는 사각형, 삼각형, 원형 도형이 섞여 있어서 수학적이고 기계적인 느낌입니다. 인간적인 냄새는 나지 않네요. 흰 연미복을 말쑥하게 차려 입은 밀랍 백작 같은 모습. 난생처음 느끼는 '서정적인 수학' 앞에 서 있어선지 묘한 긴장감이 생깁니다.

완사면 경사로와 나선형 계단의 배치, 욕조 외벽의 둥그런 돋음벽. 옆으로 길게 늘인 창문, 여기저기 액자 효과를 내는 창

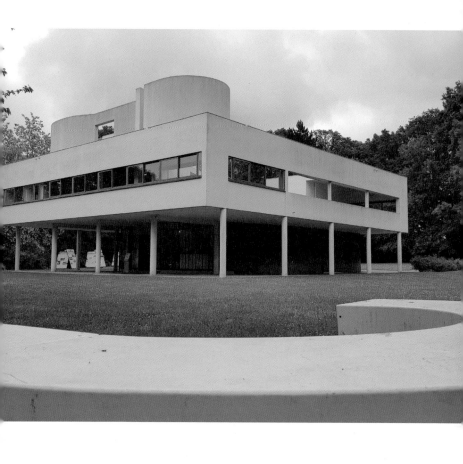

필로티 구조가 인상적인 빌라 사보아 전경

문들도 특징입니다. 풍경을 액자처럼 담는 창문의 콘셉트가 벌써 100년 전 건축에서 시도되었다는 게 놀랍습니다. 창문은 안에서 밖을 바라보는 시선의 통로가 아니라 외부 풍경을 안으로 끌어들이는 빛의 터널입니다. 경치를 빌려오는 차경借景의 관문이지요. 그것이 옆으로 길게 누워 있을 때 지평선 전체가 집안으로 들어오는 느낌을 갖게 되지 않을까요. 건축의 기능 속에 철학과 미학과 심리학이 있다는 걸 실감합니다.

옥상정원도 독특한 개념입니다. 널따란 자갈밭 사이로 듬성듬성 창문이 나 있습니다. 자연채광에 의한 조명장치일 테지요. 벽면은 가로로 시원스레 뚫려 있습니다. 대지 위에 내려앉은 집의 가로세로 비례와 비슷합니다. 그 치밀한 수학 앞에 서 있으니 선운사 대웅전 앞 만세루의 불퉁그러진 나무들이 생각납니다. 대들보, 귀기둥, 서까래…. 쓰다 남은 하찮은 목재들인데 하염없이 아름답습니다. 어느 외국 건축가가 찾아와서 거듭거듭 감사의 기도를 올렸다는 한국 건축의 백미! 만세루가 자연의 극치라면 빌라 사보아는 인위의 극치입니다.

예술을 통틀어 파괴적 혁신의 주인공은 단연 파블로 피카소 Pablo Picasso, 1881~1973입니다. 르코르뷔지에도 그걸 잘 알았지요. 그는 피카소의 작품을 보고 이런 편지를 씁니다. "열흘 전 유네

스코 빌딩에서 열린 당신 전시회를 보았어요. 당신 작품이 최고입니다. 철근 콘크리트의 시대를 반영한 것처럼 혁명적이에요. 당신의 뒤에 유네스코가 있고 그 뒤에 다른 화가들이 있을 뿐이에요."

피카소 역시 르코르뷔지에를 존경했습니다. 건축으로 세상을 혁명시킨 그를 경이롭게 바라보았지요. 르코르뷔지에는 아파트 설계의 창시자이기도 합니다. 서민을 위해 지은 최초의 현대식 아파트 유니테 다비타시옹Unite d'Habitation에 들른 피카소는 르코르뷔지에의 건축이 자기 예술보다 훨씬 진보적이란 걸 단박에 알아차립니다. 2차 세계대전 이후 유럽 도시의 주거문화를 혁명적으로 뒤바꾼 구체적 실체가 눈앞에 있기 때문이었지요. 모세혈관으로 이어진 중세 골목길에 대동맥 개념이 도입됩니다. 개인 가구의 단세포들은 집단 주거의 다세포로 진화하지요. 주거 생명의 대격변이 새로운 도시의 탄생으로 이어지는 겁니다.

20세기는 전복의 시대. 피카소는 미술의 이름으로, 르코르뷔지에는 건축의 이름으로 세상을 뒤엎었지요. 작은 재주는 사람을 기쁘게 하지만 큰 재주는 사람을 충격에 빠트립니다. 충격에 빠진 그 순간부터 세상이 바뀌기 시작해서 자기도 모르는 사이에 바뀐 세상에서 살아간다는 걸 깨닫게 합니다.

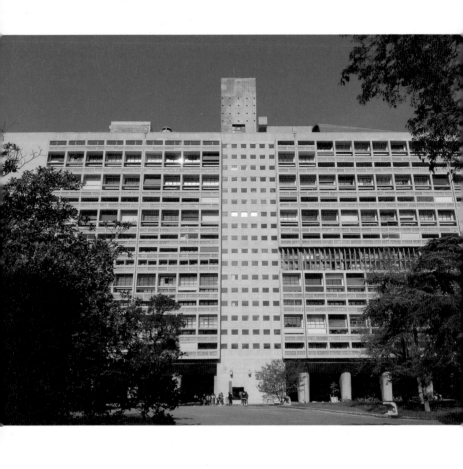

거친 표면의 노출 콘크리트 마감이 인상적인 유니테 다비타시옹

위 세 가지 색으로 구성된 외부 발코니 칸막이

아래 외부와 일관되게 모던한 디자인의 실내

큰 재주는 당대에 손가락질 받거나 비난당하는 공통점이 있지요. 지나고 나서야 비로소 큰 재주임을 발견합니다. 대개의 천재는 인생 뒤편의 태양입니다. 몸이 지고 난 뒤에야 작품이 찬란하게 떠오릅니다.

바닷가 바위 위에
우뚝 선 몽생미셸

　프랑스 북부 노르망디 바닷가 마을. 옛날 이 마을 성당 오베르St. Aubert 주교의 꿈에 미카엘 천사가 나타나 말했습니다. '바닷가 바위섬 위에 예배당을 지어라!' 두 번이나 같은 꿈을 꾼 주교는 '험한 바위섬 위에 예배당을 어떻게 짓는담!' 하고 무시해버렸지요. 세 번째로 같은 꿈을 꾸게 되는데 이번엔 천사님도 방법을 달리 하십니다. 손가락을 이마에 짚자 온몸이 불에 타는 꿈을 꾸게 하지요. 믿거나 말거나, 지금도 보관되어 있는 주교의 두개골 유해엔 희미한 손가락 자국이 있다고 하네요. 아무튼 주교는 천사의 손가락 흔적을 하느님의 증거로 생각할 수밖에 없었습니다. 그리하여 708년 바닷가 외딴 섬 암벽 위에

하느님의 역사가 시작되어 수세기에 걸쳐 증축되더니 오늘에 이르게 됩니다. 바다 위의 피라미드. 높이 80미터의 험한 암벽 위에 세워진 수도원. 몽생미셸의 탄생 설화입니다.

몽생미셸Mont Saint-Michel은 '신성한 미카엘 천사의 산'이란 뜻이지요. 바위 위에 우뚝 솟아 마치 산처럼 보여서 그리 불렀을 겁니다. 이 바위산 위에 수도원이 들어서자 미카엘 천사가 나타나서 기적을 많이 보였다는 전설도 전합니다. 실제로 수도원 꼭대기엔 칼을 들고 서있는 황금빛 미카엘 대천사 조각상이 있습니다. 멀리서 보면 아주 자그마한데 높이가 3미터나 된다는군요. 그는 영국 쪽을 바라보며 이곳 노르망디를 수호하려는 의지를 불태웁니다. 백년전쟁 때의 치열한 전투를 짐작할 만합니다.

사진만으로도 숨 막히는 아름다운 풍경. 연간 250만 명이 방문하는 프랑스 최고의 해변 명소. 파리에서 버스를 타면 네 시간쯤 걸립니다. 광막한 해안 모래밭 위의 작고 외로운 산. 수도원이지만 견고한 성 같은 요새. 주변을 둘러봅니다. 바다는 넓고 대지는 찬란합니다. 하늘은 어쩌면 이리도 큰 지요. 대지와 바다와 하늘 사이, 홀로 아름답고 외로운 성. 보는 사람은 그래서 더 미칩니다.

만조 때면 외로운 산은 섬이 되지요. 몽생미셸만에는 에메

랄드 빛 바다가 펼쳐집니다. 바다는 깊지 않습니다. 썰물 때는 12킬로미터 바깥까지 물이 나갑니다. 밀물이 들면 바위산 코앞까지 잠기지요. 바닷물은 1분에 100미터 속도로 달려옵니다. 예전 순례자들이 밀물에 휩쓸려 죽기도 했던 이유입니다. 바다 위의 치명적으로 아름다운 수도원. 그들은 만을 가로지르다 밀물에 휩쓸리며 기도합니다. '천사의 아름다운 집을 봅니다. 주여, 이제 죽어도 여한이 없나이다!'

지금은 수도원까지 길이 있어 위험하지 않지만 일부러 만을 가로질러 오는 순례자들도 있습니다. 오후 햇살에 얼굴이 눈부시게 빛나는 노부부. 낡은 배낭을 멘 채 서로를 얼싸안습니다. 세상에! 파리에서부터 걸어왔다는군요. 파리에서 몽생미셸까지 걸어가기. 황혼부부의 버킷리스트였나 봅니다.

특별한 감회는 수도원 내부에서도 느낍니다. 궁핍. 베네딕트 수도사들의 생활상을 엿볼 수 있는 종교의 그늘이지요. 철저한 금욕생활 때문에 영양실조와 질병으로 죽는 수도사들도 많았습니다. 변변한 의료시설과 약도 없었답니다. 죽어서 빨리 천국에 가라는 메시지만 지금도 눈에 뜨일 뿐이지요. 종교와 신앙의 그늘! 그 서늘함에 제 뼈가 다 시립니다.

채광 좋은 어느 방에 가니 그런 느낌이 잠시 사라지네요. 성경을 필사하던 곳. 다섯 명이 똑같은 필체로 책을 만들어 귀족

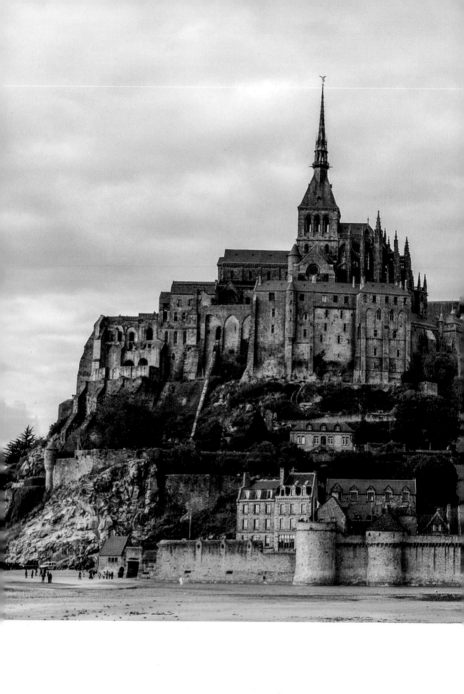

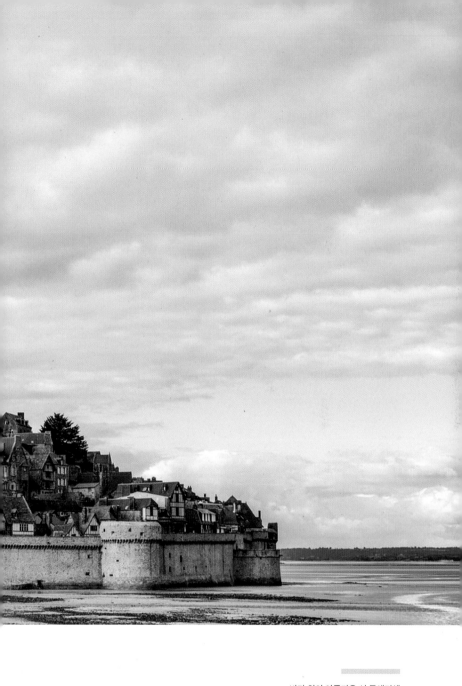

바다 위의 아름다운 성 몽생미셸

여전히 숫자가 새겨져 있는 몽생미셸의 돌

들에게 선물했다고 합니다. 그러면 귀족들이 수도원에 기부하고 그 돈으로 수도원 살림을 꾸려가는 거지요. 한편으로 생각하니 서늘한 궁핍은 거룩한 가난의 또 다른 이름. 이런 청빈이 종교의 본질일 테지요. 여기는 수도원 유일의 벽난로기 있는 방. 추위에 손 곱지 말라는 특별한 배려가 눈물겹습니다. 신의 말씀을 옮겨 적는 인간의 손. 그 손 얼지 말라고 덥혀주는 불빛. 거룩한 가난의 손등을 스치는 신의 입김이 아닐까요? 추위만 겨우 면하게 하는 서러운 불빛. 삶을 견디는 힘줄 가운데 고결하고도 슬픈 힘줄입니다.

신성한 아름다움 뒤편의, 서러운 사람들 이야기는 또 있습니다. 수도원 바닥의 돌들에 새겨진 아라비아 숫자의 비밀! 이 돌들은 40킬로미터 바깥 바다 군도에서 가져왔습니다. 하루 일한 양에 따라 급여를 주기 때문에 8자는 여덟 개를, 9자는 아홉 개를 만들어서 보냈다는 뜻이지요. 건축 실명제는 아니지만 손바닥 못박인 어느 노동자의 서러운 기록임은 확실합니다.

바다가 얕아서 큰 배는 들어올 수 없는 지형. 밀물 때 나룻배에 돌을 실어 보냈다고 합니다. 먼 바다에 나가 돌 다듬는 석공들. 고된 노동 현장이 여기 아라비아 숫자에 새겨져 있습니다. 당신은 나룻배, 나는 돌. 숫자 새겨진 바닥 돌 떠나보내는 석공

의 심정이 저 돌 속에, 숫자 속에 심겼을 테지요. '이 돌이 모쪼록 제 가족의 일용할 양식이 되게 하소서!' 바람과 바다가 먼 후대의 인류에게도 전해주리라 믿었을 것입니다.

은밀한 이동 혹은 신성한 도둑질,
중세 마을 콩크

 콩크Conques는 프랑스 산골 마을입니다. 마을 전체가 유네스코 문화유산에 등재되었고 프랑스에서 가장 아름다운 마을 가운데 하나로 꼽히기도 했습니다. 봄꽃 흐드러지게 피면 황홀하고 여름철은 선선합니다. 멀리서 보면 산악 지형 급경사에 아슬아슬 붙어 있는 듯한데 막상 마을 안에 들어가면 평온한 느낌이 듭니다. 여기 사람들은 중세 시대 세워진 건물 그대로를 보존하면서 살아갑니다. 21세기 나그네가 9세기 마을을 걸어 다니는 느낌입니다. 중세와 현대가 공존하는 특별한 방식이지요.

 부유한 부부가 시골 농원에 살고 있었습니다. 그들에겐 아

름다운 딸이 있었지요. 딸은 점심 뒤의 휴식 시간에 부부가 쉬고 있는 정자로 우편물을 가져오곤 했습니다. 그때 기르던 개가 늘 뒤따라왔지요. 어느 날 딸이 죽고 말았습니다. 이젠 아무도 우편물을 가져오지 않았습니다. 다만 그녀가 우편물을 들고 올 시간이 되면 개가 정자 앞으로 나와 딸이 걸어오는 공간을 펄쩍거리며 뛰어다녔습니다. 이 개가 그 시각에 펄쩍거리는 이유를 사람들은 알 수 없었지요. 딸에 대한 사랑이 깊은 부부만이 이 개를 이해할 수 있었습니다.

릴케의 《말테의 수기》에 나오는 내용입니다. 콩크 마을을 거닐며 왜 이 이야기가 떠오르는 걸까요. 현존은 '지금'만으로 구성되지 않습니다. 현존 속에는 지나간 시간의 흔적도 들러붙어 있고 미래에 다가올 사건의 씨앗도 웅크리고 있습니다. 우리 사는 세상이 모두 그렇습니다. 불교적으로 말하면 삼세三世가 함께 있지요. 콩크 마을 사람들은 중세의 유산 속에서 현재를 살며 현재와 미래의 동시공존을 예약합니다. 시간의 지평선은 여기에서 무너집니다. 둥글게 말려 몸 안으로 들어옵니다. 저는 열두 살 소녀 성녀 푸아Sainte Foy를 가슴으로 맞이합니다.

그녀는 마을 한복판에 있는 성당 이름 속에서 영원을 삽니다. 생트 푸아 성당. 303년 열두 살의 나이로 죽은 한 귀족 소녀

의 유골이 안치된 곳입니다. 그녀는 부모 몰래 기독교인이 되어 가난한 사람들을 돕다가 로마에서 파견된 총독에 의해 참수형에 처해집니다. 그녀가 태어난 곳은 프랑스 산골짜기 아쟁Agen. 콩크에서 200킬로미터 떨어진 곳입니다. 그녀가 죽은 곳에 교회가 세워진 것은 기독교가 공인(313)되고 나서도 한 세기가 더 지난 5세기. 성인으로 추증된 그녀의 유골을 처음으로 모신 곳이 아쟁 교회였습니다. 그런데 400년쯤 지나 놀라운 일이 벌어집니다.

8세기 말엽 다동Dadon 수도사는 콩크의 첩첩산골에 은거하며 작은 베네딕트 수도원을 만들지요. 866년엔 수도사 아리비스퀴스Ariviscus가 푸아의 유골을 아쟁에서 훔쳐 와 이곳 수도원에 안장시키는 사건이 벌어집니다. 이 공간에 와서 기도하고 병이 치유되는 사례가 늘자 순례자들이 모여들게 되면서 마을이 형성됩니다. 오늘날의 콩크입니다.

생트 푸아 성당과 콩크 마을은 성인 마케팅으로 성공한 경우지만 지리산 쌍계사 육조정상탑은 마을이 흥성거릴 정도는 아닙니다. 신라 성덕왕 때였지요. 삼법 스님은 중국의 육조 혜능 스님의 도와 덕을 숭모했고 혜능 스님이 입적하자 머리 유골을 훔쳐와 쌍계사 아래 집터에 비밀리에 안장합니다. 후대에 그 자리에 탑을 세우게 되는데 이 탑이 육조정상탑이라는

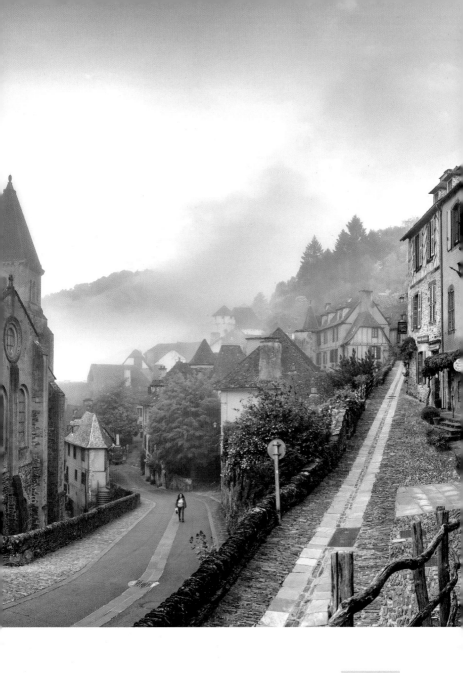

애처롭고 극적인 순교 이야기로 신비함이 더해진 생트 푸아 성당

전설이 있습니다. 시비곡직을 떠나 간절한 마음의 떨림이 전해옵니다. 혜능 스님이 계시던 중국 조계산은 한국 불교 조계종의 고향이 아닌가요. 정통성이 간절했을 테지요. 중국 광둥성 남화선사를 방문했을 때 혜능 스님의 좌탈입망 미라를 볼 기회가 있었습니다. 스님의 두개골은 온전히 잘 있었습니다. 제가 육조정상탑을 전설이라고 보는 이유입니다.

프랑스 사람들은 성녀 유골의 이송을 은밀한 이동transfert furtif 혹은 신성한 도둑질pieux larcin이라고 합니다. 말이 예쁩니다. 도둑질이긴 한데 신성하다! 천 년 이상 수많은 순례자들이 여기를 찾아와 참배하고 다시 산티아고를 향해 길 떠나곤 했습니다. 산 좋고 물 좋고 공기 좋습니다. 마음이 평안합니다. 앞치마에 몰래 빵을 감추어 가난한 사람들에게 나눠주다 참수형 당한 소녀 이야기가 코끝을 찡하게 합니다. 신을 향한 송가를 합창합니다. 어지간한 마음의 병쯤이야 어찌 낫지 않겠습니까.

생트 푸아 성당의 성립은 '지금 여기'를 신성한 장소로 바꾸고 싶은 민중의 열망을 반영하고 있습니다. 험한 산골 지형, 휴양지의 서늘한 기온, 수행처의 고적감, 성지로 가는 중간 경유지, 애처롭고 극적인 순교 이야기와 그 증거, 누적된 시간과 성스러움의 정통성. 이 모든 요소들의 결합이 신성한 장소 탄생의 성패를 좌우합니다. 종교에도 고도의 마케팅이 필요한 게

아닐까요. 부처님 진신사리를 봉안하고 있다는 우리나라 사찰들을 보며 드는 생각입니다. 삼세가 다 마음이고 간절한 마음이 진신사리보다 빛납니다.

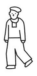

카뮈의 《이방인》과
파리의 아랍문화원

오늘 어머니가 죽었다. 아니, 어쩌면 어제였는지도 모른다.

프랑스 작가 알베르 카뮈의 소설 《이방인》의 첫 문장입니다. 카뮈는 인간 실존의 부조리를 철저하게 고발하는 작가로 명성이 높습니다. 1957년에 노벨문학상을 받기도 했지요. 《이방인》의 주인공 뫼르소는 어머니를 양로원에 보내고 혼자 사는 월급쟁이 사내. 그는 어머니의 장례식에서 울지도 않을뿐더러 어머니의 나이를 묻는 장의사의 질문에 제대로 대답도 못합니다. 여기가 패륜의 낙인이 찍히는 기점이지요.

뫼르소는 어머니의 장례 다음날 회사의 옛 동료인 마리를

만나 사랑을 나눕니다. 며칠 뒤 같은 아파트에 사는 레몽이라는 사내의 아랍인 정부情婦 문제로 불의의 살인을 저지르는 뫼르소. 그는 레몽에게 위협을 가하는 아랍인 남자를 총으로 쏴 죽이고는 사형 선고를 받습니다. 살인의 동기는 눈부신 빛 때문. 변호사, 검사, 예심 판사는 살인의 동기를 이해하지 못합니다. 그들이 수집한 뫼르소의 패륜적 기행들이 오히려 사형 선고의 이유가 됩니다.

우리 사회에서, 자기 어머니의 장례식에서 울지 않는 사람은 누구나 사형 선고 받을 위험이 있다. 나는 단지 이 책의 주인공이 그 손쉬운 일을 행하지 않았기 때문에 죽음을 선고받았다고 말하고 싶었다.

-알베르 카뮈, 《이방인》의 서문 중에서

카뮈는 뫼르소에 대한 사람들의 태도를 통해 삶의 부조리한 현실을 보여주고 싶었다고 말합니다. 눈부신 빛이 어찌 살인 동기가 되겠습니까? 패륜죄를 덧씌워야 법 집행의 근거가 생기는 겁니다. 살인사건 이전에는 누구도 뫼르소에게 패륜의 책임을 묻지 않습니다. 이해할 수 없는 동기로 살인사건이 일

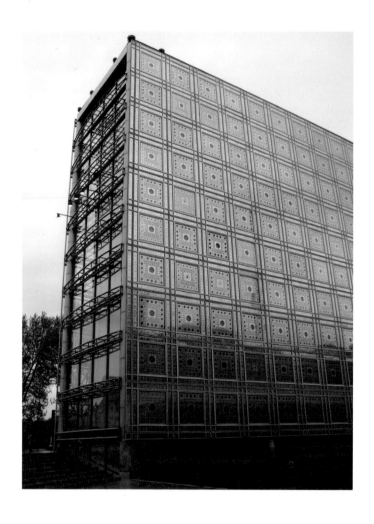

두툼한 책 모양의 아랍문화원

어나자 그 원인을 밝히는 데 패륜이 동원되는 것이지요. 이 자체가 부조리하다는 게 카뮈의 입장입니다.

문학청년 시절 이 소설을 읽으며 눈부신 빛에 대해 많이 생각했습니다. 아무리 걸음을 옮겨도 끈질기게 따라오는 더위, '머리가 아프고 이마의 모든 핏대가 피부 밑에서 지끈거리는' 폭염의 절정, 바로 그 순간. 마치 방사능에 피폭된 듯 태양의 신 라Ra의 무지막지한 강림 앞에 무기력해지는 뫼르소를 상상하면서 유럽과 아랍 사이의 오랜 적대감이 무의식적으로 솟아오른 거라고 짐작합니다. 아랍의 폭염에 대한 유럽의 거부감이 상징적으로 드러난 사건. 뫼르소의 살인 동기를 이렇게 읽을 수도 있지 않겠는지요. 이방인에 대한 배타적 무의식이 내재화된 뫼르소는 유럽사회 내에서도 낯선 존재입니다. 그래서 더 안타깝고 불행하지요.

뫼르소에게 살인 충동을 일으켰던 눈부신 빛. 그 빛을 조절함으로써 유럽과 아랍 사이의 오랜 갈등을 해결하려는 움직임이 이곳 파리에 있습니다. 아랍문화원IMA, Institut du Monde Arabe을 주목해야 할 이유이지요. 이 건축물은 프랑스가 유린한 북아프리카와 터키 주변의 아랍국 사람들이 프랑스에 유입되어 일으킨 사회문제가 발단이 됩니다. 프랑스는 자국 내 아랍인을 달래는 차원에서 아랍문화권과 전략적 관계를 맺고 그 해결

방안으로 파리 시내에 아랍문화원을 짓기로 결정합니다. 공모에서 당선된 이는 건축가 장 누벨Jean Nouvel, 1945~. 그는 이 작품으로 세계적인 명성을 얻게 되며, '빛의 건축가'로 화려하게 탄생합니다.

'아랍문화에 바치는 현대 서구의 건축물.' IMA는 은회색 직육면체로 된 두툼한 책 모양인데 특이하게도 정면부 전체가 기계의 눈으로 덮여 있습니다. 빛의 밝기에 따라 개폐되는 광전자 셀을 이용하는 것이지요. 바깥이 지나치게 눈부시면 조리개가 작동하여 빛이 적게 들어오도록 오므라듭니다. 날이 흐리면 많이 열린다는군요. 건축물의 피부나 다름없는 조리개 디자인은 알람브라 궁전의 아라베스크 문양과 비슷합니다. 디자인 하나로 아랍 전통을 단박에 표현하는 장인정신이 놀랍기도 하지만 저는 조절에 대해 새로운 생각을 해볼 기회가 생겨 좋습니다.

인간의 욕망은 합리적이지만 세계는 비합리적입니다. 그 사이의 불일치가 부조리이고, 이것이 바로 인간의 조건이라고 카뮈는 말하지요. 조절되지 않는 세계의 몰합리성 앞에서 인간이 할 수 있는 일은 꿋꿋하게 살아가는 겁니다. 까뮈는 그것을 반항이라 부르고 부조리를 극복하는 방안이라고 주장합니다. 삶은 무엇인가요? 불일치의 꿋꿋한 조절. 다윈처럼 말하면

독특한 모양의 조리개가 열린 모습

변화하는 환경에 적응하는 겁니다.

빛과 그늘 사이에서 우리는 무엇을 할 수 있을까요. 광대 정치꾼들에게 속지 않기. 극단에 머물러 격분하지 않고 꿋꿋하게 조절하기. 파리의 아랍문화원 건물 내부를 거닐어보면 빛의 조리개 안쪽 세계를 몸으로 느낄 수 있습니다. 아라베스크를 통과하는 햇빛. 은은하게 누그러진 아름다움입니다. 삶은 결국 대립의 조절을 통해 조화에 이르는 길임을 새로 배웁니다. 정치는 불만을 가진 타협이지만 문학과 철학과 예술은 꿋꿋한 조절입니다.

모네의 〈수련〉을 위한
미술관 오랑주리

　야외에서 빛의 변화에 따라 그리는 풍경화. 인상주의 미술의 다른 이름이기도 합니다. 실내 화실에서 완성하는 그림이 아니라 야외에서 자연의 빛 속에 노출된 채 변화하는 빛과 사물을 표현하려는 화풍을 일컫는 말이지요. 그런 점에서 역사적으로는 실증주의와 닮았습니다.

　클로드 모네1840~1926는 인상주의의 대표적인 화가입니다. 인상파라는 이름의 기원이 된 그의 〈인상, 해돋이〉가 실제로 어떻게 제작되었는지 추적하는 흥미로운 연구도 있습니다. 이 그림은 모네가 서른두 살 때 프랑스 북서부 르아브르항 라미라우테 호텔 3층에 머물면서 그렸다고 하네요. 어느 미술사가

가 모네의 일기를 훔쳐본 것일까요? 연구의 주인공은 뜻밖에도 도널드 올슨이라는 미국의 천문학자입니다. 그는 자신의 전공을 살려 우주적 차원의 분석 도구를 활용해 작품 속에 재현된 시간과 공간을 찾아냅니다. 모네의 생애 조사, 그림 속 환경의 실제 장소 관찰, 해 돋는 위치와 각도 등을 살펴본 결과 1872년 11월 13일 오전 7시 35분이라는 작품 탄생의 순간까지 밝혀냅니다. 이 정도면 세기의 화가를 위해 바치는 천문학자의 헌사가 아닐까요? 인간의 눈보다 우주의 눈이 실제에 훨씬 가깝다는 판단이지요. 과거를 재구성하는 데는 인간의 기록보다 천문의 기록이 훨씬 더 오차가 없다는 과학적 실증주의가 제 목소리를 내는 경우입니다.

모네는 같은 사물이라도 빛에 따라 변화가 무쌍한 대상을 주목합니다. 수면에 누운 듯 퍼져가면서 피는 꽃. 빛에 따라 색깔이 섬세하게 변하는 수련이 적격이지요. 파리 근교 지베르니Giverny에 있는 자신의 집 정원에 연못을 파고 수련을 키우면서 그린 작품이 250점. 그 중에 대표작이 오랑주리 미술관에 전시된 〈수련〉 연작입니다.

25미터 길이의 타원형 전시실 벽면 가득히 작품 4점이 걸려 있습니다. 전시실이 나란히 두 개 있으니 전부 8점. 동쪽 방엔 아침 햇살 속에서 보는 수련을, 서쪽 방엔 저녁노을 속에서 보

는 수련을 전시했군요. 타원형 벽면을 따라 길고 커다란 액자가 휘어진 채로 붙어 있습니다. 미술관을 설계할 때 전시할 작품을 미리 생각해둔 것이지요. 대작의 패널을 왜 부드럽게 휘어지게 했을까요? 특별한 시각 효과를 위해 일부러 작품을 휘게 제작하고 그걸 전시하기 위한 공간을 타원형으로 설계한 건 아닐까요? 오랑주리 미술관. 원래는 튀일리 정원 안의 오렌지 농장이었지만 〈수련〉 전시를 위해 맞춤형으로 다시 태어납니다.

미술관 천정은 전체가 유리로 덮여 있어 빛이 그대로 들어옵니다. 〈수련〉이 전시된 타원형 방에만 유리 천정 아래 반투명 가림막이 있네요. 직사광을 피하고 반사광을 최대한 활용하기 위한 장치일 테지요. 모로코의 강렬한 햇살과 영국의 흐린 하늘을 적당히 섞은 듯한 빛의 연출. 유리를 통해 들어온 빛은 은은한 반투명 가림막을 지나는 동안 한 번 더 부드러워지는군요. 전시실 벽면 전체를 흰색으로 하고 자연광이 들어오는 조건으로 작품을 기증한 예술가. 모네는 자기 작품이 빛과 함께 살면서 오래도록 사랑받을 수 있는 방법을 창안한 예술가입니다.

〈수련〉 연작은 간접 반사의 자연채광 속에서 바라보아야 한다는 걸 문득 깨닫습니다. 모네가 설계사에게 요구했을 테

지요. '타원 공간 안에 자연의 빛이 오래 머물러 부드럽게 살아 있도록 해야 합니다.' 그러니 아침과 저녁에 볼 때의 느낌이 어찌 같겠습니까. 처음 오전 방문 때는 구름이 잔뜩 끼어 흐린 하늘이었습니다. 날이 개어 화창한 햇살이 쏟아질 때 다시 보니 처음 느낌과 미세하게 다릅니다. 100년 전 연못이 시간의 장벽을 뛰어 넘어 제 앞에 살아 있는데 연못의 수련들은 오늘만 해도 시시각각 다르게 태어나는 중이지요. 제가 지금 바라보고 있는 것은 모네의 수련이 아니라 제 몸 안에서 빛의 하모니로 영생하는 나만의 수련. 그러므로 모네의 〈수련〉은 바라보는 모든 이의 〈수련〉이 됩니다.

수면에는 보라색, 진홍색, 초록색, 연두색…, 다채로운 생명의 색들이 율동합니다. 평화와 고요와 아늑함도 있지요. 그 사이 사이엔 푸른 하늘도 얼비치고 구름도 은은하게 흐릅니다. 모네는 구름 몸에 바람 감기는 소리도 표현하는군요. 물의 잔주름너머 깊숙한 하늘에서 바람이 불어옵니다. 폴 발레리 시 「해변의 묘지」의 한 구절이 떠오르네요. "바람이 분다. 살아야겠다!"

백내장으로 앞도 잘 안 보이는 상황에서도 이 불굴의 예술가는 생의 마지막 순간까지 회화사의 새로운 문을 열어 나갑니다. 그림의 생명이란 제 안에 빛을 품어 안는 것. 스스로 주인

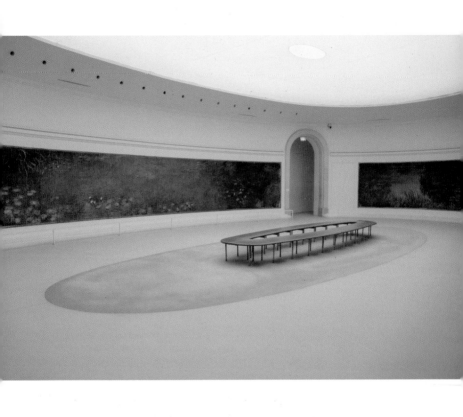

오렌지 농장이었지만 〈수련〉을 위해 탈바꿈한 오랑주리 미술관

이 되어 언제, 누구 앞에서든 살아 있는 것. 마침내 보는 사람의 가슴에 안겨 새롭게 박동하는 생명이 되는 것! 모네의 〈수련〉 앞에 서서 영생의 비밀을 이렇게 배웁니다.

미라보 다리 아래
센강은 흐르고

봄날이 갑니다. 엊그제 꽃 피더니 오늘 꽃이 집니다.

오월 어느 날, 그 하루 무덥던 날,

떨어져 누운 꽃잎마저 시들어버리고는

천지에 모란은 자취도 없어지고,

뻗쳐오르던 내 보람 서운케 무너졌느니

시인 김영랑1903~1950은 「모란이 피기까지는」에서 이렇게 노래하지요. 짧은 봄을 애처로워합니다. 가는 봄날을 저는 파리에서 마지막으로 봅니다. 미라보 다리는 파리의 아름다운 다

리들 중에서도 이별의 시심이 가득한 다리입니다.

> 미라보 다리 아래 센강은 흐르고
> 우리의 사랑도 흘러간다.
> 괴로움 뒤에 오는 기쁨을
> 나는 기억하고 있나니,
>
> 밤이여 오라, 종이여 울려라.
> 세월은 흐르고 나는 여기 머문다.

　-기욤 아폴리네르, 「미라보 다리 아래 센강은 흐르고」 중에서

　시인이자 미술평론가인 기욤 아폴리네르1880~1918는 미라보 다리 위에 서서 이렇게 노래했지요. 사랑하는 여인과 헤어진 아픔을 가눌 길 없어서 속으로 혼자 소리친 것입니다. 흐르는 강물은 가버린 사랑을 가슴에 심습니다. 남겨진 시인은 다리와 하나 되어 흐르는 강물을 바라봅니다.

　가버린 사랑의 아픔을 헤아려 보고자 미라보 다리를 찾았습니다. 20대의 젊음을, 사랑과 상처를 곱씹어 보기 위해서지요. 여자가 남자에게 결별 선언을 할 때 남자의 가슴이 휑하니

베어지는 기분을 지금인들 왜 느끼지 못하겠습니까. 우리가 예술을 사랑하는 이유는 그 예술이 우리를 대신해서 희로애락을 표현해주기 때문이 아닐까요? 똑같은 경험을 해보지 않더라도 수긍할 수 있는 법입니다. 세기의 명시 「미라보 다리 아래 센강은 흐르고」를 읊조리고 있으면 연인과 헤어진 시인의 애절한 심정을 자기 일처럼 느끼게 되지요. 이것이 예술을 사랑하고 향유하는 진정한 이유가 아닐까요?

이별은 고통만이 아니라 성숙이라는 또 다른 선물도 줍니다. 봄날의 이별 뒤에 여름의 무성한 초록과 가을의 풍성한 열매가 오듯이 말입니다. 이런 이별이 좋은 이별이지요. 이형기 1933~2005 시인도 명시 「낙화」에서 이렇게 노래합니다.

분분한 낙화······
결별이 이룩하는 축복에 싸여
지금은 가야할 때
(···)
나의 사랑, 나의 결별
샘터에 물고이듯 성숙하는
내 영혼의 슬픈 눈

시인은 결별이 오히려 축복이라고 말하네요. 잎이 져야 열매를 맺는다는 자연의 법칙을 노래하는 것이지요. 언어들이 맑고 깨끗합니다. 이런 순정한 언어가 무뎌진 일상에 촉촉한 감성을 불러일으킵니다. '괴로움 뒤에 오는 기쁨을 나는 기억하고 있나니…' 상심한 영혼들에겐 더없는 위로가 아니겠습니까.

만나고 헤어지는 일은 인생사의 다반사. 스물일곱 살 청년 기욤 아폴리네르는 세 살 연하인 마리 로랑생을 그녀의 개인전이 열리는 전시장에서 만납니다. 그녀는 시와 그림을 사랑한 젊은 예술가였습니다. 피카소가 그 둘을 소개하지요. 두 사람 다 예술적 기질이 강해서 자석처럼 서로를 끌어당깁니다. 휘발성 강한 불꽃. 그래서인지 연인의 사랑은 5년을 넘기지 못합니다. 헤어진 사연이야 구구절절 많겠지만 분명한 건 둘 다 너무 아파한다는 사실입니다. 사랑에 빠진 모든 연인은 행복하고 실연한 모든 연인은 슬픔에 빠집니다. 그러나 슬픔이 곧 불행만은 아닐 테지요. 그들의 진정한 불행은 서로에게 잊히는 것이 아닐까요. 기욤도 마리도 서로에게 잊히는 걸 두려워했지요. 헤어졌지만 늘 그리워했습니다.

만일 그대가 원하신다면

나 그대에게 드리겠어요.

아침을, 이 아침을,

그리고 당신이 좋아하는

빛나는 내 머리칼과

아름다운 나의 푸른 눈을,

만일 그대가 원하신다면

나 그대에게 드리겠어요.

따스한 햇살 비치는 곳

눈 뜰 때 들려오는 모든 소리와

분수에서 솟아오르는

감미로운 밝은 물소리들을,

-기욤 아폴리네르, 「선물」 중에서

봄바람처럼 귓가에 와 속삭이는 소리. 마리 로랑생이 이 목소리를 어찌 잊겠습니까. 그녀는 연인이 자기를 잊을까봐 '죽은 여자보다 더 불쌍한 여자는 잊힌 여자, 잊히는 건 가장 슬픈일'이라는 시 구절도 남깁니다. 이들은 페르 라 쉐즈^{Père Lachaise} 공동묘지에 묻혀 있습니다. 아폴리네르가 죽은 뒤 로랑생은 38년을 더 살다 가지요. 아폴리네르의 편지를 가슴에 품고 영

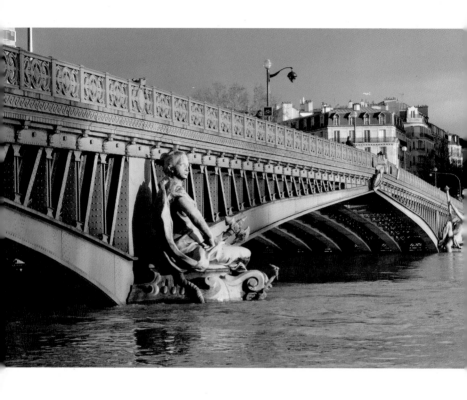

기욤 아폴리네르의 시가 새겨진 미라보 다리

원히 잠든 로랑생. 일흔세 살의 그녀는 '나 그대에게 드리겠어요'라고 속삭이던 아폴리네르의 목소리를 잊지 않습니다. 사랑하는 사람들은 이렇게 다시 목소리로 만납니다.

우리는 누구나 아폴리네르이고 로랑생입니다. 어긋나는 사랑이 더 가슴 아프고 오래 가지 않던가요? 하 많은 시간이 흐른 뒤 어떤 자리에서든 어느 내생에서든 우리는 다시 만날 테지요. 바람 붑니다. 하롱하롱 꽃잎 집니다. 다리 위의 행인은 이제 작별을 고합니다. 파리여, 안녕히….

산티아고 데 콤포스텔라

바르셀로나

세고비아

톨레도

그라나다

세비야

3

세상의
모든 시가
태어나는 곳

———

대포를 녹여 만든
성모상의 의미

GR65. 산티아고 가는 길 중 하나입니다. 보통은 프랑스 서남단 국경 마을 생장피에드포르에서 스페인 북부 산악 지대를 가로질러 산티아고까지 800킬로미터의 길을 많이 걷습니다. 35일 정도 걸리는 까미노 프란세스입니다. 프랑스 남부 산악 지대인 르퓌앙블레에서 출발하는 더 긴 길도 있습니다. 여기서 생장피에드포르까지 800킬로미터 정도 됩니다. 이 길을 GR65 길, 또는 르퓌길이라고도 합니다.

르퓌길과 까미노 프란세스를 합하면 1600킬로미터인데 이를 두 번 왕복하는 사람을 길에서 만난 적 있습니다. 건장한 프랑스 중년 남자. 그가 내게 산티아고까지 가냐고 물었습니다.

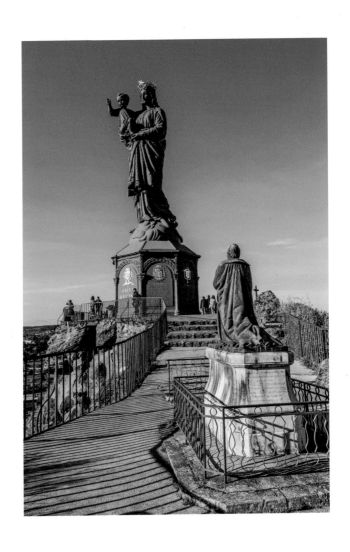

전쟁의 참 의미를 돌아보게 하는 성모상

형제 만난 듯 반가웠지요. 출발지가 같다는 걸 우리는 서로 압니다. 르퓌앙블레. 파리에서 레옹까지 테제베를 타고 거기서 기차를 두 번 더 바꿔 타야 합니다.

르퓌앙블레는 오베르뉴의 산들로 둘러싸인 자그마한 도시입니다. 붉은 지붕들이 예쁜 마을. 화산 폭발로 생긴 높다란 바위산이 군데군데 솟아 있고 그 한 꼭대기에 독특한 조각상이 있지요. 1856년 크리미아 전쟁에서 승리한 프랑스가 전리품으로 가져온 대포 213문을 녹여 만든 성모상입니다. 아기 예수를 안고 도시 전역을 굽어보고 있는데 전체 색조가 붉은색이어서 붉은 성모상이라고도 불립니다. 표정이 슬퍼 보입니다. 높이는 12미터. 내부의 나선형 철제 계단을 통해 성모상 얼굴까지 올라갈 수 있습니다.

거기 가보았습니다. 성모의 머리 위는 유리 천정이어서 자연채광 효과가 있습니다. 유럽의 많은 건축물들은 자연채광을 택합니다. 하늘이 주는 빛만으로 살겠다는 뜻입니다. 어느 시골 마을 자그마한 성당에 들어갔을 때 어두컴컴한 공간에 홀로 앉아 기도하는 사람을 본 적 있습니다. 해가 높이 뜨지 않은 어슴푸레한 빛 속에서 바라본 성인 남자의 어깨. 그 묵직한 어깨를 어루만지는 빛의 손길. 실루엣으로만 각인되는 침묵의 공간을 잊지 못합니다. 독일 신학자 루돌프 오토가 말하는 '성

스러운 체험'을 느낍니다. 거룩한 인간은 예수나 성모만이 아니라 지상의 사람들 사이에도 많다는 걸 말입니다.

거룩한 어머니, 성모의 몸속으로 들어갑니다. 조각상 내부가 은은히 밝습니다. 승리의 기념으로 가져온 전리품 대포. 그걸 녹여 왜 성모상을 만들었을까요. 조각상 아래쪽 노트르담 성당에는 야고보의 동상이 있습니다. 야고보는 예수의 십자가형과 부활 이후 처음 순교하는 제자로 성경에 기록되어 있지요. 야곱, 제이콥, 산티아고 등으로도 불리는데 그의 무덤이 있는 스페인의 콤포스텔라까지 걸어가는 순례의 전통이 오늘날 산티아고 길이 된 겁니다. 저는 르퓌길에서 출발하기로 합니다. 여러 의문과 마주하고 스스로 답해야 할 시간도 많을 테지요. 그 처음이 바로 대포 성모상입니다.

크리미아 전쟁은 1853년부터 3년간 흑해의 크리미아 반도에서 일어난 국제전입니다. 러시아가 영토를 남쪽으로 확장하려는 의도를 노골적으로 드러내어 크리미아를 침략함으로써 시작된 이 전쟁은 결국 오스만 제국, 영국, 프랑스 연합군의 승리로 막을 내렸습니다. 부동항 확보를 통해 유럽의 강대국이 되고 싶었던 러시아와, 러시아의 남진을 저지해야만 자국의 중상주의 정책을 보호할 수 있다고 믿었던 영국과 프랑스가 충돌하면서 많은 사상자가 생겼습니다. 이들 국가들은 이 전

쟁 전후로도 동맹과 파기, 협력과 침공을 수없이 반복하면서 국제 관계엔 영원한 동지도 적도 없다는 것을 역사 연표에 남깁니다.

지금도 마찬가지 상황 아닌가요? 미국과 중국, 중국과 일본, 미국과 이란이 핵심 이익을 놓고 겨루고 있습니다. 자칫하면 다시 못 볼 사람들이 또 생겨날 테지요. 크리미아 전쟁에서 영국의 간호사 나이팅게일은 숭고한 박애 정신을 발휘해 고결한 인간의 표본이 되었지만 이미 많은 사상자를 낸 전쟁은 돌이킬 수 없습니다. 나이팅게일을 찬양하기 전에 나이팅게일이 필요 없는 평화세계를 만드는 게 더 지혜롭지 않을까요. 사실 평화는 언제나 그대 곁에 있습니다. 힘의 우위가 답이 아닌 사회. 옆 자리의 남편이 보살피고 잠든 아내가 천사임을 깨닫는 사회. 우리가 거룩한 인간일 때를 생각해 가까운 누구에게라도 신경질 부리거나 화내지 않는 바로 그런 사회입니다.

당시 프랑스인들은 살상용 대포로 성모상을 만들면서 무슨 생각을 했을까요. 평화의 사도 이미지 속에 승리의 자부심이 있었던 건 아닐까요. 산티아고 순례자들이 집결했던 이곳. 먼 길 떠나기 전에 잠시 묵상해봅니다. 전쟁 무기로 나를 만들지 말라! 네 형제를 죽이고서 뉘우치지 말고 처음부터 싸우지 말라! 르퓌앙블레의 성모상이 슬퍼 보이는 이유를 저는 이렇게 읽습니다.

순례길의 가장 험한 구간,
론세스바예스

1990년 2월 14일, 태양계의 무인 탐사선 보이저 1호가 해왕성 외곽을 지나다가 찍은 지구 사진을 보면서 천문학자 칼 세이건은 이렇게 중얼거립니다. "창백한 푸른 점." 우주 차원에서 보면 지구별은 한 티끌에 불과하다는 말이겠지요. 그 티끌 속에서 마음끌탕하다 가는 게 우리들 인생입니다. 쩔쩔매며 살아가는 번뇌와 망상. 이 역시 티끌 속 더 작은 티끌 사이에서 일어나는 자잘한 문제들일 뿐, 성층권에만 올라도 사람은 티끌보다 작아 보이지 않습니다. 박테리아들이 아무리 많아도 보이지 않는 것처럼 말입니다.

길 위를 걷는 이들은 많지만 길이 멀면 존재감이 점차 줄어

듭니다. 순례길을 걸으면 스스로를 겸허하게 받아들일 기회가 생기지요. 동행하는 이들이 하나 둘 사라지는 가운데 나와 대자연이 고독하게 마주하는 경험 말입니다. 창백한 푸른 점이 되어, 점점 더 작은 점이 되어, 마침내 스스로가 무화되는 겁니다. 무화는 없어지는 게 아니라 자연과 하나 된다는 뜻입니다.

길 가는 이의 본질은 고독입니다. 길을 걸으며 티끌의 고독을 느낍니다. 고독한 행인이, 가슴 절절하게 고독해본 티끌만이, 다른 티끌을 사랑하는 법입니다. 사랑하는 티끌이 모이는 데가 '사람의 마을'입니다. 그런 마을다운 마을을 보았습니다. 생장피에드포르에서 피레네 산맥 속으로 들어가 처음 당도하는 곳. 까미노 프란세스의 첫 도착지인 론세스바예스 알베르게입니다. 론세스바예스는 지명인 동시에 수도원 이름이기도 하지요. 알베르게는 순례자들의 숙소를 가리킵니다.

순례길 구간 중 가장 험하기 때문에 도착하는 이들은 특별한 감회를 가집니다. 생장에서 일곱 시간, 더딘 사람은 열두 시간 걸리기도 하지요. 기진맥진 도착해서는 첫 구간을 넘었으니 앞으로의 여정에 대해 자신감을 부풀립니다. 그러나 한두 주 지나면 사람들이 줄어들기 시작합니다. 동행하는 가족과 친구도 말수가 적어지고요. 순례길은 남에게 보이기 위해 가는 길이 아닙니다. 자기와의 약속 때문에 촉발되고 실제로 지

금 내 앞에 펼쳐지는 길입니다. 사정이 생겨 못가면 다음에 그 지점부터 다시 가면 됩니다. 누구도 강제하지 않습니다.

북적이는 사람들 틈에서, 각국에서 모인 사람들 사이에서, 따뜻한 미소와 친절로 대해주는 사람들을 봅니다. 순례자 여권을 받아 서류에 기록하고 룸과 매트를 배정해주며 안내해주는 이들. 대부분 자원봉사자입니다. 노인들도 꽤 있습니다. 순례길을 여러 번 돌고는 은퇴해서 후배 순례자들을 돕는다는군요. 사랑과 평화, 존경과 감사가 온몸에 육화되어 수도원 전체를 은은한 향내로 덮는 분들입니다.

피레네 산맥 속의 스페인 국경마을. 사람 드문 험한 산골 속의 이 수도원은 세계 각지의 순례자들로 사람의 마을을 이룹니다. 모두가 차분히 줄서서 기다리고 서로를 격려하기도 하지요. '잘해보세요. 성공하기를 바랍니다'라는 말보다는 '오늘 당신 안의 신성을 찾으세요'라는 속삭임이 내면에서 들립니다. 봉사자들 마음속에 성모와 예수가 함께하고 있음을 느낍니다.

성모나 예수는 조각이나 그림 속에 갇혀 있지 않습니다. 사람 사는 마을에, 사람들 가까이에, 사람과 사람 사이에 살아 동행한다는 생각이 듭니다. 그러다 진정한 고독에 이른 이가 생기면 그들의 몸 안으로 들어가 하나가 되는 게 아닐까요? 하나가 된다는 건 무엇일까요? 느낌과 생각, 표정과 체온 전체가 따

뜻해지는 온화溫和가 아닐는지. 마음의 망상과 몸 안의 병균들마저 덤으로 날아가는 장수와 행복의 비결. 영성 체험과 득도. 다 온화입니다. 체온이 올라가고 마음이 붉어져야 하지요. 저는 천국의 문이 따로 있다고 생각하지 않습니다. 당신의 따뜻한 몸과 마음이 곧 거기에 이르는 문입니다.

사람의 마을에 가면 그런 이들이 있습니다. 일상의 자기를 벗어나 한 번쯤 고독과 마주한 이들. 더 크고 높은 차원에 올라 스스로가 티끌임을 절절하게 깨달은 이들. 일상과 신성을 함께 살아가는 이들. 이들은 절대로 갑의 자리에 서지 않습니다. 더 많이 가지려 욕심부리지도 않습니다. 오늘 이 순간, 가장 가까운 이들에게 친절을 베풀며 즐거워하고 자기의 빛나는 고독 속으로 다른 티끌을 초대합니다.

인생 목표가 아무리 근사해도 실천하지 않으면 소용없습니다. 작지만 쉬운 답을 찾았습니다. 몸과 마음을 따뜻하게 하기. 가까운 이웃 손잡아주기. 무얼 먼저 하든 괜찮습니다. 따뜻하면 됩니다. 나부터 따뜻해도 좋지만 상대를 따뜻하게 대해주면 나도 따뜻해집니다. 그러면 창백한 푸른 점이 점점 어두워져 아주 꺼져버리는 일은 없을 테지요. 비록 '햇빛 속에 떠도는 작은 먼지 천체'이지만 여전히 빛나는 별일 테지요. 다정하세요. 다정합시다!

헤밍웨이의 문학적 고향,
팜플로나

달리던 승용차가 멈춰 섭니다. 여든 남짓 된 운전자가 내립니다. 할 말이 있는 듯하네요. 기다리라는군요. 뒤 트렁크에서 순례자의 나무 지팡이를 꺼내서는 건네줍니다. 스틱 없이 걷고 있는 우리를 눈여겨본 모양입니다. '산티아고까지 가려면 필요할 겁니다.' 그의 깊고 푸른 눈은 또 이렇게 말합니다. '팜플로나에 온 걸 환영해요.'

인류의 늙으신 아버지 같습니다. 나무 위에 올라서서 저 멀리 자식 오는 걸 바라보는 마음. 팜플로나의 아버지는 전 세계에서 오는 자손들을 위해 나무 지팡이를 자동차 트렁크에 잔뜩 넣어 가지고 다닙니다. 어느 자녀가 스틱이 없는지 운전하

면서 찬찬히 살핍니다. 그는 별 켜진 밤 자기 집 마당 나무들에게 이렇게 속삭이지 않을까요? '나무야, 네 팔 좀 나누어다오. 너도 순례자의 지팡이가 되면 피노키오처럼 새로운 목숨이 붙을 거야. 길 떠나는 나무가 되어 누군가의 다리로 다시 태어날 거야. 그게 부활이란다. 새로운 삶.'

팜플로나는 성벽 안 옛 도심이 특히 아름답지요. 1571년 펠리페 2세 때 지은 웅장한 성채는 보존 상태가 좋습니다. 건물들, 골목들, 새로운 듯 묵었습니다. 오래됐는데 새것 같은 느낌. 새것인데도 오래된 느낌. '오래새로'라 불러봅니다. 과거를 새것처럼 되살려 과거와 현재를 함께 가지기. 그런 느낌을 주는 사람, 그런 예술, 그런 사물이 있습니다. 그대가 지금 바라보는 하늘의 구름도 오래새로입니다. 따지고 보면 모든 게 오래새로이지요. 물리적 시간 인식을 초월해야 받아들일 수 있는 느낌입니다.

숙소에 짐을 풀고 카스틸로 광장으로 나갑니다. 광장은 널찍하고 사람들은 평화롭습니다. 한쪽에서는 춤을 춥니다. 음악에 맞춰 짝 찾아 2인조로 추는 춤입니다. 친구끼리, 연인끼리, 모르는 사람끼리도 춤을 춥니다. 구경꾼들은 예기치 않은 커플, 이색적인 커플에 환호와 박수를 보냅니다. 아홉 살쯤으로 보이는 춤소년에게는 여인 신청자들이 줄을 잇습니다. 소

년보다 여인들이 더 즐겁고 행복합니다. 하지만 보는 사람들이 더 행복하다는 걸 소년도 여인들도 알지 못합니다.

반대쪽엔 이루냐 카페가 있습니다. 헤밍웨이가 이 도시에 오래 머물면서 즐겨 찾았다는 카페. 회랑 밖 야외 테이블에 앉아 순례길에서 사귄 스물여덟 살 젊은 친구와 맥주 한 잔 마십니다. 광장 위의 하늘은 전체가 커다란 모자. 석양빛이 푸른 모자를 붉게 물들이기 시작합니다. 모자 안쪽에 별들이 하나 둘 돋아납니다. 검불그레한 하늘 밭에 돋아나는 빛의 새싹들. 알고 보면 어제 진 별 돌아오는 거네요. 오래새로입니다. 오늘 새삼스럽게 별을 발견하면 더 새로운 느낌이 드는 법. 모자 안쪽에 있으므로 손을 뻗어 새로운 별을 딸 수 있을 듯합니다. 우리가 마시는 맥주 에스트렐라Estrella, 이름이 별입니다. 하늘의 별을 따서 먹었는지 은하수 푸른 물을 마셨는지 배 속이 다 시원 상쾌합니다.

황소들은 육중한 몸집에 옆구리에는 진흙을 묻힌 채 뿔을 흔들고 뛰어왔는데, 그중 한 마리가 쏜살처럼 앞으로 뛰어나가더니 달려가는 군중 가운데 한 사람의 등을 들이받아 공중으로 번쩍 들어올렸다. 뿔에 찔린 사람은 두 팔이 축 늘어지고 머리가 뒤로 젖혀졌다. 소는 그 사람을 들어 올렸다가 내동댕이쳤다.

위 헤밍웨이가 단골이었던 이루냐 카페

아래 팜플로의 소몰이 기념 동상

헤밍웨이가 《해는 다시 떠오른다》에서 이곳 골목의 성 페르민 축제를 묘사한 대목입니다. 페르민은 팜플로나의 수호성인. 축제는 그를 기리는 종교행사인데 정작 광란의 소몰이가 훨씬 더 유명합니다. 헤밍웨이 소설 덕분에 세계적인 관광 상품이 된 것이지요. 800미터의 좁은 골목길을 황소 떼들이 몰려다니고 사람들은 그 앞에서 곡예하듯 아슬아슬 내달립니다. 지금도 매년 7월 6일부터 14일까지 열리지요. 매일 아침 8시에 여섯 마리의 소를 좁은 골목길에 풀어놓습니다. 위아래 흰옷에 빨간 스카프를 두른 건장한 남자들이 소들을 투우장으로 몰아넣기 위해 소떼들 앞에서 전력질주합니다. 그 과정에 소설에서처럼 부상자와 사망자가 생기기도 하지요. 모험과 열정의 나라 스페인. 강건한 남성미를 추구한 헤밍웨이의 문학적 고향답습니다.

팜플로나의 밤 골목은 색다른 멋으로 활기찹니다. 골목골목 튤립 피듯 서서 흔들리는 사람들. 화려한 장신들이 멀쑥하니 서서 술파티를 합니다. 앉을 자리도 없는 대만원입니다. 하몽 상점 앞. 칼로 얇게 썰어주는 종업원 모습에 넋이 나갑니다. 하몽은 돼지 뒷다리를 소금에 절여 자연건조시킨 스페인 특유의 식재료. 짭짤하고 쫄깃해서 샌드위치에 넣어먹거나 맥주 안주로 그만이지요. 하몽 한 접시 사들고 골목 안으로 들어가 봅니

다. 물 맑은 봄 바다에 배 밀려가듯 나아갑니다. 바닥에 앉아 금요일 밤을 즐기는 자유분방한 유럽 청춘들. 저도 그만 조개 무늬 돌바닥에 퍼질러 앉습니다. 나그네에게도 때론 닻이 필요할 때가 있지 않겠는지요. 보름달이 사람의 바다를 환히 비춥니다.

별들이 바람 따라 흐르는 길,
용서의 언덕

팜플로나 시내를 벗어나 광활한 밀밭을 가로질러 산언덕을 오르면 위풍당당한 풍력발전기들이 보입니다. 바람의 길목인 모양이네요. 높이 40미터, 날개 길이 20미터에 이르는 거대한 구조물들이 줄지어 서있습니다. 산언덕 한쪽엔 순례자 철제 조형물도 있지요. 1996년 발전기와 비슷한 시기에 세워졌는데 산티아고 순례길의 주요 기념물로 자리잡게 됩니다.

열네 개의 조형물들을 보면 재미있습니다. 남녀 순례자는 물론 개와 당나귀도 있지요. 생활 자체가 곧 이동입니다. 본격적인 순례가 시작된 9세기 이래 1200년간 그랬습니다. 순례가

생활의 일부가 된 것이지요. 그 친근한 생활 조형물 어느 자리에 이런 문구가 새겨져 있네요.

DONDE SE CRUZA EL CAMINO DEL VIENTO CON EL D'LAS ESTRELLAS.

'별들이 바람 따라 흐르는 길'. 산티아고 길에서 문학적 영감이 가장 충만한 장소입니다.

순례길의 목적지인 '산티아고 데 콤포스텔라'는 '별이 빛나는 들판의 야고보 성인'이라는 뜻. 야고보 묘가 있는 산티아고 대성당 자리를 가리킵니다. 예수의 제자 야고보. 이베리아 반도에 예수의 복음을 처음 전한 야고보. 스페인을 비롯한 유럽인들에게 야고보는 지상에 내려온 하늘의 별입니다. 부는 바람 따라서 그 별에게 가는 길이 여기에 있다고 문구는 말하는 듯합니다.

하늘 높은 곳에는 별, 지상의 먼 끝에는 길. 별은 인간의 힘으론 도달하기 어려운 신의 눈빛, 길은 인간이 감내하며 걸어가야 할 자기 수행의 느낌을 줍니다. 신과 인간, 수직과 수평이 교차하면서 십자가 도형이 자연스레 만들어집니다. 스페인어 크루자CRUZA는 십자가 또는 교차의 뜻이지요. '별들이 바람 따라

흐르는 길'도 직역하면 '바람의 길과 별들의 길이 교차하는 곳'입니다.

십자가엔 가슴 뜨끈한 대속代贖의 윤리만 있는 게 아닙니다. 천상의 원리와 지상의 원리가 교차하지요. 세로축은 별을 향해 솟아오르고 가로축은 길을 향해 뻗어갑니다. 바람은 천상과 지상을 오가며 두 공간을, 신과 인간을 매개합니다. 바람은 천사. 신의 사랑과 인간의 길을 이어주는 길고 강인한 공기의 힘줄입니다. 그래서 별과 길과 바람은 이 짧은 문구 속에 한데 어우러져 존재의 밤하늘을 밝히는 빛나는 경전이 됩니다. 천사의 손길을 따라 별빛이 비추는 들판으로 가는 길. 다음에 다시 오면 여기 별이 빛나는 밤의 들판을 걷고 싶습니다.

칸트는 자신의 묘비명에서 '하늘에는 반짝이는 별, 내 가슴에는 도덕률'이라고 했는데 참으로 놀라운 지혜와 영성靈性입니다. 사람은 모름지기 '별을 바라보면서 착하게 살아야 한다'고 말하는 듯합니다. 시인 윤동주가 「서시」에서 노래한 '별을 노래하는 마음으로 모든 죽어가는 것을 사랑해야지'도 이에 못지않지요. 시인은 사랑의 맹세 후에 '그리고 나한테 주어진 길을 걸어가야겠다'고 다짐합니다. 그 길이 비록 옥사일지라도 그는 꼿꼿하고 고결하게 걸었습니다. 만 27년 47일, 조국 광복을 6개월 앞둔 날. 일본 후쿠오카 형무소에서 영면했습니다.

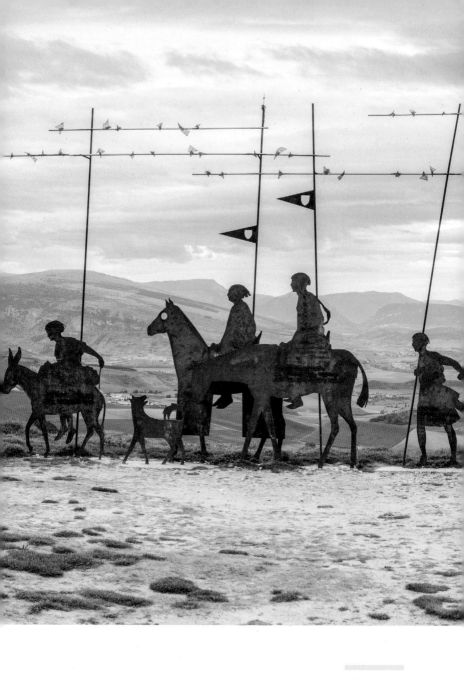

별들이 바람에 따라 흐르는 길

영원한 청년 시인이 걸어간 그 길. 지상에서 가장 아름다운 길 가운데 하나가 되었습니다.

　모든 죽어가는 것을 사랑하는 마음은 어떤 마음일까요? 일상에서 실천하는 길이 없지는 않습니다. 그것은 용서입니다. 사랑받기를 원하는 마음이 진정한 사랑이 아니듯 용서받기를 원하는 마음은 진정한 용서가 아닙니다. 사랑과 용서는 내가 먼저 베푸는 겁니다. 내가 먼저 사랑을 주어야 하고 내가 먼저 미움을 내려놓아야 합니다. 사랑은 생명이고 미움은 죽음입니다. 미워하면 상대방만 죽이는 게 아니라 자기 마음도 죽입니다. 죽어가는 제 마음을 살리는 일. 그게 용서입니다.

　바람 세차게 부는 언덕에 서서 먼산바라기 해봅니다. 하늘과 바람과 별과 시가 가슴에 함께 있습니다. 원래 이 자리는 19세기 중엽까지 용서의 성모를 모시던 작은 성당이 있던 곳이자 순례자 병원을 운영하던 곳이라고 전합니다. 성모는 무엇을 용서하고자 하셨을까요. 죄 지은 자, 영적 건강을 원하는 자. 모두 이 언덕에 올라와 용서를 구하는 전통이 있었습니다. 성당은 비록 사라졌으나 이름은 지명에 남았습니다. 용서의 언덕Alto del Perdon.

　하지만 저는 용서의 언덕이 이곳에만 있다고 생각하지 않습니다. 별들의 길과 사람의 길과 바람의 길이 만나는 곳. 당신이

마음만 내면 이를 수 있는 곳. 용서받기를 원하는 마음보다 먼저 용서하는 마음이 있는 곳. 그 모든 곳에 용서의 언덕은 있습니다.

풍경도 사람도 음악이 되는 곳,
비야마요르 밀밭 길

스페인 시골길은 아름답습니다. 하늘 푸른 봄 아침, 새소리 햇빛 속에 부서지기 시작할 때 진초록 밀밭 길을 걷습니다. 풍경도 음악인가 봅니다. 멀리에 가까이에, 노랑 유채 꽃동산이 화음을 넣습니다. 슬쩍슬쩍 바람이 붑니다. 강약 중강약 밀들이 춤추고 유채가 박수칩니다.

저는 온몸으로 들판의 음악을 마시고 향기로 전해오는 식물의 편지도 읽습니다. 첫 문장이 씨눈 터질 듯 꼬물거립니다. 부엔 까미노Buen Camino! '좋은 길'이라는 뜻이지요. 마주치는 사람마다 상냥하게 나누는 인사말입니다. 천천히, 천천히, 편지 향기를 음미합니다. 누구에게든 첫인사는 씨눈 터지듯, 그 사람

마음에 씨눈 터지듯 하면 좋겠습니다.

에스테야Estella에서 로스 아르코스Los Arcos까지 가는 길입니다. 4킬로미터도 더 돼 보이는 장대한 병풍바위. 용서의 언덕에서 아스라이 보였던 기다란 바위 절벽들이 아침햇살에 깨끗하게 빛납니다. 두근거리는 가슴, 오랜만입니다. 가슴이 두근거리지 않으면 늙는 거라고 괴테는 말했다지요. 평생토록 산을 사랑한 시인 장호.《한국백명산기》와《나는 아무래도 산으로 가야겠다》를 남긴 희대의 걸출한 산악 에세이스트 김장호. 늙어서도 산만 보면 가슴 두근거렸던 은사님이 생각납니다. 저 시원 장쾌한 절벽 바위들을 보면 그분은 또 얼마나 가슴 두근거리며 좋아하실지….

밀밭 교향악은 계속됩니다. 사방천리 초록 바다입니다. 바늘구멍만큼의 빈틈도 없이 천지에 꽉 들어찬 찬연한 햇살. 산과 들, 나무와 풀, 꽃과 벌. 나비의 날갯짓 사이마다 허투루 빠져나갈 길 도무지 없는 하늘의 밝은 술. 오, 저토록 완전한 충만! 천지의 에로스가 천천히 일렁입니다. 바람이 불고 밀밭이 흔들리고 햇살이 꽉 들어찬 초록 들판을 걸어 저는 풍경의 음악 속을 연애하듯 지나는 중입니다.

고깔 모양의 산 정상엔 천 년 세월의 몬하르딘 성채. 성채 아래쪽엔 650고지의 비야마요르 데 몬하르딘Villamayor de Monjardin

마을. 아담하고 정갈합니다. 골목 갈림길마다 산티아고 가는
조가비 표시가 나보란 듯 박혀 있습니다.

 길은 다시 들판으로 이어집니다. 길고 먼 길. 외줄기로 흐르
는 길. 저 멀리 구부러져 돌아가는 곳. 갓 스물 근위병 같은 포
플러나무들이 줄지어 서있는 그 굽이에서 키 큰 남자와 키 작
은 여자가 포옹을 합니다. 잠시 뒤 남자는 자기 목을 지팡이 손
잡이처럼 구부려 여자에게 오래 오래 키스합니다. 저 풍경, 음
악입니다. 자연만 음악이 아니라 사람도 음악입니다. 비틀즈
의 〈길고 구부러진 길The long and winding road〉이 생각납니다.

 (…)오랜 시간 난 혼자였고 많이 울었죠.

 사랑의 쓰린 마음 달래기 위해 얼마나 애썼는지

 당신은 모르실 테죠.

 하지만 애썼던 그 시간들이 날 다시

 길고 구부러진 길로 이끄네요.

 아주 오래 전 당신은 날 떠났죠.

 더 이상 날 기다리게 하지 마세요.

 당신께로 이끌어주세요.

가까이 가보니 놀랍게도 곱게 나이 드신 노부부네요. 씨눈

터지듯 인사해봅니다. 부엔 까미노! 연인의 품에서 빠져나온 여인은 밭에서 막 돋아난 아스파라거스를 카메라로 찍습니다. '아기 아스파라거스 태어나는 거 놀랍지요?' 말을 붙여보니 그녀는 명랑 쾌활한 일흔두 살. 팔찌를 많이 차고 있었는데 함께 여행 중인 아내가 자기 것과 똑같은 팔찌가 있다며 신기해합니다. 여인은 오늘 아침 길에서 주웠다고 말합니다. 순간 아내는 자기 팔에 차고 있던 두 개의 같은 팔찌 중 하나를 숙소의 욕실에 떨어뜨린 걸 알아차립니다.

세계의 여행지에서 팔찌를 모으는 게 취미인 할머니. 그녀가 다음 차례로 샤워를 하다 팔찌를 주운 걸까요. 기묘한 우연의 일치에 놀라는 아내. 가슴이 진정되지 않는 모양입니다. 그들이 길고 구부러진 길에서 포옹하지 않았더라면…, 키스를 하지 않았더라면…, 아기 아스파라거스가 경이롭게 머리를 내놓지 않았더라면….

사태를 파악한 할머니가 돌려주겠다고 하자 아내는 팔찌가 이제야 주인을 만난 것 같다며 사양합니다. '당신 하나, 나 하나, 나누어 가지라는 게 하늘의 뜻인가 봐요.' 그러고는 고개를 돌려 제게 속삭입니다. '인생길 참 깊다. 저 할머니랑 나랑 전생의 부부였나 보네!'

다시 봄바람이 붑니다. 키 큰 남자는 햇살 따라 휘적휘적 먼

저 가버렸습니다. 아내와 활짝 웃으며 사진을 찍은 여인이 키 큰 남자의 뒤를 따라 다람쥐처럼 빠르게 달아납니다. 하늘 푸른 봄날 아침의 스페인 시골길 교향악. 어떤 음악회가 이처럼 아름다울까요?

백면서생보단
그리스인 조르바

독일에서 40년을 살았다는데 그는 여전히 모국어를 잊지 않고 있습니다. 순례길 마지막 구간 출발지인 페드로소Pedrouzo로 향하는 길에서 만난 일흔한 살의 남자. 30년 전에 암수술. 6년 전엔 디스크 수술. 누워 있으면 죽을 것 같아 퇴원 3개월 후 산티아고로 훌쩍 떠났다는데 이번이 두 번째 완보 도전이랍니다. 구릿빛 얼굴에 흰 털 구레나룻이 산신령 사촌 동생쯤 되어 보이는 남자. 단아한 체구에 차돌 같은 발걸음으로 험한 해안 절벽 길을 걸어온 이 남자. 고래 힘줄 같은 찰지고 질긴 눈빛. 자신이 다듬는 나무 지팡이보다 더 단단한 그의 손.

'아유 코레아노?' '예스 아이 앰.' '반갑습니다.' '한국 사람이

세요?' '네. 독일 함부르크에 살아요.' 뒤에서 걸어오던 그가 우리를 지나가면서 던진 말이 결국 같은 숙소까지 이끌게 되는군요. 콤포스텔라가 하루 남짓 남았으니 이만큼 오면 모두 지칠 대로 지친 상태입니다. 그와 동행하는 이탈리아 남자는 손에 깁스를 하고 있습니다. 숙소 2층 침대에서 잘못 내려오는 바람에 인대가 늘어났다는군요. 일행이 한 사람 더 있었는데 순례 중 장인이 타계해 급히 되돌아갔다고 하네요. 피아노의 시인 쇼팽의 나라, 폴란드 사람이랍니다. 순례길은 이렇게 우연히 만나고 헤어지면서 걸어가는 길입니다.

일흔한 살의 이 남자는 니코스 카잔자키스의 소설 《그리스인 조르바》의 주인공을 닮았습니다. 저 같은 백면서생白面書生과는 많이 다르지요. 책 속의 삶보다 활기 넘치는 실제 경험을 더 사랑하는 사람. 화려한 언변을 앞세우기보다는 묵묵히 행동하는 사람. 몸 안에는 쓸모없는 지식보다 인생의 신바람이 꽉 들어 차 있지요. 인간의 자유, 영원한 자유, 신명神明 말입니다. '나는 아무것도 바라지 않는다. 나는 아무것도 두려워하지 않는다. 나는 자유다.' 카잔자키스의 묘비명 그대로를 구현한 인물이 바로 조르바이지요. 소설 속에서 주인공이 읽고 있는 책《붓다와 목자의 대화》속 붓다의 목소리와 닮았습니다.

2차 대전 때 수집된 유대인 문서보관소에서 일했다는데 처

음엔 독일로 파견된 광부 출신인 줄 알았습니다. 강인한 인상이었거든요. 깊고 컴컴한 갱도 안에서 눈빛 반짝이며 불꽃의 씨를 찾던 우리의 아버지, 삼촌, 형님들….

커다란 덩치에 기타를 메고 걷는 삭발의 여성 안나 생각이 떠오릅니다. 에스테야의 알베르게 마당에서 기타 치며 자작곡을 들려주던 스위스 사람. 맑고 깊은 그러나 어딘지 서글픈 목소리. 모두 박수치고 환호는 해주어도 아무도 묻지 않는 그녀의 비밀. 누군가 제 귀에 속삭입니다. 안나가 암과 싸우고 있는 것 같다고. 콧날이 시큰하고 가슴이 먹먹합니다. 이제 스물여섯 살짜리가…, 저렇게 멋진 가수가…. 안나는 지금 어디쯤 걷고 있을까요. 거리보다 시간이 더 문제겠지요. 지금 제 앞에 있는 이 남자의 시간. 스물여섯 살에서부터 일흔한 살까지. 부디 그 시간까지 안나가 노래할 수 있기를…, 걸을 수 있기를…. 뜻하지 않은 곳에서 뜻하지 않는 방식으로 경의와 연민을 함께 배운 날입니다.

사립 알베르게의 레스토랑 식탁에 네 사람이 둘러 앉아 저녁을 먹습니다. 아내와 이탈리아 남자는 스파게티를, 조르바와 나는 티본스테이크를 주문합니다. 오랜만에 조국 사람 만나 반갑고 체력 보충도 하자는 조르바의 제안에 저도 동의합니다. 눈사람처럼 동글동글하게 생긴 주인이 즉석에서 숯불

스페인 세상의 모든 시가 태어나는 곳

로 구워줍니다. 스테이크 한쪽이 그의 커다란 얼굴만 한데 값은 싼 편입니다. 우리 일행은 맥주 두 병과 포도주 세 병을 비웁니다. 북대서양 해류의 영향으로 여기는 여름에도 선선하다고 조르바가 말합니다. 잘 자라는 인사말입니다.

다음날 아침 우리는 저마다 길을 또 떠납니다. 다시 만나자는 약속도 연락처도 묻지 않습니다. 우연히 만나 우연히 함께한 시간만큼만 서로를 보여주고 나누어가집니다. 오래 걷다보면 그게 지혜고 예의임을 알게 됩니다. 같은 길 걸으면 별별 사람 다 만납니다. 말하기 좋아하는 사람, 조용히 들어주는 사람, 상대방이 나처럼 생각해주기를 바라는 사람, 지적하는 사람, 참지 못하는 사람…. 그러다가 다투고 맘 상해 제 각각 길 떠나는 사람들. 같은 나라 사람일수록, 가까운 사이일수록 다투고 헤어질 확률이 높습니다.

나그네들끼리의 관계는 기약 없는 게 좋습니다. 그래야 더 자유롭고 그립습니다. 병마와 싸워 이긴 일흔한 살의 남자, 병마와 싸우고 있는 스물여섯 살의 여자, 제 맘에 오래 남아 함께할 길 위의 영혼들. 우리는 모두 그저 걸을 뿐입니다.

종교만이 아닌, 자연과 역사를 품은
산티아고 대성당

산티아고는 예수의 제자 야고보 성인의 스페인식 이름입니다. 예수 사후 그는 태양이 지는 곳을 따라 이베리아 반도의 서쪽 끝까지 복음을 전파하다 돌아와 순교를 하게 되지요. 기원후 44년의 일입니다. 여러 설들이 있지만 산티아고의 묘는 스페인 해안에서 조개껍데기와 함께 발견되었고 천사들이 도와서 유해를 옮겼다고 합니다. 하지만 이슬람이 이베리아 반도까지 세력을 뻗쳐오자 그의 묘와 전설도 사라집니다.

로마의 지배에 이어 무어인들의 억압을 받던 이베리아 반도 사람들은 자기네들에게 예수의 복음을 전해준 야고보 성인의 신성한 부활을 800년이나 기다려야 했습니다. 813년, 은둔

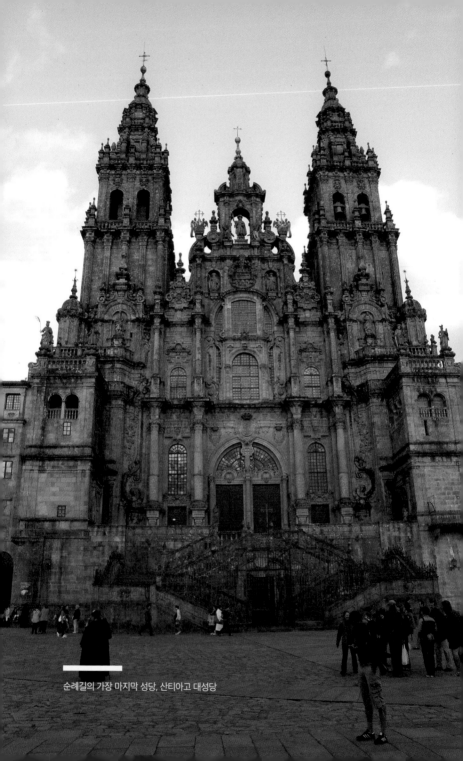

순례길의 가장 마지막 성당, 산티아고 대성당

자 펠라요Pelayo가 들판에 밝은 별이 비추는 기적을 보고 정체모를 석관을 발견하면서 그 주인공이 야고보임이 밝혀지는 대사건이 일어납니다. 갈리시아 지방에 전해오던 전설이 확인되면서 숨죽여 지내던 기독교를 부활시킬 수 있는 신성한 힘이 생긴 거지요. 석관이 발견된 자리에 성당을 세우자 유럽 전역에서 순례자들이 모이기 시작합니다. 여기가 바로 '별이 빛나는 들판'이라는 뜻을 가진 콤포스텔라Compostela이고 지금의 '산티아고 데 콤포스텔라 대성당'이 있는 자리입니다.

걷고 또 걸어서 마침내 '별이 빛나는 들판'에 도착했습니다. 산티아고의 길. 이 길은 종교만의 길이 아니라 자연과 역사의 길이요, 유럽에서 살다간 수많은 영혼을 만나는 길입니다. 가슴 깊은 곳에서 밀리어 솟는 인류의 간절한 소망을 생각하는 길, 듣고 보고 느끼는 체험의 길이며 발견하고 수긍하고 질문하는 공부의 길이기도 합니다.

정오 미사에 참석하니 순례자와 일반 신도들이 산티아고 성당에 가득 들어차 있습니다. 늦게 입장하는 바람에 서있으려니 스페인어 강론은 귀에 들어오지 않고 노래는 성당 공간 전체를 울리며 숭고한 느낌을 줍니다. 순례자들을 축복하는 대향로가 흔들립니다. 여러 명의 수사들이 20미터도 더 되는 기다란 줄을 잡아 세차게 흔들자 향로는 연기를 내뿜으며 점

점 더 높이 올라갑니다. 탄성이 터집니다. 여기가, 지금 이 순간이, 하이라이트입니다.

순례를 마친 이들은 벅찬 감격을 경험합니다. 딸 옆에 앉아 고개를 기대고 있는 노인의 뒷모습이 아름답습니다. 그는 지금 막 평생의 소원을 이루고 탈진한 듯합니다. 늙은 아버지에게 어깨를 빌려준 젊은 딸이 마치 노인의 엄마 같습니다. 뒷모습만으로도 참 아름답습니다.

미사가 끝나면 옆 사람을 포옹하며 감사와 축복의 인사를 나눕니다. 활짝 꽃핀 젊은 스페인 아가씨가 저를 안아줍니다. 저도 얼결에 낯모르는 옆 사람을 안아줍니다. 누군가에게 축복받는 일. 누군가를 축복하는 일. 행복 찾아 멀리 헤맬 일이 아니네요. 심장이 두근거리면서 온몸이 따뜻해집니다. 오래 닫혀 있던 인류애의 문이 열리는 지금 여기! 행복은 축복과 함께 온다는 사실을 문득 깨칩니다.

다음 날 성당 앞 광장에서 우연히 브레드 레너를 만납니다. 미국 미네소타에서 온 청년. 사나흘 전부터 길에서 자주 마주쳐 눈인사를 나누던 사이. 서울에서 나흘 정도 머문 경험이 있고, 순례길을 마치면 독일로 가서 여행할 예정이랍니다. 그가 미사에 참여했냐고 물어보길래 향로 흔들리는 동영상을 보여주었습니다. 제가 서있던 자리가 촬영하기 좋은 자리였거든

요. 브레드는 경탄과 동시에 엄지손가락을 내밉니다. 그에겐 기회가 여의치 않았나 봅니다. 동영상을 자기에게 보내줄 수 있냐며 메일 주소를 찍어줍니다. 반가운 듯 아쉬운 듯 기약 없이 다시 떠나가는 청년.

직장 다니다 사표 던지고 온 한국 청년들을 산티아고 순례길에서 많이 만났습니다. 힘든 시절을 견디는 청춘들이지요. 어려운 시대를 떠넘겨 미안합니다. 밖에 나와 함께 걸으니 세계 청년들에게 다 미안합니다. 축복해주고 싶지만 제 사랑의 힘이 아직 작습니다. 젊음에 대한 믿음 하나만 변치 않고 가지려 합니다. 낡은 자아를 내던지고 새로운 자아를 찾으러 씩씩하게 걸어가는 이들. 2천 년 전 야고보가 보여준 것처럼 자신의 참된 가치를 찾기 위해 전 세계의 청춘들이 오늘도 길을 떠납니다. 주저앉지 않고 길 찾아 떠나는 청춘들. 어느 들판에서든 별빛을 발견하는 우리 아들딸들. 그들의 땅, 자기 안의 콤포스텔라!

유럽의 땅끝 마을,
피스테라

피스테라Fisterra. 유럽의 땅끝 마을. 산티아고 대성당에서 서쪽으로 사흘을 더 걸어 대서양 코앞까지 가야 길이 끝나는군요. 이 길 끝까지 걸어 보고 싶어집니다.

'노래가 낮기는 그중 나아도 구름까지 갔다간 되돌아오고, 네 발굽을 쳐 달려간 말은 바닷가에 가 멎어버렸다.' 서정주의 시 「꽃밭의 독백」의 첫 구절입니다. 더 이상 갈 데가 없는 곳. 그곳에서 시인은 꽃을 향해 문을 열라고 소리칩니다. '문 열어라 꽃아. 문 열어라 꽃아.' 물론 여기의 꽃은 이상 세계의 상징이지요. 개벽! 새로운 세계의 열림! '벼락과 해일만이 길일지라도' 개벽의 길을 가겠다고 시인은 간절히 외칩니다. 초월을 꿈

꾸는 거지요. 길 걷는 이에게 초월은 무엇일까요.

영국 낭만주의 시인 키츠가 카멜레온 시인 이야기를 했습니다. 카멜레온의 변색 능력을 찬양하여 시인에게 천만 사물의 마음과 동화되어야 함을 강조한 겁니다. 시를 쓰려면 바위의 마음, 나무의 마음, 파도의 마음이 되어야 한다는 뜻이지요. 행인도 그래야 하지 않을까요? 오감 전부를 동원해 느끼려고 애를 써야 이런 저런 문이 열리지 않겠습니까. 당신이 개벽을 하고 싶다면, 정신의 새벽 하나쯤 가지고 싶다면 말입니다.

발길은 어느새 땅끝 마을 등대를 향해 갑니다. 더 이상 걸을 수 없습니다. 길이 끝나는 그곳에 바다가 있습니다. 벅차다 못해 가슴 전체로 밀고 들어오는 바다. 곳곳에 앉아 멍하니 바다 바라기하는 사람들. 저 바다엔 과연 길이 없는 것인지 하염없이 바라보는 듯합니다.

오후의 서편 바다는 눈부시게 부서지는 것인지 위험하게 펄럭이는 것인지 좀처럼 길을 보여주지 않습니다. 걸어서는 갈 수 없는 바다. 건널 수 없는 저 바다. 벼락과 해일만이 길일지라도 그것이 길이기만 한다면 건너보련만 저 바다는 문 걸어 잠그고 도무지 묵묵부답입니다. 먼 선조들은 바다에 길을 어떻게 만들었을까요. 바다가 어째서 인생이고 인생이 어째서 고해苦海인지를 여기 피스테라에 와서 짐작해봅니다.

절벽 위에 등산화 한 켤레가 놓여 있습니다. 자세히 보니 조 각 작품이네요. 절대의 신발 아닐까요? 세상 끝에서 걸음을 완 성한 신발. 이제야 소임 다하고 자유를 얻은 우리 생의 모든 굴 레들 말입니다. 낯선 표지석도 보입니다. 처음 보는 숫자, KM 0,000. 뭉클합니다. 다 와서 뭉클하고, 이루어서 뭉클하고, 처 음이어서 뭉클합니다. 끝에 오니 다시 시작이군요. 길이 끝나 는 곳에서 시작되는 바다. 번개 칼로 가슴 베인 듯 쩌릿합니다. 끝은 시작의 다른 이름이군요.

절벽 쪽으로 다가가니 돌무더기 속에 불 지피는 사람들이 보입니다. 소각의례! 자기를 붙들었던 거추장스러운 것들을 세상 끝까지 걸어와 태워버리나 봅니다. 노르웨이 여인도, 브 라질 청년도 표정이 간절합니다. 끝이 곧 새로운 시작이라는 주술에 걸린 걸까요. KM 0,000은 그런 힘이 있나 봅니다. 다 태워버리고나서 새로 다시!

저 거센 바람 속에 간절히 불 지피는 사람들을 보면 스스로 불타 죽은 뒤 새로 태어나고자 하는 부활의 심리를 읽을 수 있 습니다. 고대 이집트 전설의 새 불사조는 수명이 다해가면 향 기로운 가지로 둥지를 만들고는 거기에 불을 놓아 스스로를 사른다고 합니다. 그러고 나면 그 자리에 새로운 불사조가 솟 아올라 날아간다고 합니다. 신비롭습니다. 유럽 바다 절벽 끝

의 저들은 제 몸의 불사조를 불러내는 21세기의 샤먼일까요?

아쉽게도 일몰을 기대하기 어렵네요. 구름이 점점 두터워집니다. 카페로 들어가 서쪽 창 앞에 앉아 넋 놓고 바다를 바라봅니다. 어느새 빗줄기가 사선으로 유리창을 칩니다. 바다의 다른 몸뚱이들일 테지요. 한 몸 바꾸어 수증기로 되었다가 구름으로 되었다가 다시 바다로 돌아오는 물의 여행. 이 세상에서 저 세상으로 갔다가 다시 돌아오는 생명의 윤회와 다를 게 없습니다.

주문을 하려니 점원이 다가와 메뉴판에 없는 요리를 권합니다. 파도 심한 해안 절벽에 잠수부들이 로프에 매달려 채취하는 모양인데 그림으로 보니 새끼 거북이 발가락처럼 오종종 오종종 생겼습니다. 거북손. 특산품이라며 권하는데 내키질 않습니다. 제 눈에는 아무래도 거북이가 물이랑 헤치며 이 세상에서 저 세상 건너는 데 신고 가는 신발인 것만 같습니다.

스페인 세상의 모든 시가 태어나는 곳

유럽 공간 구성의 큰 뼈대,
정원과 광장

　세비야. 스페인에서 가장 아름다운 정원과 광장이 있는 곳. 알칼사르 정원과 스페인 광장. 정원은 채우고 광장은 비우는 곳. 정원에 들어선 이는 객체. 광장에 들어선 이는 주체. 유럽 이곳저곳의 정원과 광장을 둘러보다가 문득 드는 생각입니다.

　광장은 유럽 건축 조경의 중요한 구성 원리를 따릅니다. 건물을 짓고 마을이 만들어지면 건물과 건물 사이 골목이 생기고 기다란 골목들이 적절히 이어지는 곳에 숨 돌릴 여유 공간이 나타나지요. 그 공간이 바로 광장입니다. 광장 주변엔 성당이라든지 관청이라든지 마을의 핵심 건축물이 들어서지요. 크기에 상관없습니다. 축구장보다 큰 광장이 있는가 하면 농구

코트만 한 광장도 있습니다. 골목과 광장은 유럽 마을 공간 구성의 큰 뼈대입니다. 그중에서도 광장은 마을의 드러난 여유 공간이자 빈 곳입니다. 빈 곳에 가면 주체가 각인되지요. 내가 주인이 되는 겁니다.

또 다른 공간도 있지요. 골목 양편 건물 안쪽에 숨어 있는 여유 공간입니다. 한국식으로 말하면 마당인데 우리 마당이 골목과 건축물 사이를 매개한다면 유럽의 마당은 사방이 건축물로 둘러싸여 찐빵 속 팥소처럼 바깥과 분리되어 있습니다. 골목에서는 보이지 않는, 외부와 단절된 이 마당을 중정中庭이라 합니다. 중정은 광장의 흔적이 남아 있어서 모이는 기능을 가지기도 합니다. 빨래를 널거나 자동차를 주차하기도 하고 휴식 공간으로써 사람을 불러 모으기도 합니다.

중정에 무언가를 채워 아름답게 가꾸면 정원이 됩니다. 물론 정원이 집 밖으로 나가 독립적으로 존재하는 경우도 많습니다. 정원은 광장과는 다른 공간 구성 철학을 가지지요. 광장이 비움의 원리를 따른다면 정원은 채움의 원리를 따릅니다. 다른 것들로 많이 채워져 있는 곳에 가면 내 주체가 잘 드러나지 않습니다. 정원은 그 구성 요소들이 주체이며 나는 객체일 뿐입니다. 어쩔 수 없이 구경꾼이 되는 것이지요. 정원에 가면 나는 채워진 공간 사이를 떠도는 손님입니다.

우리는 어떤 특정 공간에서 손님도, 주인도 될 수 있습니다. 주객의 체험 밑에 깔린 무의식을 살피면 내딛는 걸음이 의외로 흥미롭습니다. 알카사르는 화려함과 정교함을 자랑하는 중세의 궁전과 정원이 돋보이지요. 저는 정원에서 오래 어슬렁거려봅니다. 궁전 건물이 이슬람과 기독교문화가 결합한 심미의 결정체라면 여기 정원은 초목과 연못 그리고 오랜 시간의 힘으로 지은 정성어린 땀의 보석이 가득합니다. 나무 하나 풀한 포기, 꽃밭과 어우러지는 새소리들. 볕 나는 데는 볕 나는 대로 아름답고 그늘진 데는 그늘진 대로 깊습니다.

살짝 기울어진 높다란 야자나무 위로 나무 치료사가 밧줄을 걸고 오르고 있습니다. 그는 나이든 나무와 건강 상담을 하려나 봅니다. '마리아, 많이 아파요?' 이렇게 말하는 것 같습니다. 사람들이 손을 모으며 걱정스레 쳐다봅니다. 공간의 손님이라도 이런 때는 행복합니다. 정원의 주인공들이 너나없이 아름답다는 걸 발견하기 때문입니다.

스페인 광장 역시 아름답습니다. 같은 이름을 가진 유럽의 모든 광장들 중에서도 군계일학이지요. 규모, 디자인, 구성 철학, 어느 하나 빠지지 않고 훌륭합니다. 공중에서 보면 반달을 머리에 얹은 듯한 나무의 모양새. 물길을 돌려 옆구리에 끼고 있는 앉음새. 그 물길 따라 주요 도시들의 역사와 휘장으로 꾸

민 지방관청 건물. 거기 각 도시들의 역사적 사건을 증언하는 찬란한 채색 타일 모자이크. 분리된 공간을 잇는 반월형 다리. 숨어 있던 물이 하늘로 솟아오르는 중앙 분수…. 이 중에서도 배 떠다니는 물길 디자인이 압권입니다.

축구장보다 큰 돌바닥 광장은 어느새 배들이 떠다니고 정박하는 항구의 꿈을 실현하는 지상 거점이 됩니다. 이는 세비야란 도시의 역사와 현실, 미래의 비전과 관련이 깊습니다. 세비야는 과달키비르강 어귀에 있는 내륙 항구도시로서 예나 지금이나 교역의 중추기지입니다. 대항해 시대를 열었던 찬란한 에스파냐의 꿈이 어린 곳. 그 마당을 커다랗게 비워두면 모이는 사람마다 자기 주체를 보다 분명히 자각하지 않을런지요. 21세기의 콜럼버스가 그냥 나올 리 없습니다.

우리나라 광화문 광장을 새로 만든다는데 광장 공간에 대한 진지한 성찰을 기대합니다. 주체와 무의식이 역동적으로 활성화되는 자랑스러운 공간이 되기를 여기 스페인 광장에 서서 꿈꿉니다.

낯선 부조화가 만들어낸 눈부신 그늘, 메트로폴 파라솔

도시에서는 어슬렁거리며 산책하는 게 재미납니다. 고고학 考古學이 아닌 고현학考現學. 옛 유물 탐구보다는 지금 여기의 현장을 세밀하게 들여다보는 것이지요. 1930년대 서울 도심을 어슬렁거렸던 구보씨처럼 이곳저곳을 관찰하는 재미 말입니다. 박태원이 쓴 《소설가 구보씨의 일일》은 당대 서울 거리 묘사가 일품이지요. 순간순간을 섬세하게 관찰하는 창작방법인데 저는 세비야에 와서 그 흉내를 내봅니다.

중세 건물들이 즐비한 도시. 건물 앞에 보따리 펴놓고 물건 파는 이들도 많습니다. 대부분 흑인입니다. 눈의 흰자위와 가지런한 이빨이며 손마디 끝의 손톱들만 유난히 흰빛입니다.

소수로 밀려난 순결한 저 빛. 위조 상표가 붙은 조악한 상품들을 펴놓고 호객 행위를 하는 저들 대부분은 아프리카에서 건너온 난민입니다. 유럽이 착취해간 아프리카의 후손들. 이제 유럽에 난민으로 밀려와 또 다른 식구를 이룹니다. 식민 정책의 업보가 난민 문제로 고스란히 돌아오는 중이지요. 유럽의 새로운 그늘입니다.

환한 대낮에 '새로운 그늘' 사이를 거닐다가 문득 독특한 건축물 앞에 발이 멈춥니다. 별명 안달루시아의 큰 버섯. 아랍 정취가 남아 있는 세비야의 가장 현대적인 건축물. 버섯처럼 와플처럼 생긴 메트로폴 파라솔입니다. 가장 비세비야적인 방법으로 세비야를 홍보하는 랜드 마크. 재개발 지구의 유적지를 보호하면서도 시민들에게 개방할 수 있는 방법을 궁리한 끝에 창안한 세계에서 가장 큰 목조 건축물. 기본 콘셉트는 스페인 남부 지방의 뜨거운 햇살을 가려주는 파라솔입니다.

이 건축물의 낯선 부조화에 대해서라면 전문적인 건축 비평이 필요한지 모르겠습니다. 하지만 저는 부조화가 오히려 조화로울 수 있는 역설을 곰곰이 생각해보고 있습니다. 파라솔은 햇볕을 가리는 기능상의 개념이지만 저는 디자인의 깊은 속을 생각해봅니다. 햇볕을 더 갈구하는 거대한 나무. 내륙 항구도시인 세비야에서 먼 바다로 가고픈 물결. 옛것에서 새것

으로 나아가려는 자유 정신! 이런 게 보입니다.

건축 과정엔 우여곡절도 많았습니다. 시당국은 주차장으로 사용되는 버려진 광장 개발에 착수합니다. 이때 지하에서 고대 로마 유적들이 발굴되지요. 공사는 중지되고 개발 계획도 멈춥니다. 유적을 살리면서 현대적 기능과 미학을 갖춘 건물을 다시 세우기로 합니다. 건축가는 나무줄기 같은 콘크리트 기둥 여섯 개를 세우고 그 위에 굽이치는 거대한 그늘 파도를 꿈꿉니다. 네 개는 직사각형 광장을 통과하여 땅속에 박히게 되고, 그 중 지름 6미터, 두께 40센티미터의 콘크리트 코어를 가진 두 기둥만 유적지 공간 안에 뻗어내려 지하 전시공간을 확보합니다.

국제 공모로 당선작을 뽑았는데 창조적인 비정형 기하학적 형태 때문에 현실적으로 시공이 어렵습니다. 공사비도 5천만 유로에서 1억 유로로 늘어납니다. 건축가, 구조 엔지니어, 건축시공기술자, 화재예방 및 목재공학 전문가들이 머리를 맞댑니다. 핀란드산 자작나무 합판 3400개를 얇게 잘라 폴리우레탄으로 코팅한 다음 공중에 굽이치는 물결처럼 배열하는 방법을 찾습니다. 판자들의 연결 구조는 직물을 닮았습니다. 직물은 세비야의 주력산업이었지요. 이러한 배열 때문에 와플처럼 보이는 메트로폴 파라솔. 장변 150미터, 단변 70미터, 높

이 26미터의 목조 건축물에 구현된 250미터 길이의 공중 산책로가 마침내 도심 한복판에 마련됩니다. 착공 8년만인 2011년입니다. 메트로폴 파라솔은 스페인을 대표하는 가장 현대적인 건축이요 세비야의 랜드마크로서 세계인의 사랑을 받습니다.

공중 산책로 정점에 파노라마 테라스가 있습니다. 세비야 시내 전역을 조망할 수 있는 이곳 전망대에서 부조화의 조화를 생각합니다. 건물의 속과 밖을 뒤집어 설계한 파리의 퐁피두센터. 파리의 정체성을 손상시킨다는 온갖 비난과 질타를 감내하면서도 오늘날 파리 예술의 새로운 아이콘으로 자리 잡은 그 건물과는 다른 방식입니다.

메트로폴 파라솔은 거대한 비정형 목조 구조물입니다. 주변의 어떤 건물도 추구하지 않는 독창적인 모양새지요. 매우 낯섭니다. 조화를 깨는 부조화. 음악의 불협화음과도 같지요. 그런데 낯선 부조화가 신선한 감동을 주는 경우가 있습니다. 그게 부조화의 조화입니다. 다른 것들과 어울리지 않지만 다른 것 전체를 새롭게 끌어들이는 매력. 부조화로써 조화 만들기. 그게 시의 경지 아니던가요?

시는 언어로만 짓는 게 아닙니다. 일상의 조화에서 벗어나 부조화를 추구하고 다시 조화의 세계로 돌아오는 정신. 그 속에 시는 살아 있습니다. 그래서 메트로폴 파라솔은 한 편의 시

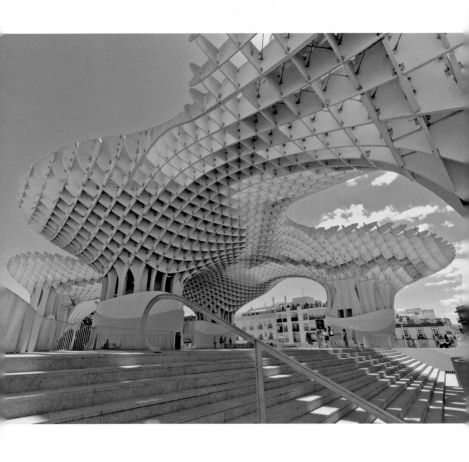

과거의 도시와도 충분히 조화로운 메트로폴 파라솔

입니다. 몸 틀어 솟구쳐 오르는 거대한 파도. 그 한 덩이 잘라와 파라솔로 드리우는 상상력. 사람을 공중에 띄워 도심 전체를 조망케 하는 파도그늘의 용솟음 건축. 새로운 그늘을 껴안아 보듬으며 햇빛과 함께 살아갈 철학을 제공하는, 오 저토록 눈부신 그늘!

산 니콜라스 전망대에서 바라본
알람브라 궁전의 추억

열일곱 살 시월의 가을밤, 저는 문학제가 열리는 고등학교 강당에 앉아 있습니다. 시 낭송 사이의 음악 공연에서 난생처음 아름다운 기타 연주를 실황으로 듣습니다. 〈알람브라 궁전의 추억〉. 고등학생 연주라고는 믿어지지 않을 정도의 정확함과 완숙함이 가을밤을 흘러가고 있습니다. 현을 퉁기는 다섯 손가락 모두 빠르게 움직여야 하는 트레몰로 연주 기법이 홍안의 문학 소년을 홀립니다. 단조와 장조를 오가는 선율은 애잔하고 낭만적입니다. 이루어질 수 없는 사랑의 슬픔이 밀물처럼 밀려옵니다. 푸른 밤에, 밝은 달빛은 쏟아지는데 말입니다.

음악을 들으며 그리움을 느꼈던 건 이 곡이 처음이지 싶습

니다. 나중에 문학 공부를 해보니 그 그리움은 동경憧憬이라 부르는 낭만주의의 핵심 정서입니다. 동경, 이루고 싶지만 이루어지지 않는 꿈. 욕구의 무한성과 충족의 유한성 사이엔 언제든 긴장이 생기게 마련이지요. 낭만주의 예술은 이 긴장을 놓치지 않습니다. 이상은 이루고 싶은데 현실은 이루어지지 않는 인간의 보편적 경험 세계이기도 합니다.

그날 이후 알람브라는 제 동경의 대상입니다. 40년 지나 알람브라 궁전에 발길이 닿습니다. 멀리 시에라네바다산맥이 날개를 벌려 그라나다를 품고 있네요. 흰눈에 덮인 산은 장엄하게 눈부십니다. 그 아래 알람브라 궁전이 노을빛에 붉게 타오르기 시작합니다. 잠시 뒤엔 조명이 들어올 테지요. 저는 지금 산 니콜라스 전망대에 있습니다. 궁전을 조망하기 좋은 곳. 어제 밤과 오늘 낮에 이어 세 번째입니다. 시간대마다 느낌이 다릅니다.

궁전의 아름다움, 말로 표현하기 어렵습니다. 멀리서 감상하는 즐거움만으로도 소년 시절의 동경이 이루어지는 기분입니다. 궁전 내부의 화려하고 아름다운 장식들. 이사벨라 여왕이 신대륙 탐험에 나서는 콜럼버스에게 임명장을 수여한 대사의 방. 꽃들로 만발한 헤네랄리페 정원의 아세키아 중정中庭. 열두 마리의 사자가 분수대를 떠받치고 있는 사자의 정원….

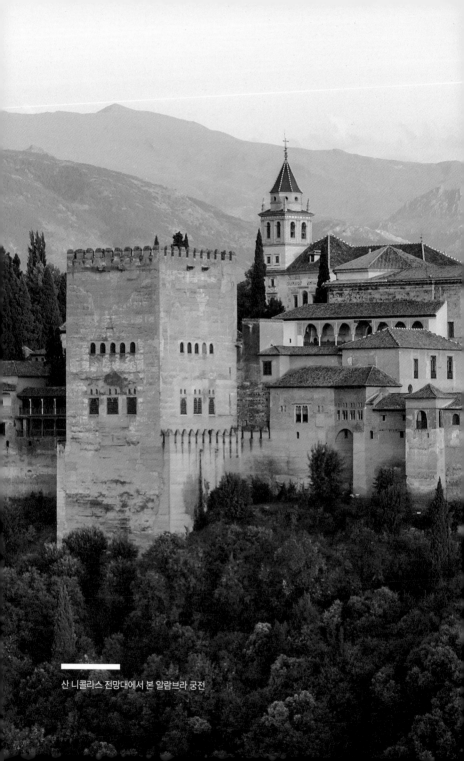

산 니콜라스 전망대에서 본 알람브라 궁전

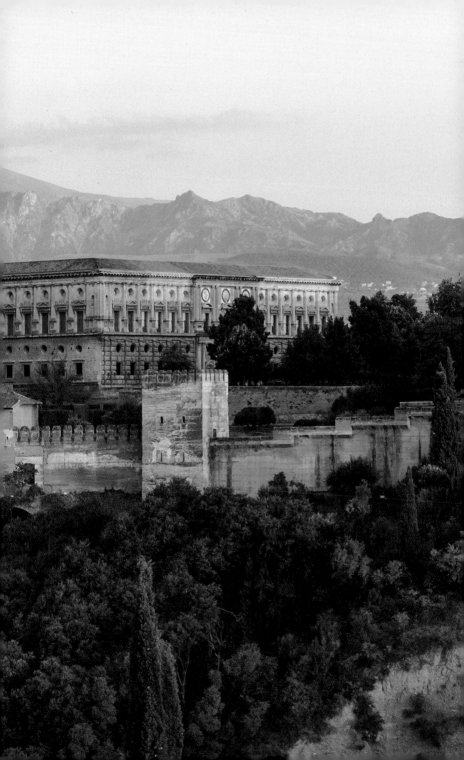

숨겨진 보물 찾듯 멀리서 바라보는 게 더 근사합니다. 산 니콜라스 전망대는 공간적 거리만이 아니라 역사의 거리, 감상의 거리도 마련해주니까요.

콜럼버스가 신대륙을 발견한 1492년 이슬람 나스르 왕조의 마지막 왕 보압딜은 에스파냐의 왕 페르난도의 공격을 버티지 못하고 항복합니다. 백성들의 안전을 담보로 한 항복이었지만 이슬람 최고의 건축물에 대한 애정 역시 항복의 중요한 동기였습니다. 죽기 살기로 싸웠다면 알람브라 궁전은 크게 파손되었을 테지요. 보압딜은 아프리카의 모로코로 떠나면서 알람브라를 두고 가는 안타까움에 눈물을 흘렸다고 전합니다. 모후마저 아름다운 궁전을 잊지 못해 눈물 흘리는 못난 아들을 나무랐다는데 저는 보압딜 왕이 못났다고는 생각하지 않습니다. 전쟁은 졌지만 보압딜은 인류의 문화유산을 후대에 고스란히 전하는 지혜를 택한 게 아닐까요?

페르난도의 왕비이자 에스파냐의 공동 통치자이기도 했던 이사벨라는 알람브라의 아름다움에 감탄하여 '내 인생보다 더 귀한, 손댈 것 없는 아름다움'이라 부르고 보존을 결정합니다. 절대의 아름다움은 민족과 인종과 종교의 차이를 뛰어넘지요. 그렇습니다. 알람브라는 인류의 공동자산입니다. 14세기 유럽에 지어진 이슬람 최고의 건축물. 700년 지난 지금 인류 전체

의 문화유산이 된 궁전. 어느새 그라나다에 어둠이 내리고 궁전엔 조명이 켜지네요. 아름답습니다. 밤의 고양이 같이 웅크리고 앉아 있는 저 향락의 성채!

전망대는 사람들로 북적입니다. 젊은이들은 담장 위에 걸터앉아 궁전 쪽을 바라보며 다리를 내둘내둘 흔들고 있습니다. 아래 골목길까지 10미터도 더 되는 높이입니다. 저는 아찔해서 앉기도 힘듭니다. 맥주를 마시며 노래를 흥얼거리는 찬란한 청춘들. 이들은 무엇을 즐기고 있는 걸까요? 그라나다의 인심 좋은 주점에서 무료로 주는 타파스 요리. 벙어리장갑 감옥에서 풀려난 손가락처럼 이리저리 재재바르게 뻗어 있는 알바이신 골목길. 골목길 아래 오래된 아랍인 상점들. 상점들마다 풍겨 나오는 독특한 향내…. 이 모든 냄새를 얼마쯤 옷소매에 묻힌 채 밤의 알람브라를 바라봅니다. 이슬람 문명과 기독교 문명이 충돌했던 전장戰場. 아름다운 궁전이자 천혜의 요새인 저 붉은빛을 멀찌감치 떨어져 바라봅니다.

40년 전 그날처럼 밝은 달빛 쏟아지는 푸른 밤. 이 밤엔 아름다움 못지않게 서러움도 가슴 한 켠에 밀려오네요. 작곡가 프란시스코 타레가Francisco Tárrega, 1852~1909가 〈알람브라 궁전의 추억〉을 작곡하면서 보압딜 왕의 마음을 헤아리지 않을 수 있을까요. 그 역시 실연의 아픔을 겪은 후 그라나다에 와서 알

람브라를 방문했다고 합니다. 떠나버린 여인을 그리워하듯 쓸쓸하게 사라진 궁전의 옛 주인을 그리워하지 않았을까요? 보압딜이 알람브라를 그리워하듯 말입니다. 모든 사라지는 것들은 아름답습니다. 그래서 더 그립습니다.

직선이 존재하지 않는
자연의 가우디

그라나다에서 기차를 타고 스페인 동부 산간지대를 가로질러갑니다. 렌페Renfe 열차를 타야 더욱 잘 보이는 아름다운 산야. 넓은 초지, 부드러운 산 구릉, 끝없이 이어지는 올리브나무밭. 800킬로미터 넘는 거리를 가고서야 도착하는 지중해 해안 도시. 여기는 바르셀로나입니다.

콜럼버스가 이사벨라 여왕의 후원을 얻어 아메리카 대륙을 발견한 후 금의환향한 벨 항구. 에스파냐 국토보다 스무 배나 큰 땅이 통째로 굴러들어오자 여왕은 버선발로 뛰어나가 탐험가를 맞이합니다. 많은 대신들이 반대했을 때 이탈리아 출신의 풋내기 탐험가에게 투자를 한 여왕 자신도 모험가였던 겁

니다. 대항해 시대의 서막을 알리는 상징적인 사건입니다. 항구 앞에 콜럼버스 동상이 높다랗게 서있습니다. 이사벨라와 콜럼버스의 도시 바르셀로나.

하지만 누가 뭐래도 바르셀로나는 안토니 가우디Antoni Gaudi, 1852~1926의 도시입니다. 많은 건축가들의 찬사를 받는 동시에 그들을 절망시키는 창의의 아이콘. 인간의 집과 마을에 자연의 원리를 적용시킨 대자연의 전령사. 사그라다 파밀리아를 설계하고 시공자들과 함께 일했으며 초라한 행색으로 전차에 치여 숨지는 그날까지 혼을 다 바친 예술가. 그는 오직 건축과 결혼했고 건축의 신전에 자신을 바쳤으며 건축을 모든 예술의 꼭대기에 올려놓은 주인공입니다. 자기가 좋아하는 일 속에서 살다가 일과 함께 죽었지요.

우리에게도 이런 삶이 가능할까요? 직업이 아닌 일. 자기가 좋아하고 잘할 수 있는 일. 인생 전체를 던져 자기와 타인의 행복을 위해 일한다는 게 가능할까요? 삶의 진정한 목적이 일을 통해 완성되어야 한다는 것을 현대 교육은 잘 가르치지 않습니다. 경쟁, 효율, 교환가치의 비정한 명령들만 유령처럼 떠돌아다니지요. 유령의 명령으로 살아가는 삶. 지금 이 순간도 우리는 명령받고 사는지 모릅니다. 학교의 명령, 직장의 명령, 생계의 명령, 온갖 종류의 명령들. 가우디는 다릅니다. 스스로 좋

아하는 일 속에 살면서 다른 사람도 그를 좋아하게 만들었으니까요.

길을 걷다가 바르셀로나에 흘러들면 누구든 가우디에 홀리게 됩니다. 자신의 일 속에 철학과 예술, 역사를 비벼 넣어 후손들에게까지 전해준 가우디의 숨결이 피부로 전해지니까요. 실제로 바르셀로나를 방문하는 전 세계 수백만 관광객들은 가우디의 유산을 보기 위해 오늘도 줄을 서서 차례를 기다립니다. 사그라다 파밀리아, 카사 바트요, 카사 밀라, 구엘 공원은 독창과 경이로 인류를 즐겁게 합니다.

파도가 굽이치는 모양의 집 〈카사 밀라〉가 지어졌을 때 언론은 지탄 일색이었습니다. 인공적인 선線을 뛰어넘으려는 자연의 물결이 넘실거리는 집이였으니 당시엔 이해를 못했겠지요. 옥상의 다채로운 굴뚝들 중에는 영화 〈스타워즈〉의 병사 투구 제작에 영감을 주는 디자인도 있습니다. 준공 100년 조금 넘은 지금 아직도 세 가구가 살고 있습니다. 입주민 할머니는 요즘도 자기 집에서 새로운 걸 발견한다며 놀라워합니다. 집 안에 있을 때는 모르지만 미역 줄기 같은 철제 발코니에만 나가면 순간적으로 바다 속에 사는 느낌이 든답니다. 그러고 나서 다시 집안으로 들어오면 가구며 각종 소품들이 여러 가지 바다 생물처럼 보인다는군요. 진심인지 유머인지는 잘 모르겠

지만.

가우디는 자연의 진정한 제자이기도 합니다. 그의 건축에 직선이 없는 건 '자연에는 직선이 존재하지 않는다'는 괴테의 자연론에 영감을 받았기 때문이라고 합니다. 자연에 대한 철학과 깊은 사랑 없이는 불가능한 일입니다. 기괴하고 자유분방한 그의 건축들을 살펴보면 결국 일의 최고 경지는 예술이고 자연이라는 깨달음을 얻게 됩니다.

인공이기는 하되 자연을 옮겨온다는 발상에 우리는 익숙하지 않습니다. 바르셀로나 외곽의 신성한 산인 몬세라트 Montserrat를 닮은 사그라다 파밀리아. 앞바다의 파도를 닮은 카사 밀라. 저는 그 중에도 자그마한 산언덕 전체를 지상 천국으로 만든 구엘 공원을 주목합니다. 가우디를 평생토록 후원한 부호 구엘. 절친한 친구이자 예술을 사랑하는 동료이기도 했던 구엘은 돈을 제대로 다룰 줄 아는 사람이었습니다. 위대한 예술을 탄생시켜 부가가치가 지속되도록 하는 안목이 있었으니 말입니다. 구엘이야말로 가우디라는 천재를 통해 스페인을 먹여 살리는 일자리 창출의 진정한 주인공입니다. 뭇 사람 이롭게 해주는 이가 현대사회의 참된 지도자가 아니겠는지요. 가우디는 그런 구엘을 위해 산언덕 전체를 디자인합니다.

자유분방하고 울퉁불퉁한 비정형 구성. 몬세라트의 거친

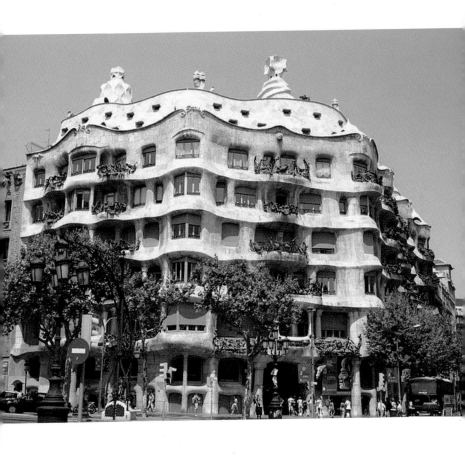

자연 암벽 위에 테라스를 만들어놓은 것 같은 카사 밀라

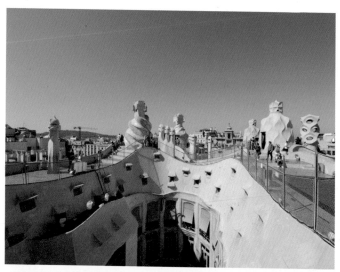

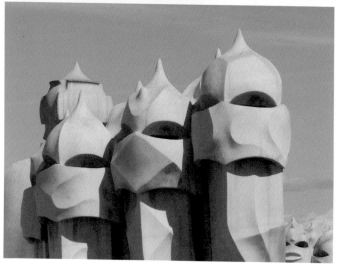

카사 밀라의 굽이치는 옥상과 독특한 형태의 굴뚝

표면을 닮은 우툴두툴한 질감. 동화적이고 환상적인 분위기⋯. 사람들을 즐겁게 하는 건축 상상력이 놀랍습니다. 그 가운데 가우디의 상징인 도마뱀 조각상 앞에 서봅니다. 울긋불긋 원색 타일 조각들을 이어붙인 천진난만한 동심 앞에서 카멜레온의 무한변신을 새로 발견합니다. 그는 건축에서 유기체 생명을 꿈꾸었습니다. 동물처럼, 식물처럼, 살아 있는 건축을 창조한 것이지요. 그 일이야말로 생명의 본성 속으로 들어가는 일이었으니까요. 무엇이 생명의 본성인가요? 생명이란 변하는 것. 정체하거나 안주하지 않는, 바람 같은 그것. 사랑과 번식의 운율韻律 건축!

몬세라트의
성스러운 바위 가족

바르셀로나에서 기차를 타고 북서쪽으로 한 시간 정도 가면 톱니 모양의 장대한 암벽들이 병풍처럼 둘러쳐 있습니다. 신성한 산 몬세라트입니다. 설악산 울산바위와는 또 다른 영감의 원천이지요. 울산바위가 시원 깨끗한 화강암질의 백색 미녀라면 몬세라트는 사암과 역암의 장엄 숭고한 붉은 장군입니다. 천하절경 기암괴석. 대평원 위에 불쑥 솟은 1236미터. 성스러운 바위 가족들이 어깨를 나란히 하고 서있습니다. 울퉁불퉁 비정형의 거친 외형은 자연의 손길이 만든 침식작용 때문이겠지요. 파이프 오르간처럼 죽죽 뻗은 바위산의 세로줄은 수도원의 기도와 합창 소리를 하늘에 전달하는 듯합니다.

산 중턱 수도원에 검은 성모상이 있습니다. 유럽 여러 성당

에 있는 검은 성모상 중 가장 대표적인 성모상이지요. 아기 예수를 안고 있어서 정확하게는 성모자상입니다. 콤포스텔라의 야곱 묘 발견과 비슷한 설화가 전해옵니다. 무어인의 지배를 받던 880년 한 양치기 소년이 밝은 빛과 천상의 음악이 나오는 성스러운 동굴 산타 코바Sante Cova에서 나무로 된 성모 조각상을 발견한 이후 그 자리에 성당을 건립했지요. 성모상 친견하러 오는 천 년 전통이 비로소 시작됩니다.

수도원에 들어왔지만 매일 오후 1시에 열리는 합창단 공연을 먼저 봅니다. 14세기에 창립된 소년 합창단입니다. 이곳 출신의 첼리스트 파블로 카잘스의 회고에 따르면 건립 당시부터 순례자들은 성당 앞 중정에 모여 노래하며 춤추고 수도사들은 노래를 짓고 편곡을 했습니다. 수도사들은 14세기부터 순례자들의 노래를 여러 곡 받아 카탈루냐어로 쓰인《붉은 책》에 적어두었는데 그 책이 유럽의 다성음악에 관한 최초의 기록이라고 하지요. 700년 동안 이어온 소년 합창단. 관광객들은 넘쳐나고 30분 이상 꼬박 서서 기다렸지만 노래는 두 곡 부르고 끝납니다. 성스러운 체험 대신 마케팅을 위한 관광 코스 같아 입맛이 좀 쓰네요.

성모자상 참례 때도 비슷한 기분입니다. 세계 전역에서 온 이들은 성모의 손을 잡고 기도합니다. 소원을 들어준다는

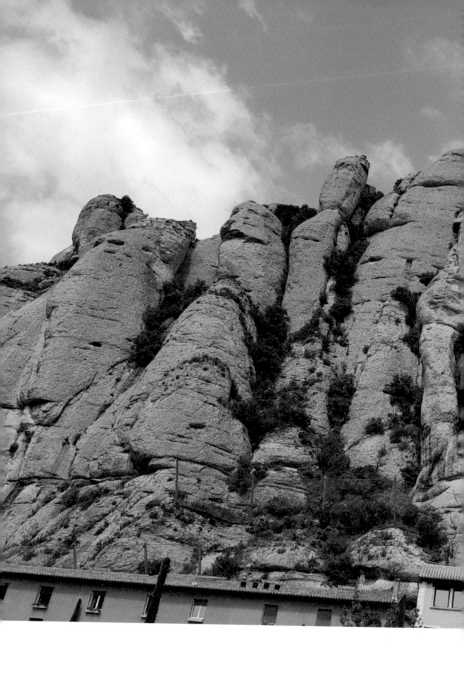

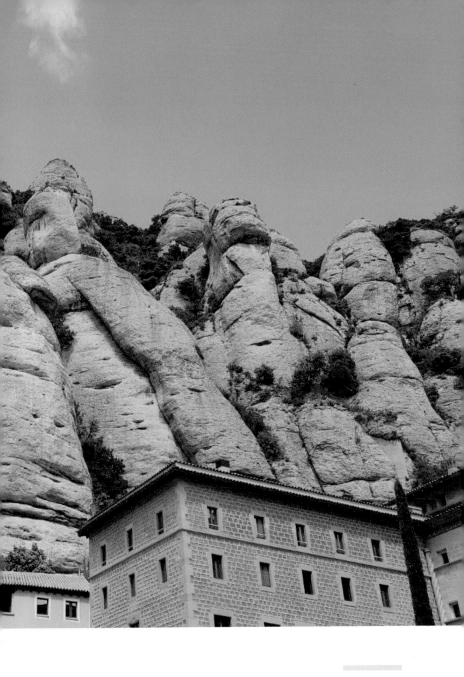

하늘로 솟구치는 바위의 모습이 인상적인 몬세라트산

이야기가 사람의 마음을 움직이는 것이지요. 기도의 순수함보다 내 몫의 시간이 더 신경 쓰입니다. 복을 바라는 사람 마음, 참 약합니다. 이야기는 믿음의 약. 그렇게 믿으면 약이 되는 법입니다. 게다가 성모는 영원한 어머니 아닙니까. 나무로 만들어 옻칠 여러 번 입히니 점점 심연의 밤하늘색입니다. 우주의 깊은 색이 되어버린 성모. 컴컴한 동굴 속에 숨어 있어야 했던 성모. 기나긴 어둠의 시간을 견뎌야 했던 성모. 검은색은 그래서 더 사무칩니다.

사람을 벗어나 정상으로 오릅니다. 전망이 트여 사방팔방 모조리 시원합니다. 서양문학에선 정상의 기쁨을 올림포스 산상의 향연에 비유해 '최고의 기쁨'이라고 합니다. 여러 신들과의 만남을 의미하지만 까마득한 아래를 굽어보는 '꼭대기의 기쁨'이라는 뜻도 있지요. '반드시 산꼭대기에 올라 뭇 산의 작음을 굽어보리라.' 이백과 함께 중국 최고의 시인으로 불리는 두보가 스물네 살 때 태산을 바라보며 지은 「망악」의 마지막 구절입니다. 비록 오르지는 않았지만 태산 정상에 선 듯한 당나라 청년의 웅혼한 기백이 수려한데요, 여기 몬세라트 산꼭대기에서 저는 마침 한국 청년 두 사람을 만납니다. 들판 향해 낭떠러지 끝에 서며 뒷모습 사진을 부탁하네요. 그들의 잘생긴 얼굴보다 듬직한 등판이 더 멋진 순간. 오늘보다 내일이 더

밝은 청년의 미래. 세상을 호령하듯 굽어보는 씩씩한 기상을 그들에게 새로 배웁니다.

그들이 서있던 자리. 천지사방 내려다보니 상상이 무럭무럭 피어납니다. 들판은 찬란하고 하늘은 많습니다. '찬란함'과 '많음' 사이에 서있는 인연. 사람이 하늘의 시작이며 땅의 끝이기도 한 찰나. 저는 무한정 많습니다! 찬란합니다! 이건 제 의식이 아니라 몸 세포 속 무한량의 생명발전소인 미토콘드리아의 자기선언입니다. 몸 안의 진정한 역사적 주인. '가장 좋은 기쁨'은 호연지기도 산상의 향연도 아닌 그녀와 만나는 순간이란 걸 생각해봅니다. 얼마나 오랜만인가요. 정신의 산상에서 마음 바다 가득한 생명의 어머니를 만나는 일. 세상의 모든 시가 태어나는 순간입니다.

손때 묻은 아름답고 튼튼한 아치,
세고비아의 돌다리 물길

　세고비아는 마드리드 북서쪽에 있는 중세의 도시입니다. 버스터미널 인근 아소게호 광장 옆에, 2천 년 전에 세워진 로마 시대의 수로가 원형 그대로 남아 있지요. 2만 개도 넘는 돌조각들을 접착제도 없이 28미터 2층 높이로 728미터나 이어붙인 장관 중의 장관입니다. 이름은 마음에 들지 않네요. 스페인어 아쿠아 둑또Acue ducto는 '물을 옮기는 배관'이란 뜻이지요. 먼 강에서 물을 끌어와 도시에 공급하는 기능을 하니까 기능상으로는 수도교나 송수관이 맞습니다. 헌데 말맛이 없습니다. 우리말을 골라 입 안에서 굴려봅니다. 물, 길, 다리, 돌. 돌다리 물길이 좋네요. 강물이 흘러가는 느낌이 듭니다.

세고비아의 돌다리 물길은 한쪽으로만 지나치게 길게 이어진 돌 건축이어서 불안정해 보이는데 지난 2천 년간 저토록 완벽하게 보존되어 있는 걸 보니 로마 건축술에 새삼 감탄하게 됩니다. 하중을 분산시키는 아치형 구조가 안정감의 비밀이 아닐까 싶네요. 무지개 모양으로 돌을 쌓아서 반원형 공간을 만들면 위에서 누르는 하중이 분산되는 원리를 활용하는 겁니다. 아치는 로마의 독특한 건축기술이었습니다. 아치를 길게 늘여 대나무 갈라 엎어놓은 것 같은 모양을 만들면 볼트가 되고 아치를 회전시켜 반구형 천정을 만들면 돔이 됩니다. 아치와 볼트와 돔은 로마에서 꽃피어 유럽 전역에 널리 퍼진 건축의 지혜입니다.

세고비아의 돌다리 물길은 아름답고 튼튼한 아치들이 아래위로 구성되어 일렬횡대로 길게 이어져 있습니다. 마치 아빠 어깨 위에 무동 서있는 아이들이 양팔을 잡고 줄지어선 모습입니다. 그래서 이 돌 건축물에선 어딘지 사람 냄새가 납니다. 질서 정연한 집단무용을 감상하는 기분이 들지요. 저 멀리 머리에 흰눈 쓰고 있는 과다라마산에서 가져온 검은 화강암들이니 백두옹白頭翁이 그 자손들을 인간세계에 보내 물길이 되도록 한 거네요.

재미있는 건 또 있습니다. 낱낱의 돌들이 쌓이면 미세한 흔

들림도 있을 테니 통짜배기 돌이나 시멘트 콘크리트보다 탄력이 더 생기지 않을까요? 접착제를 쓰지 않고 2만 개 돌들끼리 서로 긴장하면서 균형을 잡는 공법. 1번 돌이 2만 번 돌까지 영향을 미치는 관계. 완벽한 공동체의 개념이 돌과 물을 만나 지상에 실현되는 경우입니다.

사람 2만 명도 이렇게 관계 맺을 수 있을까요? 저마다의 자유, 권리와 제 위치를 존중해주면서 전체를 아름답고 안정되게 만드는 관계 말입니다. 전체주의는 통짜배기여서 지진이나 충격에 위험하고 민주주의는 자유로우나 어지럽고 시끄럽기 마련이지요. 여기 '오래새로' 된 그 정치철학의 대안이 있습니다. 사람 관계의 아름다움과 안정감을 배우려면 한 번쯤 세고비아 돌다리 물길 앞에 서보기를 바랍니다.

이 돌다리 물길은 도심을 가로질러 알카사르까지 물을 공급했을 겁니다. 알카사르는 14세기 중엽에 지어진 성채. 이사벨라 여왕의 즉위식이 열린 곳이고 디즈니 애니메이션 〈백설공주〉의 주인공이 살았던 성의 모델이라고도 하네요. 문 입구에 로마 병정 차림의 사내가 서있습니다. 사진을 찍자고 하면 뒤돌아섭니다. 1유로를 주니 활짝 웃으며 같이 사진을 찍습니다. 웃음 짓는 로마 병사. 2천 년 전 병사들도 이렇게 웃었을까요? 돌 위를 흐르는 물도 즐겁게 노래했을까요?

돌 위를 흐르는 물은 아마도 돌을 많이 울렸을 겁니다. 정복자의 창검 아래 무수히 쓰러진 사람들. 그 피와 고름과 상처가 증발하여 구름으로 모여 있다가 비가 되어 내려와선 강으로 흘러내려 갔겠지요. 그 강물 끌어와 돌길에 흐르게 하니 돌인들 어찌 울지 않겠습니까. 목숨은 생마다 다른 모습으로 돌고 돌아 가엾이 떠다니는 나그네일진대 이토록 반복 지속되는 생로병사를 물인들 돌인들 어찌 모르겠습니까.

만해 한용운의 명시 「알 수 없어요」에 이런 구절이 나옵니다. "근원은 알지도 못할 곳에서 나서 돌부리를 울리고 가늘게 흐르는 작은 시내는 굽이굽이 누구의 노래입니까." 부드러운 물의 손길이 무심한 돌을 어루만지고 가면 무뚝뚝한 돌도 운다는 상상력입니다. 헌데 그 물은 근원을 알지 못하는 곳에서 난다고 합니다. 오늘 내가 마시는 이 물 속엔 2천 년 전 조상의 피도 조금, 땀도 조금 들어 있다는 뜻이 아니겠는지요. 순환하는 에너지는 돌고 돌기에 근원이 없다고 한 듯합니다.

지금은 돌다리 물길에 더 이상 물이 흐르지 않습니다. 1884년까지만 흘렀다는군요. 2000년간 세고비아의 식수원이자 생명수였던 저 물. 오늘은 물 흐르지 않아 돌들도 울음을 멈추었을까요? 2만 개의 돌들은 무어라 속삭일까요? 돌기둥에 붙어 서서 가만히 귀를 대어봅니다.

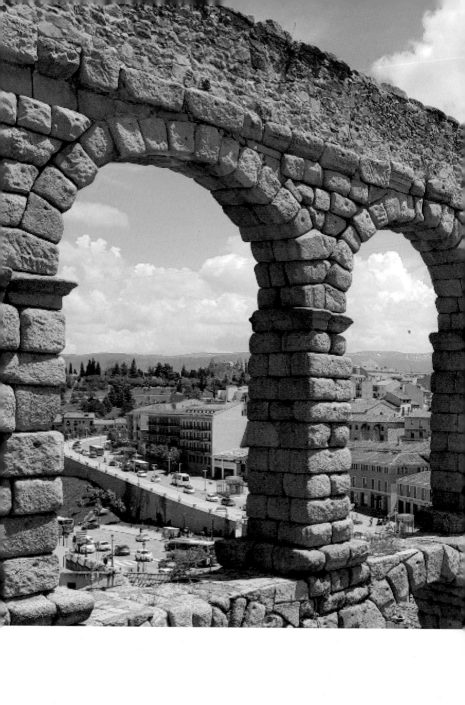

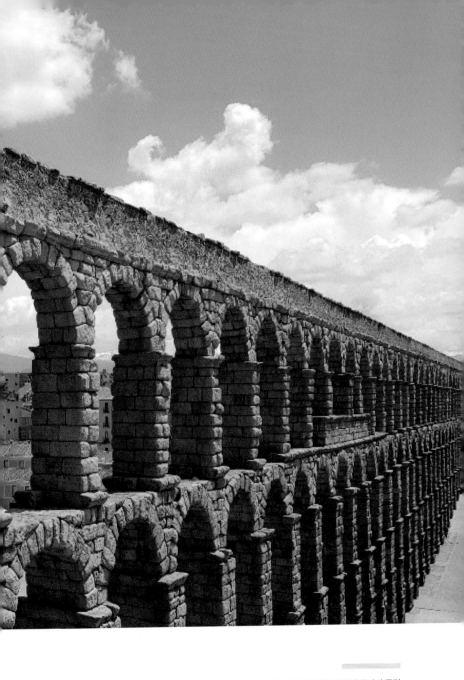

아름답고 튼튼한 아치들로 구성된 세고비아의 돌다리 물길

작고 아담한 성당에 걸린 세계 3대 성화
〈오르가스 백작의 장례식〉

 톨레도는 에스파냐 왕국의 옛 수도. 마드리드 남쪽, 버스로 한 시간 거리에 있습니다. 관광안내소의 자원봉사자 할머니는 지도에 굵은 펜으로 표시하면서 말합니다. 이곳 이곳을 가세요. 대성당, 산토 토메 성당, 알카사르…. 중세 도시답게 골목이 많습니다. 좁다란 골목 위에 높다랗게 걸어놓은 천막이 특이하네요. 그늘막, 강한 햇볕 막아주는 공중 파라솔 같습니다. 단단한 암석 위에 세워진 천연 요새로 쏟아지는 햇살이어서 그런지, 정오 무렵이면 이 좁은 골목길엔 챙그렁 챙그렁 소리가 납니다. 빛이 아니라 불에 달군 철검들이 쏟아져 내리는 듯합니다. 예로부터 톨레도는 강철 검으로 유명하고 역시 골목엔

칼 파는 상점도 많군요.

우아한 대성당 뒤의 작고 아담한 산토 토메 성당. 입구 오른쪽 벽면에 딱 한 점의 작품이 걸려 있습니다. 미켈란젤로의 〈천지창조〉, 레오나르도 다빈치의 〈최후의 만찬〉과 함께 세계 3대 성화로 꼽히는 엘 그레코의 〈오르가스 백작의 장례식〉입니다. 16세기 이래 그림 한 점의 미술관. 입장료는 2.8유로약 3600원. 그래도 사람들로 늘 붐빕니다. 명작 예술품에 얽힌 아름다운 이야기가 성당의 큰 재원이 된 거지요.

백작의 본명은 돈 곤살로 루이스. 깊은 신앙심을 가진 그는 가난한 사람들을 돕고 산토 토메 성당에도 재정 후원을 많이 했다는데 심지어 자기 사후에도 후원이 지속될 수 있도록 했다고 합니다. 1323년 그가 임종하자 산토 토메 성당의 예배실 무덤에 안장하려는데 갑자기 하늘에서 두 성인이 내려와 그를 석관 속에 직접 안장하는 기적이 일어납니다.

1588년에 완성된 그림은 장례식 당시의 기적을 묘사하고 있는데 장례의 장중한 분위기를 흔드는 그림 속 꼬마 아이의 시선 처리가 흥미롭습니다. 좌측 하단의 검은 옷을 입은 소년은 모든 사람들의 시선과 달리 중앙 하단에 자리한 백작의 시신을 응시하지 않고 정면을 바라봅니다. 손가락은 백작을 가리키고 있지요. '지금 백작님의 영혼은 천국에서 예수님의 심판

을 받고 새 생명을 얻어 부활하고 계십니다.' 그림 밖 관람객들에게 메시지를 전하려는 것 같습니다.

이런 기법은 〈천지창조〉나 〈최후의 만찬〉이 보여주는 엄숙함과는 확실히 다릅니다. 그림 속에 묘사된 주인공은 그림 아래 석관에 잠들어 있고 그림을 그린 그레코와 그의 어린 아들은 그림 속에 들어가서 16세기 이래 500년 간 살고 있습니다. 그레코의 어린 아들이 바로 관객에게 이야기하고 있는 소년입니다. 그림 속 수많은 인물 중 그레코가 어디 있는지 찾아보는 것은 감상의 또 다른 재미입니다.

알카사르. 즉 톨레도 성에는 스페인 내전 때의 일화가 여러 언어로 적혀 있는데 내용은 이렇습니다. 1936년 7월, 프랑코 휘하의 모스카르도 대령은 사관생도들과 함께 톨레도 성을 힘들게 지키는 중입니다. 외곽을 포위한 인민전선은 대령의 열여섯 살 아들을 생포하여 전화로 협박을 합니다. 나는 인민전선 바르델로 소령이다. 투항하지 않으면 당신 아들을 죽이겠다. 아빠, 저 루이스에요. 루이스야, 오! 내 아들. 스페인 만세를 부르고 주님께 기도해라. 그리고 자랑스럽게 죽어라. 예, 아빠. 스페인 만세! 주님 만세!

어린 아들의 희생까지 감내하는 비정한 부정父情 때문인지

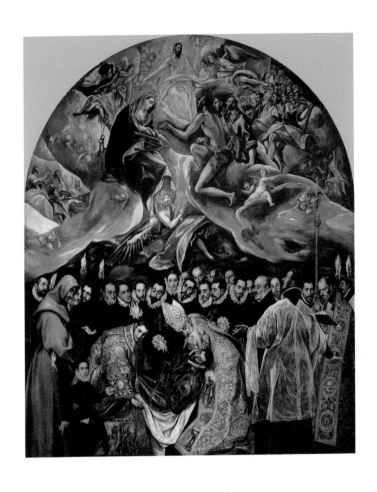

왼쪽 하단 소년의 모습이 인상적인 엘 그레코의 〈오르가스 백작의 매장〉

프랑코 군대는 인민전선의 포위를 이겨낸 뒤 전투에서 승리합니다. 그러고는 이 공간을 성역화하는 데 주력해 오늘에 이릅니다. 모스카르도 대령은 조국을 위해 어린 아들까지 희생한 위인으로 포장됩니다만 다른 이야기도 있습니다. 프랑코 군인들이 벌인 무수한 살인 만행을 덮는 수단으로 루이스 이야기를 활용했다는 거지요. 한 소년의 죽음을 두고도 진실은 가려집니다. 600년 전 사람들이 죽음을 대하는 방식과는 확실히 다르네요. '그림 속 아들'과 '전화기 속 아들'은 인간 본성의 성스러움과 광기를 생생하게 증언합니다.

돌아나오는 길 광장 입구에서 세르반테스 동상을 만납니다. 〈돈키호테〉 출간 400년을 기념하는 동상에 다가가서 책 위에 손을 얹어봅니다. 성스러움, 비정함, 순정, 광기. 인간 내면의 파란만장한 감정들이, 14세기의 성스러운 죽음과 20세기의 광기 어린 죽음이 뒤엉켜 밀려옵니다. 이율배반의 역설. 〈돈키호테〉를 뮤지컬로 만든 〈맨 오브 라만차〉의 명곡 〈이룰 수 없는 꿈〉이 손끝을 타고 올라오더니 몸이 점점 뜨거워집니다.

이룰 수 없는 꿈을 꾸고,

이루어질 수 없는 사랑을 하고,

이길 수 없는 적과 싸움을 하고,

견딜 수 없는 고통을 견디며,

잡을 수 없는 저 하늘의 별을 잡자.

이상을 향한 무모한 도전. 그래도 인간만이 그 길을 간다는 숭고한 '인간 독립 선언문'입니다. 모순을 회피하지 않고 돌파하는 것. 인간이 꾸는 꿈의 정의입니다. 이제 다음 여행을 기약하기로 합니다. 함께 산책해주셔서 감사합니다.

유럽 인문 산책

1판 1쇄 발행 2020년 3월 20일
1판 2쇄 발행 2020년 6월 8일

지은이 · 윤재웅
펴낸이 · 주연선

총괄이사 · 이진희
책임편집 · 이우정
표지 및 본문 디자인 · 김지수
책임마케팅 · 장병수
마케팅 · 김진겸 이한솔 이선행 강원모
관리 · 김두만 유효정 박초희

(주)은행나무
04035 서울특별시 마포구 양화로11길 54
전화 · 02)3143-0651~3 ｜ 팩스 · 02)3143-0654
신고번호 · 제 1997-000168호(1997. 12. 12)
www.ehbook.co.kr
ehbook@ehbook.co.kr

잘못된 책은 바꿔드립니다.

ISBN 979-11-90492-41-6 (03600)